KB097036

당신 곁의 화가들

당신 곁의 화가들

—

2018년 1월 2일 1판 1쇄 인쇄
2018년 1월 5일 1판 1쇄 발행

—

지은이 박미성
펴낸이 이상훈
펴낸곳 책밥
주소 03986 서울시 마포구 동교로23길 116 3층
전화 번호 02) 582-6707
팩스 번호 02) 335-6702
홈페이지 www.bookisbab.co.kr
등록 2007.1.31. 제313-2007-126호

—

기획·진행 책밥1팀 김난아
디자인 [★]규

—

ISBN 979-11-86925-33-1 (03600)
정가 18,000원

책밥은 (주)오렌지페이퍼의 출판 브랜드입니다.

이 도서의 국립중앙도서관 출판예정도서목록(CIP)은 서지정보유통지원시스템 홈페이
지(http://seoji.nl.go.kr)와 국가자료공동목록시스템(http://www.nl.go.kr/kolisnet)에서
이용하실 수 있습니다.(CIP제어번호: CIP2017035030)

당신 곁의 화가들

박미성
지음

서로의
연관검색어로 남은
미술사의
라이벌 16

Leonardo da Vinci
Michelangelo Buonarroti

Rembrandt van Rijn
Johannes Vermeer

Diego Velazquez
Francisco Goya

Edouard Manet
Claude Monet

Paul Gauguin
Vincent Van Gogh

Auguste Rodin
Camille Claudel

Henri Matisse
Pablo Picasso

Salvador Dali
René Magritte

책밥

● **당신 곁,
누군가를 꿈꾸며**

들어가는 순간, 귓가에 웡, 하고 울리는 소리와 함께 힘이 풀려 중심을 잃은 다리. 하지만 또렷이 다가오는 그림들. 아직도 생생히 기억하는 순간이다. 유학 첫날, 지치고 피곤한 몸을 이끌고 찾아간 테이트 모던(Tate Modern)에서 누군가를 만났다. 마크 로스코(Mark Rothko)였다. 로스코의 시그램 벽화로 둘러싸인 전시실에 들어선 순간, 말 그대로 그림이 내 곁에 다가온 그 순간이 지금까지 내가 그림을 공부할 수 있는 힘이 되었다. 작품을 실제로 보고 온몸이 전율에 휩싸였고, 울컥하는 감정을 넘어 눈물이 쏟아지는 경험을 로스코의 작품을 통해 겪었던 것이다. 평소 그리 좋아하지 않았던 작가이기에 오히려 그 울림의 폭이 한층 더 컸다. 그렇게 그는 나의 곁에 다가온 예술적 스승이자 영감의 원천이자 늘 마음속 한편을 지켜 주는 예술가가 되었다.

이 지점에서 이 책은 시작되었다. 당신 곁의 화가들(물론 로댕과 클로델은 조각가이지만), 화가들 곁의 누군가를 찾아가는 여정에서 비롯된

것이다. 이 책에 등장하는 16명의 미술가들, 그리고 8개의 관계들은 서로 복잡하게 얽혀 있다. 서로에 대한 강렬한 끌림이 결국 서로를 파괴한 애증의 관계 오귀스트 로댕과 카미유 클로델, 오해에서 출발했으나 평생 우정을 나눈 에두아르 마네와 클로드 모네, 이상적인 예술가 공동체를 꿈꾸었지만 서로 너무나도 달랐기에 극단적 이별을 경험해야 했던 폴 고갱과 빈센트 반 고흐. 초현실의 세계를 그들만의 방식으로 추구하고 완성해 나간 살바도르 달리와 르네 마그리트, 색채와 형태라는 시소의 양 끝에 앉아 각자의 존재감을 빛낸 파블로 피카소와 앙리 마티스. 인간에 대한 관심 그 자체를 그림과 조각이라는 다른 틀에 담아낸 레오나르도 다 빈치와 미켈란젤로 부오나로티. 그들만의 빛을 찾아 떠난 렘브란트 반 레인과 요하네스 베르메르, 인간의 내면을 서로 다른 시선으로 바라본 디에고 벨라스케스와 프란시스코 고야.

이들은 서로의 복잡한 관계 속에서 영원히 우리 곁에 남아 숨 쉬는, 우리 곁의 화가들이다.

●　　　내 곁의
　　　사람들

올해는 내가 미술사 공부를 시작한 지 15년이 되는 해다. 길다면 긴 시간이지만 연구자로서 익은 벼가 되어 고개를 숙

이는 시간으로 본다면 짧은 시간이다. 15년 동안 달려온 이 길에서 만난 나의 여러 스승이 떠오른다. 우선 나에게 미술사 공부의 기쁨을 알려 주신 서울대학교 김정희 교수님, 정영목 교수님. 스승의 따스함과 학자로서의 단호함을 동시에 일깨워 주신 University College London의 Tamar Garb과 Brioney Fer 교수님. 마지막으로 학문에 대한 열정과 생활 사이의 조화, 그리고 인품이 무엇인지 알게 해 주신 홍익대학교의 정연심 교수님께 깊은 감사의 마음을 전한다. 또한 대중을 위한 강의로 시작된 작가들의 이야기가 한 권의 책으로 나올 수 있도록 제안해 준 책밥 출판사에게도 감사하다. 특히 함께 작업하는 과정에서 늘 조곤조곤한 목소리와 온화한 심성으로 저자와 소통하고 이끌어 준 김난아 에디터님께 깊은 감사를 드린다.

무엇보다도 걸음이 느린 큰딸을 언제나 응원하고 믿어 주시는 나의 사랑하는 부모님과 언제나 든든한 나의 기댈 곳, 가족들. 반짝거리는 눈으로 엄마의 행복과 등불이 되어 주고 있는 아들 세범이. 모두 '내 곁의 사람들'이다.

2017년 12월
박미성

차 례

Leonardo da Vinci
Michelangelo Buonarroti

Rembrandt van Rijn
Johannes Vermeer

Diego Velazquez
Francisco Goya

Edouard Manet
Claude Monet

Paul Gauguin
Vincent van Gogh

Auguste Rodin
Camille Claudel

Henri Matisse
Pablo Picasso

Salvador Dali
René Magritte

그럼에도 불구하고
이 두 작가의 예술관에 공통적으로 깔려 있는 것은
다름 아닌 인간에 대한 관심이다.
그것이 회화로 혹은 조각으로 다르게 표현되었을 뿐,
그들은 인간의 시대를 활짝 연
르네상스의 예술가였다.

천재형 vs 노력형,
르네상스의 두 거장

/

레오나르도 다 빈치

/

미켈란젤로 부오나로티

레오나르도 다 빈치와 미켈란젤로 부오나로티, 아무리 미술사에 무지하더라도 이 둘의 이름을 한 번도 들어 보지 못한 사람은 없을 것이다. 세상에서 가장 유명한 미술가들이며, 라파엘로 산치오(Raffaello Sanzio, 1483-1520)와 더불어 피렌체 르네상스의 전성기를 이끈 대표적인 인물들이다. 이야깃거리를 좋아하는 사람들은 레오나르도와 미켈란젤로를 세기의 라이벌로 묘사한다. 그러나 두 사람은 나이 차이가 23살이나 나는 만큼 활동이 겹치는 시기가 그리 길지 않고, 이들의 예술 활동을 비교할 만한 작품도 딱히 없다. 물론 이들이 직접적으로 경쟁할 뻔한 역사적 순간이 있기는 했다. 피렌체 베키오 궁전의 '500인의 방(Salone Cinquecento)'의 벽화가 바로 그것이다.

1494년, 메디치 가문을 몰아내고 공화국을 수립한 피렌체 시민은

베키오 궁전을 시 청사로 사용했는데, 궁전 안의 가장 넓은 홀을 500여 명의 의원들이 회의할 수 있는 공간으로 마련하고 그곳에 벽화를 그려 넣고자 했다. 1503년 당시 51세였던 레오나르도는 피렌체 군대가 밀라노 군대로부터 대승을 거둔 앙기아리 전투를 주제로 벽화 작업을 의뢰받았다. 그리고 그 이듬해에는 미켈란젤로가 피렌체와 시에나 사이에서 벌어졌던 카시나 전투를 주제로 반대편 벽화 작업을 의뢰받는다. 피렌체가 과거에 이룬 군사적 승리를 벽화의 주제로 선택한 것은 이탈리아의 여러 도시국가 중에서도 피렌체가 새롭게 패권을 차지했다는 사실을 과시하려는 의도였으며, 국가에 대한 희생을 강조하기 위한 것이기도 했다. 또한 마주하고 있는 양쪽 벽에 비슷한 주제의 벽화를 서로 다른 미술가에게 주문함으로써 그들에게 경쟁심을 불러일으킨 것으로도 볼 수 있다. 하지만 아쉽게도 양쪽의 벽화 모두 완성되지 못했다. 레오나르도는 유화로 작업을 시작했는데, 유화의 재료가 벽화에는 적합하지 않았다. 결국 물감이 떨어져 버리는 바람에 그는 1505년에 벽화 작업을 포기해야 했다. 미켈란젤로 역시 밑그림만 그린 상태에서 교황 율리우스 2세의 무덤을 제작하기 위해 로마로 불려 갔다. 이렇게 그들의 예술 세계를 직접적으로 비교할 수 있을 뻔한 작품은 세상에 나오지 못하게 되었다.

이렇듯 두 작가를 비교하며 살펴볼 만한 결정적인 작품은 없으나 그럼에도 이들은 여러 면에서 비교 대상이다. 두 예술가의 공통적인 면으로 예술에 대한 열정과 천부적인 재능 그리고 인간에 대한 관심 등을 말할 수 있겠지만 크게는 미술에 대한 궁극적인 목표부터 작게는 태생, 생활 방식, 작업 스타일, 성격에 이르기까지 이들은 많은 면에서 상반된

다. 사람들과 어울리는 것을 좋아하고 변덕이 심하며, 즉흥적이고 늘 아이디어가 가득했던 천재형 예술가 레오나르도 다 빈치. 반면 홀로 집중하여 작업하는 것을 좋아하고 사람들과 어울리는 것을 그리 즐기지 않았던, 그리고 한번 맡은 작업은 오랜 시간이 걸리더라도 끝까지 해내고 마는 노력형 예술가 미켈란젤로 부오나로티. 이들의 삶을 찬찬히 들여다보자.

● ### 최초의 르네상스맨, 레오나르도 다 빈치 Leonardo da Vinci, 1452-1519

　　　　날카로운 분석력과 냉철한 판단력을 갖춘 지성, 그리고 풍부한 상상력과 감수성을 동시에 지닌 사람을 본 적 있는가? 지성과 감성이 고루 발달한 인간, 여러 분야에서 전문성을 발휘하는 사람을 두고 '르네상스형 인간'이라고 한다. 대표적인 르네상스형 인간이 바로 레오나르도 다 빈치다. 많은 사람들이 그를 세상에서 가장 유명한 초상화 〈모나 리자〉를 그린 화가로 알고 있지만 사실 그는 화가이자 발명가, 과학자였다. 이성과 감성, 좌뇌와 우뇌가 동시에 발달한 천재적 인물인 것이다. 이탈리아 피렌체 근교의 빈치(Vinci)라는 마을에서 공증인이었던 세르 피에로(Ser Piero)의 사생아로 태어난 그는 사생아에게 성을 물려주지 않는 당시의 풍습에 의해 아버지의 성 대신 마을 이름을 넣어 '빈치 마을의 레오나르도', 즉 레오나르도 다 빈치가 되었다. 사생

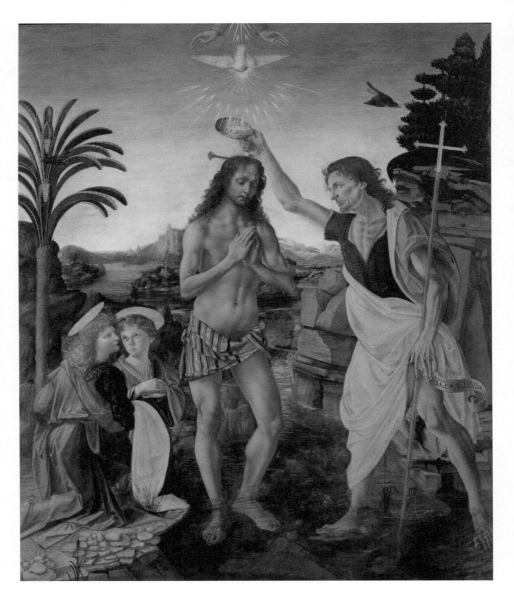

안드레아 델 베로키오
그리스도의 세례 The Baptism of Christ
1472–1475년경
목판에 유채
177×151cm
피렌체, 우피치 미술관

아였다는 사실보다 더욱 놀라운 것은 천재라 불리는 그가 실은 정식 교육도 제대로 받지 못해 당시 지식인에게 필수였던 라틴어와 그리스어를 구사하지 못했다는 점이다. 그러나 그는 스스로 '문맹'이라 칭하는 것을 부끄러워하지 않았으며, 평생 동안 책을 통한 이론적 학습보다는 직접적인 경험을 선호했다.° 미술가의 임무에 대해 철저하게 눈에 보이는 세계를 탐구하는 것이라 생각하며 '눈의 힘'을 믿게 된다.

어린 아들의 데생 실력을 눈여겨본 아버지 덕분에 레오나르도는 14살 때부터 피렌체에서 가장 유명한 화가이자 조각가였던 안드레아 델 베로키오(Andrea del Verrocchio)의 공방에서 도제로 일하게 되었다. 그곳에서 레오나르도는 스승 베로키오가 의뢰받은 작업의 밑작업을 비롯해 안료를 섞어 물감을 만드는 일까지 기초부터 배우며 실력을 다져갔다. 또한 베로키오의 그림 작업을 보조해 주었는데, 그중 가장 대표적인 것이 〈그리스도의 세례〉다.

과연 이 그림에서 레오나르도가 그려 넣은 부분은 어디일까? 우리의 시선을 빼앗는 부분은 어디인가? 그렇다. 세례를 받는 그리스도 옆에서 무릎 꿇고 있는 아기 천사 두 명°°이 바로 레오나르도의 솜씨다.

○　레오나르도가 '거울필체(mirror-writing)'를 사용했다는 사실은 그가 정식 교육을 받지 못하고 독학에 의존했다는 이야기에 힘을 실어 준다. 왼손잡이였던 그는 오른쪽에서 왼쪽 방향으로 글을 썼을 뿐만 아니라 모든 글자의 좌우를 반대로 썼다. 따라서 그가 남긴 문서를 읽기 위해서는 거울을 이용해야 한다.

○○　둘 중 맨 왼쪽의 천사만 레오나르도가 그린 것이고 다른 한 명은 공방에서 함께 생활한 보티첼리의 그림이라는 설도 있다.

바르톨로메오 카포라리
수태고지 The Annunciation
1460년경
목판에 유채와 템페라
156×177cm
아비뇽, 프티 팔레 미술관

레오나르도 다 빈치
수태고지 The Annunciation
1472–1475년경
목판에 유채와 템페라
98×217cm
피렌체, 우피치 미술관

조금은 평면적으로 보이는 예수 그리스도와 자연스럽고 실감 나는 혈색과 표정의 아기 천사들. 스승과 제자의 실력이 비교되는 대목이다. 실제로 베로키오는 제자의 뛰어난 실력에 탄복함과 동시에 큰 충격을 받아 화가로서 붓을 놓고 조각에만 몰두했다고 한다. 레오나르도는 20살이 되던 1472년에 피렌체의 화가 조합에 가입할 정도로 실력이 뛰어났지만 베로키오의 공방을 떠나지 않고 수습 화가로 남아 있었다. 그가 공방에 머무르면서 독립적으로 그린 최초의 작품이 〈수태고지〉°인 것으로 알려져 있다. 수태고지는 당시 화가들이 즐겨 그리던 주제였으나 레오나르도의 그림은 그때까지의 수많은 작품과 확연히 달랐다.

그 전까지 마리아가 있는 실내의 풍경을 배경으로 그리던 것과 달리 레오나르도는 원근법의 효과를 극적으로 배가하기 위해 천사 가브리엘과 마리아를 정원과 연결된 테라스로 데려왔다. 정원에 핀 꽃은 마치 식물도감을 보듯 세밀하고 사실적으로 묘사되어 있는데, 여기서 과학자로서의 레오나르도의 분석적 시선을 찾아볼 수 있다. 이번에는 천사 가브리엘을 살펴보자. 당시의 다른 화가들이 그리던 상상 속의 화려한 날개가 아니다. 연극 소품처럼 거추장스럽고 어색한 날개도 아니다. 천사의 견갑골에서부터 나온 날개는 소박하면서도 균형 잡힌 형태로, 새의 날개를 관찰해서 그린 것으로 추정된다.

1482년 레오나르도는 피렌체를 떠나 밀라노로 향한다. 당시 밀라

○ 천사 가브리엘이 젊은 마리아를 찾아와 그녀가 곧 그리스도의 어머니가 될 것임을 알린 일을 말한다.

노가 피렌체보다 경제적, 문화적으로 더욱 발달했었다는 사실로 미루어 볼 때, 지적 호기심이 강한 레오나르도가 더 큰 세계를 꿈꾸며 밀라노행을 택한 것으로 짐작할 수 있다. 밀라노에서 18년 정도를 머물며 그는 루도비코 스포르차(Ludovico Sforza)의 전속 화가이자 건축가, 발명가 등으로 활동했다. 밀라노공국의 공작이자 스포르차 왕조의 일족인 루도비코는 레오나르도를 비롯한 많은 예술가의 후원자로도 유명하다. 그는 밀라노를 '이탈리아의 아테네'로 만들고자 예술 분야에 지원을 아끼지 않았다. 레오나르도는 루도비코의 강력한 권력하에 급성장하고 있었던 밀라노의 도시계획에 따라 다양한 발명품을 고안했다. 여러 분야의 지식인들과 교류하며 해부학, 무기학, 식물학 등 다방면의 지식을 습득하고 관심의 층을 넓혀 나갔는데, 이러한 흔적은 그가 남긴 스케치와 드로잉에서 고스란히 드러난다. 헬리콥터의 원형이라고도 할 수 있는 비행도구부터 잠수함, 전차 등 후대에 와서야 실제로 만들 수 있었던 것들을 그의 스케치에서 쉽게 찾아볼 수 있다. 괘종시계와 방적기 등의 연구에도 몰두했는데, 특히 노동의 효율성을 높이는 방적기와 같은 물건을 고안했다는 점에서 그가 산업의 기계화와 공업 발전을 일찍이 예견한 르네상스 시대 최초의 공학자라는 사실이 여실히 드러난다.

레오나르도의 다방면에 걸친 관심은 음식과 건강에까지 미치게 된다. 채식주의자였던 그는 건강을 위한 레시피를 담은 메모도 여럿 남겼다. 또한 화가는 해부학에 무지해서는 안 된다고 주장하면서 남녀의 시체를 30구 이상 직접 해부해 정밀한 인체 해부 드로잉을 남겼는데, 이는 현재의 해부학 사진들과 비교해 보더라도 정확도에서 뒤지지 않는

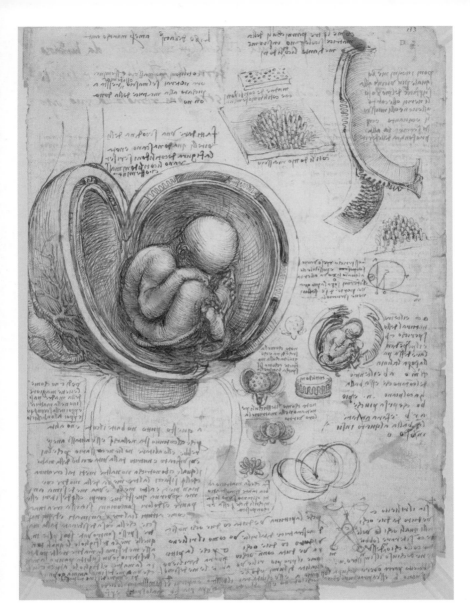

레오나르도 다 빈치
자궁 속의 태아 The Foetus in the Womb
1510~1513년경
종이에 펜과 잉크
30.5×20cm
윈저 성

다고 한다. 특히 임신한 여성의 자궁을 그린 드로잉은 현대 해부학 교
재의 고전으로 꼽히는《그레이 해부학(Gray's Anatomy)》에 실려 있을 정
도다.

● 최고의 걸작 아니
 실패작

　　　　　"오늘 이 자리에 나를 배신할 사람이 있을 것이
다." 예수의 나지막한 음성과 제자들이 웅성거리는 소리가 들리는 듯하
다. 레오나르도가 1495년부터 1497년까지 3년에 걸쳐 완성한 산타 마
리아 델레 그라치에 수도원의 벽화 〈최후의 만찬〉 속 이야기다. 밀라노
거주 시절 레오나르도는 그의 대표작인 〈최후의 만찬〉을 그렸다. 사실
예수와 열두 제자의 마지막 만찬의 순간을 그린 화가는 많다. 그러나
우리는 '최후의 만찬'이라는 주제가 나오면 반사적으로 레오나르도의
작품을 떠올린다. 무엇이 그의 작품을 유일무이한 것으로 만들었을까?
　　레오나르도 이전의 화가들은 유다를 제자들의 무리에 두지 않고
혼자 따로 그리거나 유다에게만 후광을 넣지 않아 누가 보더라도 그가
배신자라는 것을 알 수 있도록 일차원적으로 표현했다. 그러나 레오나
르도는 다른 제자들 사이에 유다를 그려 화면의 긴장감을 높였다. 또한
배신자의 존재가 알려지는 순간 각기 다른 제자들의 감정적 반응을 섬
세하게 묘사했다. 두려움과 놀람, 배신자에 대한 분노 등이 각 인물의

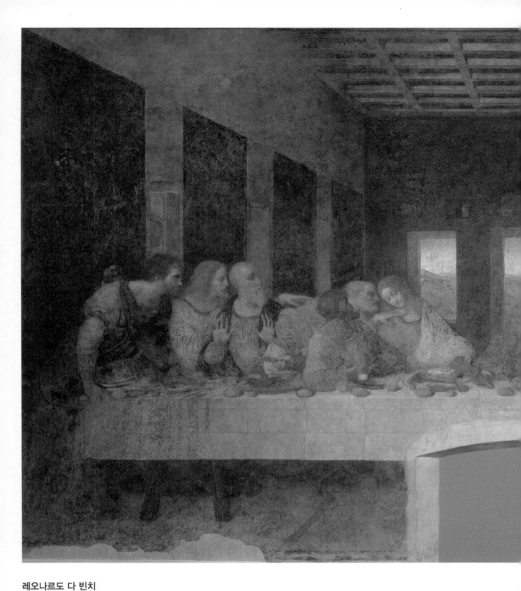

레오나르도 다 빈치
최후의 만찬 The Last Supper
1495–1497년경
회벽에 유채와 템페라
460×880cm
밀라노, 산타 마리아 델레 그라치에 수도원

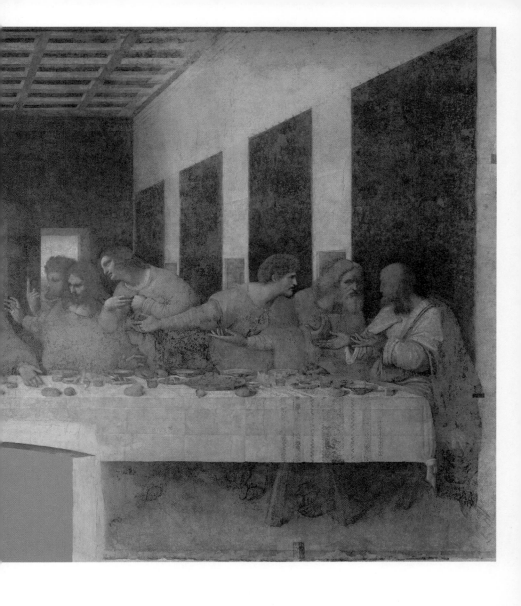

표정과 몸짓에서 드러나는데, 이러한 성격적 특징을 통해 그들이 각자 누구인지 유추할 수 있다. 다혈질의 성격을 가진 베드로는 예수의 바로 오른편에 앉은 요한의 어깨를 잡고 마치 누가 배신자인지 알아내려는 듯한 모습으로 격렬하게 분노를 표현하고 있다. 이로 인해 베드로와 요한의 사이에 앉은 유다는 자연스럽게 앞으로 밀쳐진 모습이다. 예수의 왼편을 보면 의심 많은 도마가 손가락을 치켜들며 배신자의 존재에 대해 의구심을 드러내고 있다. 레오나르도는 오랜 시간 이 그림을 그리는 데 몰두하면서 그림 속 인물 한 사람 한 사람의 위치와 동작을 거듭 고민하고 연구했다. 당시에 이미 그는 인물의 심리 묘사에 관심을 두었던 것이다. 그렇게 〈최후의 만찬〉 속 그날의 생생한 긴장감이 역사적 걸작으로 다시 탄생하게 되었다.

그러나 이렇게 긴 시간 공들인 작업 과정이 결국 〈최후의 만찬〉을 실패한 걸작으로 만들어 버렸다. 수정이 불가능하고 짧은 시간에 정해진 만큼의 분량을 빨리빨리 그려 내야만 하는 프레스코(Fresco)°로는 인물들의 심리를 세심하고 극적으로 묘사하기 힘들다고 생각한 레오나르도는 템페라로 벽화를 그린 것이다. 덕분에 수차례에 걸친 수정과 덧

○ 전통적인 벽화의 기법인 프레스코(Fresco)는 이탈리아어로 '신선하다'라는 뜻으로, 축축한 상태의 덜 마른 회반죽 벽면에 수분이 있는 동안 빠르게 그림을 그리는 방식을 말한다. 물감이 배어든 회반죽이 마르면서 그림과 벽이 일체가 되어 벽의 수명만큼 벽화도 유지된다. 습기에 강하므로 쉽게 부식되거나 그림이 떨어져 나가지 않는다. 그러나 회반죽의 수분이 마르기 전에 빠르게 그림을 그려야 하며, 한번 그린 그림은 수정이 어렵다는 단점이 있다.

칠로 각 인물의 섬세한 표정과 몸짓을 표현해 내는 데에는 성공했지만 이를 위해 벽화의 미덕이라 할 수 있는 영속성을 잃었다. 프레스코와 달리 템페라는 느린 속도로 작업하며 여러 번 수정할 수 있으며, 달걀 노른자에 안료를 개어 사용하므로 그림에 투명하고 부드러운 광택이 더해져 프레스코보다 시각적인 효과가 월등하다. 또한 프레스코는 안료의 색이 제한적이었으나 유화 방식의 템페라는 다양한 색채를 구사할 수 있었다. 하지만 달걀을 사용하기에 습기와 열기에 취약했다. 이는 밀라노의 습한 기후를 고려하지 못한 레오나르도의 치명적 실수였다. 게다가 벽화를 그린 곳은 수도원의 식당으로, 습기와 열기에서 자유롭지 못한 곳이었다. 〈최후의 만찬〉은 그림이 완성된 지 3년이 채 되기도 전에 균열이 생기고 색감이 변하기 시작하여 그 형태와 색채를 알아볼 수 없는 지경에 이르렀다. 그 후로도 홍수와 침수, 전쟁, 그리고 몇 번의 잘못된 복원 작업으로 원래의 모습은 점점 사리지게 되었다. 현재 우리가 볼 수 있는 〈최후의 만찬〉은 1978년부터 약 21년간 지속된 마지막 복원 작업으로 일부 원래의 색을 찾고 창문이 환하게 복구된 모습이다. 그러나 여전히 손상이 심각한 상태다.

● ## 가장 완벽한 미소를 가진 여인

세상에서 가장 유명한 초상화 〈모나 리자〉의 정확한 제작 연도는 밝혀지지 않았다. 다만 레오나르도가 밀라노를 떠나

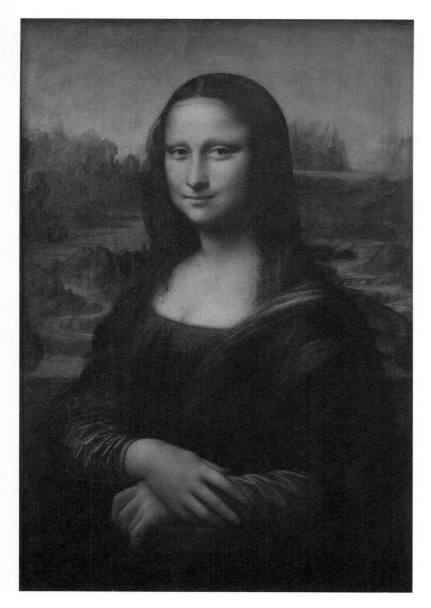

레오나르도 다 빈치
리사 델 조콘도의 초상(모나 리자) Portrait of Lisa del Giocondo(Mona Lisa)
1503-1505년경
목판에 유채
77×53cm
파리, 루브르 박물관

피렌체로 돌아간 1503년에서 1505년 사이로 추정해 볼 수 있다. 그는 〈모나 리자〉를 여러 해에 걸쳐 그렸으며, 피렌체에서 다시 밀라노로 돌아갈 때에도, 그 후 프랑스로 향할 때에도 늘 가지고 다녔으나 결국은 주인에게 돌아가지 못한 채 미완성으로 남았다. 〈모나 리자〉는 그 명성에 걸맞게 숱한 수수께끼를 담고 있는 그림이다. 〈모나 리자〉 속 얼굴이 레오나르도의 자화상 스케치와 상당히 유사하다는 점에서 이것이 그의 여장 자화상이라는 주장도 있고, 모나 리자의 눈썹이 없는 이유에 대한 추측도 다양하다. 그러나 이 초상화의 정확한 이름은 〈리사 델 조콘도의 초상〉(Portrait of Lisa del Giocondo)이다. 사람들이 마담 리자, 즉 '모나 리자'로 부르면서 그 이름으로 알려지게 된 것이다. 르네상스 시대의 미술사가 조르조 바사리(Giorgio Vasari)의 《이탈리아 미술가 열전》에 의하면 〈모나 리자〉의 모델은 피렌체의 상인 프란체스코 델 조콘도의 부인 엘리사베타(Elisabetta, 줄여서 '리자'), 즉 조콘도 부인을 그린 것이라고 서술하고 있다. 프란체스코가 16살의 어린 아내를 새로 맞이하며 그녀에게 초상화를 선물했다는 것이 정설로 받아들여지고 있다. 그러나 아직도 〈모나 리자〉에 대한 새로운 해석이 심심치 않게 나올 정도로 여전히 많은 부분이 미스터리로 남아 있다.

　그러나 모델이 누구인지, 눈썹이 왜 없는지 등의 이야기는 〈모나 리자〉가 최고의 초상화로 추앙받는 것과 아무런 관련이 없다. 〈모나 리자〉가 이토록 신비롭게 느껴지는 이유는 그림 속 여인의 알 듯 말 듯한 미소 때문이 아닐까. 그녀의 신비로운 미소는 레오나르도가 사용한 스푸마토(sfumato) 기법에서 비롯되었다. 그가 처음 시도한 스푸마토라는

명암 채색법은 물체의 윤곽선을 또렷하게 그리지 않고 은은하게 번지듯 표현해서 그림에 깊이감을 부여하는 방식이다. 이렇게 흐릿하게 표현된 모나 리자의 눈꼬리, 입꼬리가 오히려 그녀를 더욱 신비롭게 만들었다. 이러한 기법은 레오나르도의 다른 작품에서도 찾아볼 수 있다.

사실 〈모나 리자〉가 전 세계적으로 유명한 그림이 된 것은 그리 오래된 일이 아니다. 1911년 8월 21일, 〈모나 리자〉가 루브르에서 사라지는 전대미문의 도난 사건이 발생했다. 그 후 2년 동안 범인을 잡지 못해 대대적인 수사가 진행되었고, 이 도난 사건으로 〈모나 리자〉는 오늘날의 세계적인 명성을 갖게 된 것이다. 범인은 루브르 박물관에서 잡역부로 일하던 이탈리아 출신의 이민자 빈첸초 페루자인 것으로 드러났다. 흥미롭게도 그는 자신의 범행에 대해 '이탈리아의 보물을 원래 자리에 돌려주려고 한 것'이라고 말해 범죄자임에도 불구하고 수많은 이탈리아인에게 열렬한 환호를 받았다. 그렇다면 '이탈리아의 보물' 〈모나 리자〉는 왜 프랑스에 있는 것일까? 레오나르도의 말년에서 그 답을 찾을 수 있다. 당시 프랑스의 왕이었던 프랑수아 1세는 다재다능한 레오나르도에 관심을 가지게 되고 노년의 그를 프랑스로 초청한다. 그렇게 프랑스로 이주한 레오나르도는 앙부아즈의 클로 뤼세 성에서 활동하며 노년을 보냈다. 그러나 이탈리아를 떠난 지 3년 만인 1519년에 이곳에서 프랑수아 1세의 품에 안겨 사망했고, 그의 옆에 미처 완성하지 못한 〈모나 리자〉가 놓여 있었다.

조각가로 불리고 싶었던 사람
미켈란젤로 부오나로티

Michelangelo Buonarroti, 1475-1564

　　　　　　　스스로 평생 원했던 수식어인 '조각가'보다는 시스티나 성당(Sistine Chapel) 천장의 벽화로 더 유명한 미켈란젤로 부오나로티. 비록 자신이 원해서 시작한 작업은 아니었지만 그의 끈기 있는 성격과 완성에 대한 강한 집념이 역사적 작품을 낳았다. 그에게는 조각 이야말로 불필요한 잉여를 제거해 나가는 숭고한 작업이었다. 인생의 마지막 시간들을 성 베드로 대성당의 돔과 캄피돌리오 광장의 설계에 헌신했으며, 끝내 완성하지 못했지만 죽는 그 순간까지도 〈론다니니의 피에타〉를 제작하며 조각가로서의 영혼을 불살랐다.

　　미켈란젤로는 귀족 혈통의 가문에서 태어났지만 가세가 어려워진 탓에 카프레세라는 작은 마을에서 태어난 지 며칠 만에 피렌체로 이주하게 된다. 그의 아버지는 미켈란젤로가 그럴듯한 직업을 가져 집안을 일으키기를 원했지만 미켈란젤로는 이십 대 초반부터 이미 조각가로 이름을 날리기 시작했다. 어머니를 일찍 잃은 그는 유모의 손에서 자랐는데, 그 유모의 남편이 석공이었다. 그렇게 어린 시절부터 자연스럽게 망치와 끌을 다루는 방법을 배웠다고 하니 아마도 그는 조각가의 운명을 타고난 것이 분명하다. 아버지가 원했던 직업은 아니었지만 어찌 됐든 그는 조각가로서 평생 집안의 생계를 책임졌다.

　　13살 무렵에 화가 도메니코 기를란다요(Domenico Ghirlandaio)의 문

하생으로 예술가의 길을 걷기 시작한 미켈란젤로는 얼마 되지 않아 실력을 인정받고 당시 메디치(Medici) 가문의 강력한 후원을 받고 있었던 조각가 베르톨도 디 조반니(Bertoldo di Giovanni)의 제자가 된다. 미켈란젤로는 베르톨도의 문하에서 메디치가(家)가 고대 조각상을 모아 놓은 산 마르코 광장의 정원에 빈번히 드나들며 균형적이면서 역동적인 고대 그리스 조각을 자연스럽게 익히게 되었다. 또한 베르톨도의 추천으로 그 역시 메디치가의 후원을 받게 되었으며, 그렇게 좀 더 전문적인 환경에서 교육을 받을 수 있었다. 실제로 미켈란젤로는 레오나르도와는 달리 라틴어를 완벽하게 구사했고, 어릴 때부터 단테와 페트라르카의 시를 즐겨 읽을 정도로 인문학적 소양이 풍부했다. 로렌초 데 메디치가 타계한 후에는 피렌체를 떠나 볼로냐에 가서 성 도미니크(Saint Dominc, 1170-1221)의 무덤을 장식할 조각 작업을 의뢰받아 〈촛대를 든 천사〉 등의 조각을 몇 점 제작했고, 1496년부터는 로마에서 활동하면서 당시 사회의 주요 인물들에게 작품을 의뢰받으며 조각가로 급성장한다.

●　　　　인간을 품은
　　　　조각

　　　　미켈란젤로가 22살에 완성한 조각 〈피에타〉는 〈다윗〉, 〈모세〉와 함께 그의 3대 조각 작품 중 하나로 꼽힌다. '자비를 베푸소서'라는 뜻의 피에타(pieta)는 죽은 예수를 안고 슬픔에 빠져 있

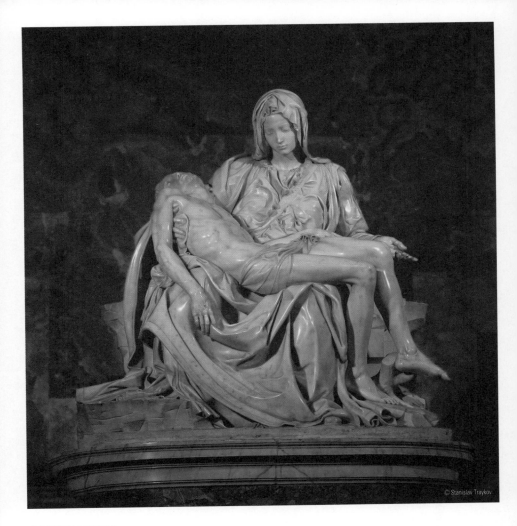

© Stanislav Traykov

미켈란젤로 부오나로티
피에타 Pietà
1498–1499년
대리석
174×195cm
바티칸 시국, 성 베드로 대성당

는 성모 마리아의 모습을 담은 그림이나 조각상을 의미한다. 그러나 미켈란젤로의 〈피에타〉는 결코 과잉의 정서적 감흥을 끌어내지 않는다는 점에서 특별하다. 가늘고 매끄럽게 표현된 예수의 몸은 고문으로 인한 상처투성이의 몸이 아니다. 또한 아들의 시체를 끌어안고 격렬하게 슬퍼하는 마리아가 아니라 자애로운 표정으로 죽은 아들을 안고 있는 어머니의 모습으로 절제된 감정을 표현했다. 〈피에타〉는 미켈란젤로가 유일하게 서명을 남긴 작품으로, 마리아의 어깨를 휘감은 띠에 '피렌체 사람 미켈란젤로 부오나로티가 이것을 만들다'라고 음각을 새겼을 정도이니 아마도 그가 무척 흡족하게 여긴 작품이었던 것 같다. 가만히 살펴보면 전체적인 균형미도 뛰어나다. 마리아의 치마가 양옆으로 퍼져 있고 그 끝이 예수의 몸과 연결되면서 삼각형을 이루는 것이다. 안정적인 균형의 미가 살아나는 부분이다. 그런데 이 작품에서 한 가지 의아한 점이 있다. 예수의 모습과 비교했을 때 마리아의 얼굴이 매우 젊은 여성으로 표현된 것이다. 사실 앳된 마리아의 모습은 미켈란젤로의 다른 작품에서도 등장하는데, 이를 마리아의 순결함을 표현한 것으로 이해할 수도 있지만 한편으로는 그가 내면에 품고 있었던 어머니의 이미지를 그려 낸 것으로 생각해 볼 수 있겠다. 7살에 어머니 프란체스카를 잃은 그가 평생 동안 기억하는 어머니는 어린 아이를 가진 젊은 여성의 모습이었을 것이다. 그래서인지 미켈란젤로 작품 속의 어머니는 아름다움을 간직한 젊은 여성의 모습이다.

　　돌을 가지고 있는 듯 주먹을 쥐고 미간을 찌푸리며 결전의 순간을 기다리는 소년이 서 있다. 작은 돌멩이를 던져 거인 골리앗(Goliath)을

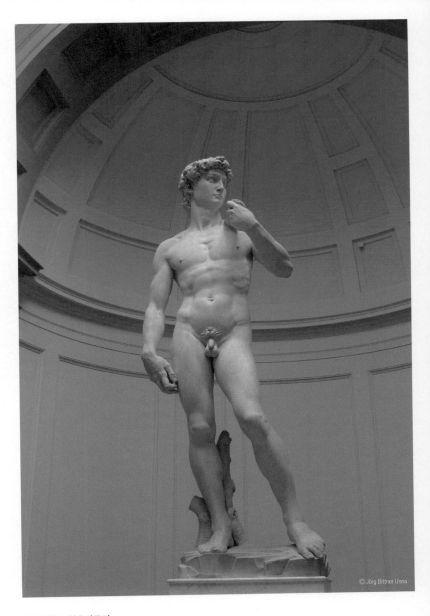

© Jörg Bittner Unna

미켈란젤로 부오나로티
다윗 David
1501–1504년
대리석
높이 4.34m
피렌체, 아카데미아 미술관

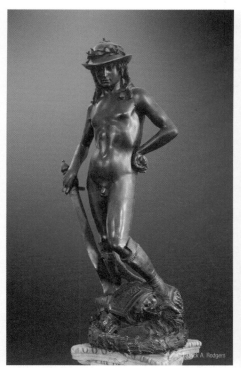

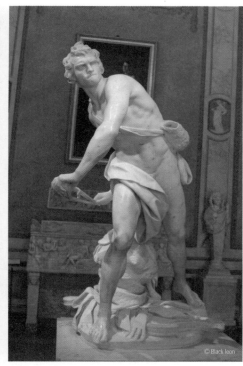

도나텔로
다윗 David
1430–1433년경
청동
높이 158cm
피렌체, 바르젤로 국립 미술관

잔 로렌초 베르니니
다윗 David
1623–1624년
대리석
높이 170cm
로마, 보르게제 미술관

쓰러뜨리고 나라를 구한 용맹한 소년 영웅 다윗(David)이다. 1501년에 피렌체로 돌아온 미켈란젤로는 로마 교황으로부터 자율성을 보장받은 피렌체 공화정을 옹호하고 자유를 상징하는 조각상 작업을 의뢰받는다. 그리하여 거대한 권력에 맞서 자유를 갈망하는 다윗의 조각상을 제작하게 된 것이다. 다윗은 이미 많은 조각가들이 선택했던 소재였다. 도나텔로(Donatello, 1386-1466)의 〈다윗〉은 골리앗을 무너뜨리고 위풍당당하게 그의 머리를 밟고 서 있는 중성적인 미소년의 모습이다. 17세기 이탈리아의 조각가 잔 로렌초 베르니니(Gian Lorenzo Bernini) 역시 〈다윗〉을 조각했는데, 그는 작품에서 입을 앙다문 채 돌을 던지려는 다윗의 찰나의 모습을 표현했다.

그러나 돌을 쥐고 던지려는 순간이나 골리앗의 머리를 들고 있는 등의 스토리가 돋보이는 다른 작품들과 달리 미켈란젤로는 인간 다윗의 내면에 관심을 두었다. 다시 그의 〈다윗〉을 보자. 그가 표현한 다윗은 결의에 차 보이기도 하고 번민에 싸인 듯도 하다. 만약 다윗을 조각했다는 사실을 모르고 본다면 우수에 찬 눈빛의 건강한 젊은이라고 생각할 수 있겠다. 미켈란젤로의 다윗은 영웅 다윗이라기보다는 인간 다윗의 모습이다. 여기서 미켈란젤로 작품의 예술적 가치가 드러난다. 그는 단순히 조각을 잘 빚어내는 실력 좋은 조각가가 아니라 인간 그 자체에 관심을 가지고 내면을 들여다본 르네상스적 예술가인 것이다.

한편 미켈란젤로의 〈다윗〉을 정면에서 바라본다면 이상한 점을 발견할 수 있다. 비율에 맞지 않게 머리가 큰 데다가 거대한 오른손도 부자연스럽다. 메디치가의 후원 아래에서 완벽히 해부학을 익혔던 미켈

란젤로가 실수라도 한 걸까? 〈다윗〉이 시뇨리아 광장 한쪽에 높이 설치되었다는 사실을 생각해 보자. 애초에 〈다윗〉은 사람들이 올려다보아야 하는 조각상이었다. 다시 말해 피렌체 시민에게 자유와 애국심을 고취시키려는 의도로 높은 곳에 조각상을 설치했던 것이다. 따라서 미켈란젤로는 사람들이 아래쪽에서 올려다볼 것을 염두에 두고 그 시선에서 완벽한 균형미를 이룰 수 있도록 조각했다. 즉 철저한 계산을 통해 부분을 확대하고 강조했던 것이다.

● 　　　인생 최대의 도전,
　　　　　벽화

　　　　　　　　베키오 궁전의 벽화 〈카시나 전투〉를 제작하는 도중에 미켈란젤로는 그가 인생에서 피하고 싶었던, 그러나 그를 거장으로 만들어 준 평생의 작업을 의뢰받는다. 1505년, 교황 율리우스 2세는 자신의 거대한 무덤 장식을 의뢰하기 위해 미켈란젤로를 로마로 불러들인다. 그렇게 미켈란젤로는 로마에 가게 되고, 얼마 후 바티칸 궁전의 대대적인 보수가 진행되면서 시스티나 성당의 천장화 작업을 떠맡게 된다. 이 천장화의 경우 작업을 의뢰받았다기보다는 떠맡았다는 표현이 옳을 것이다. 사실 이 일은 미켈란젤로의 천재적 재능에 대한 경쟁자의 질투에서 비롯되었다. 당시 건축가로서 미켈란젤로와 경쟁 관계에 있었던 도나토 브라만테(Donato Bramante, 1444-1514)가 그 장본

인이다. 율리우스 2세가 미켈란젤로에게 보이는 애정을 질투한 그는 천장화 작업에 한 번도 벽화를 완성해 본 적 없는 미켈란젤로를 강력히 추천한 것이다. 아마도 미켈란젤로가 작업을 포기하거나 실패한다면 율리우스 2세의 분노를 사게 될 것이라는 계산 때문이었다. 그러나 1508년 5월 10일, '이것은 무덤과 같은 비극'이라 말하며 마지못해 작업을 시작한 미켈란젤로는 결국 1512년 10월 30일에 이 기나긴 작업을 완성해 낸다. 약 4년여간에 걸쳐 진행된 천장화 작업은 자신과의 외로운 싸움이었다. 하루에 10시간 이상을 천장에 매달려 홀로 그려 낸 이 벽화는 제한된 시간과 한번 그리면 수정이 불가한 프레스코의 단점을 극복한 걸작이었다.

교황은 금과 값비싼 재료로 장식된 화려한 천장화를 원했으나 미켈란젤로는 이를 거부하고 철저히 성서의 내용에 충실한 그림을 그렸다. 사실 이 천장화를 그리기 전에 그가 완성한 회화 작업은 〈톤도 도니〉라는 작품이 유일했다. 이는 마리아와 요셉, 아기 예수를 그린 작품으로, 그림 속의 성가족은 지극히 인간적인 모습, 더 나아가서는 인간의 육체가 강조된 모습으로 표현되었다. 이러한 인물 표현 방식은 〈시스티나 성당 천장화〉에도 그대로 이어진다.

미켈란젤로는 이 거대한 프레스코를 통해 신의 창조를 찬양했다. 또한 동시에 인간 육체의 신성함과 아름다움을 찬양했다. 창세기의 아홉 장면을 그려 넣은 천장화 중앙의 패널에는 〈천지창조〉, 〈아담의 창조〉, 〈이브의 창조〉, 〈노아의 방주〉 등의 구약 성서 내용이 담겨 있는데, 성서의 순서와는 반대로 성당의 입구 쪽에서 노아의 이야기부터 시작

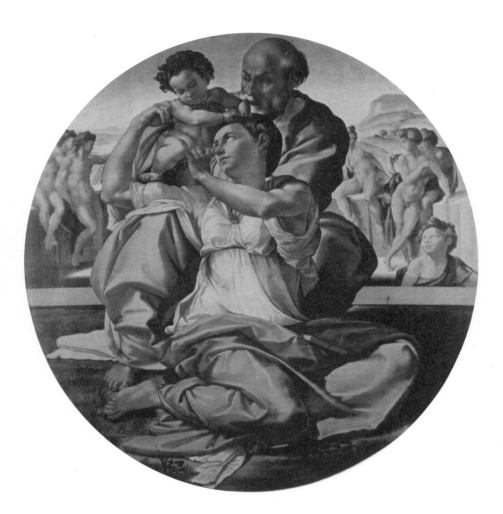

미켈란젤로 부오나로티
톤도 도니 Tóndo Doni
1504–1505년경
패널에 유채
지름 120cm
피렌체, 우피치 미술관

된다. 주변부 패널에는 예언자, 무녀, 예수의 조상들이 그려져 있다. 천장 가득 펼쳐진 그림의 치밀한 구성과 종교적 도상은 모두 미켈란젤로가 홀로 구상하고 구현한 것이었다.

천장화를 완성한 이후 다시는 프레스코를 그리지 않고 조각가의 삶을 살겠다고 결심한 그였지만, 22년이 지난 후 미켈란젤로는 교황 클레멘스 7세로부터 또다시 벽화를 그려 달라는 명령을 받게 된다. 그것도 22년 전 천장화를 그려 넣었던 시스티나 성당의 비어 있는 벽에 말이다. 그렇게 시작된 벽화 〈최후의 심판〉은 1535년부터 7년여의 시간이 걸려 완성되었다.

이 작품에는 무려 400여 명의 군상이 담겨 있다. 〈시스티나 성당 천장화〉와는 완전히 반대되는 '진노의 날(Dies Irae)'을 그린 것으로, 선택받은 자들과 선택받지 못해 지옥으로 내려가는 인물들 그리고 그들을 심판하는 예수 그리스도의 고뇌가 한데 어우러진 역작이다. 육체의 덩어리로 표현된 인물들, 인물의 역동적인 뒤틀림은 미켈란젤로의 회화에 나타나는 특징인데, 이는 바로 그가 추구한 '조각적 인물'의 표현이다. 여러 번 수정하며 작업할 수 있는 회화와 달리 한 번에 정확하고 완벽하게 형태를 구현해야 하는 조각을 더 우월한 예술이라 생각한 미켈란젤로는 마치 조각상이 그림으로 표현된 것처럼 회화 속 인물을 운동선수처럼 강건한 육체로 묘사했다. 조각가로 살고 싶었던 미켈란젤로의 예술관이 강하게 드러나는 대목이다.

〈최후의 심판〉에서는 예수조차 젊고 건강한 육체로 표현되어 있다. 예수의 옆에는 젊고 아름다운 모습의 성모 마리아가 있고, 그들의 주변

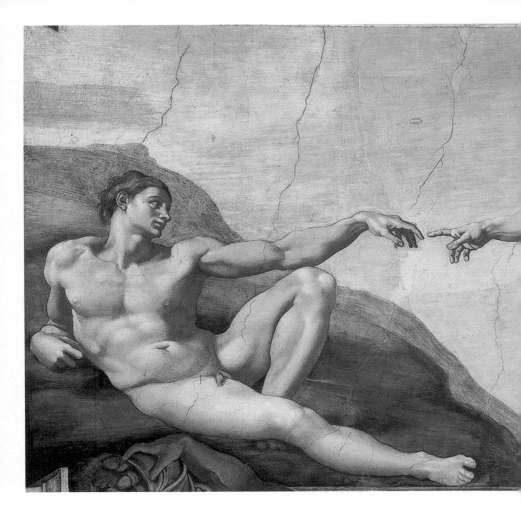

미켈란젤로 부오나로티
아담의 창조 The Creation of Adam
1510–1511년경
회벽에 프레스코
280×570cm
바티칸 시국, 시스티나 성당

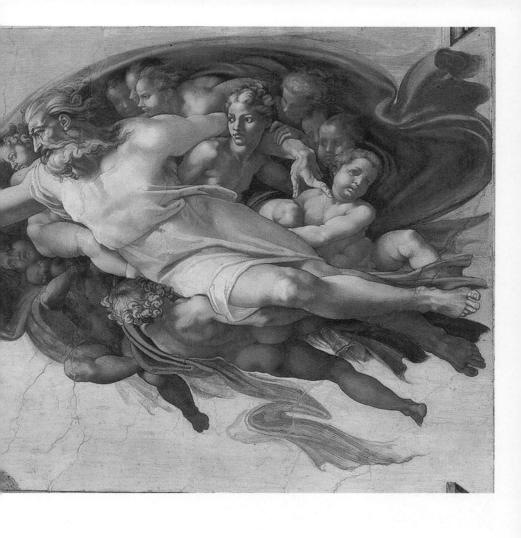

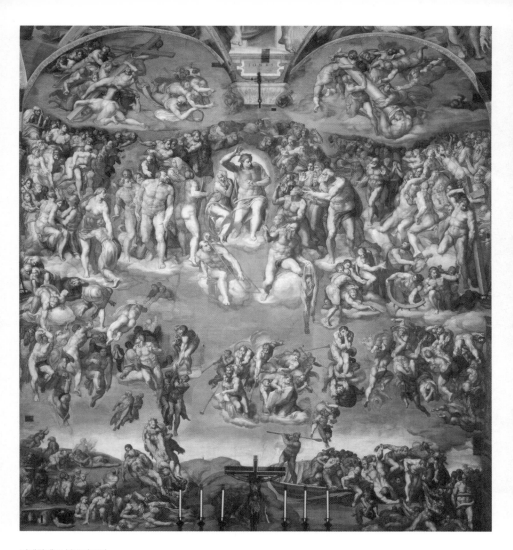

미켈란젤로 부오나로티
최후의 심판 Last Judgement
1535–1541년
회벽에 프레스코
13.7 × 12.2m
바티칸 시국, 시스티나 성당

을 구원받은 제자와 성인들이 둘러싸고 있다. 그림 속 인물들을 자세히 살펴보면 신체의 중요 부위를 천으로 가린 모습인데, 이 색색의 천은 미켈란젤로가 그린 것이 아니다. 사실 미켈란젤로는 이 그림에서 예수 그리스도를 포함한 등장인물을 모두 누드로 그렸다. 그래서 〈최후의 심판〉을 처음 공개했을 때 사람들은 '마치 목욕탕 같다', '불경스럽다'라며 비난을 퍼부었다. 추기경단의 미사는 물론이고 교황 선출을 위한 콘클라베(Conclave)가 이루어지는 시스티나 성당, 그 신성한 장소에 미켈란젤로는 누드의 종교화를 그린 것이다. 이에 교황 바오로 4세가 미켈란젤로에게 그림을 수정할 것을 요구하지만 그는 끝까지 이를 거부했다. 그리하여 이후 미켈란젤로의 제자 볼테라(Daniele da Voltera, 1509-1566)가 스승의 그림을 손상하지 않는 한도 내에서 천과 나뭇잎 등을 덧그렸던 것이다.

미켈란젤로는 400여 명의 인물 중에 자신의 자화상도 은근슬쩍 그려 넣었다. 하지만 영웅의 모습도, 다른 인물들처럼 건강한 육체의 소유자도 아니다. 그는 예수 발밑의 바르톨로메오(Bartholomaeus)가 들고 있는 벗겨진 인피(人皮)에 자신의 얼굴을 그려 넣은 것이다. 조각을 더 사랑한 60대의 노쇠한 예술가가 감당해야 하는 육체적, 정신적 고통이 고스란히 드러난다. 실제로 미켈란젤로는 이 작업으로 인해 육체적으로 매우 쇠약해졌고, 이후 단 한 점의 그림도 그리지 않고 조각과 건축에만 매진했다.

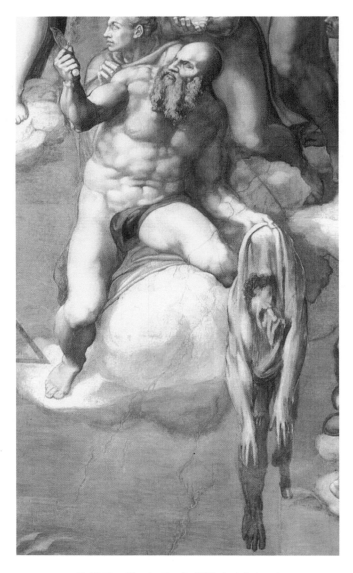

인피를 들고 있는 바르톨로메오(〈최후의 심판〉의 부분)

예수 그리스도와 성모 마리아《최후의 심판》의 부분)

회화와 조각의 대립,
그럼에도 불구하고 '인간'

　　　　　다양한 분야에 관심을 보였던 레오나르도가 가장
싫어했던 호칭이 바로 조각가였다. 그는 조각과 회화에 대해 언급하면
서 회화는 가장 우아하고 우월한 작업이라 칭송한 반면 조각은 하등 장
르로 여겼다. 그의 말에 따르면 무식하게 힘만 써서 작품을 만드는 것
이 조각가의 일이며, 하루 종일 먼지와 망치질의 시끄러운 소음 속에
있어야 하는 괴로운 직업이 바로 조각가였다. 그러나 화가는 여유롭게
음악을 들으며 원하는 대로 그림을 그릴 수 있다고 말하며 회화를 지적
인 산물로 평가했다. 이러한 그가 조각상 〈다윗〉의 작업을 맡을 뻔한 일
이 있었다. 사실 〈다윗〉은 조각가를 공개적으로 모집한 끝에 미켈란젤
로의 손에 들어간 작업이었다. 피렌체의 어느 조각가들이 도중에 작업
을 포기하고 25년간 방치한 대리석이 있었는데, 이 돌의 주인이 이를
작품으로 완성해 줄 조각가를 모집했던 것이다. 그리고 당시 그 후보에
레오나르도 다 빈치가 있었다. 하지만 그는 조각 따위는 하지 않겠다고
거절했다. 그와는 대조적으로 평생 조각가로 불리길 원했던 사람, 조각
이라는 작업을 대리석 안에 숨어 있는 인간을 되살려 내는 신의 영역으
로 여겼던 사람이 바로 미켈란젤로다. 미켈란젤로는 자신만이 유일하
게 돌에서 다윗을 해방시킬 수 있다고 자부하며 주인을 설득해 결국 이
작품을 맡게 되었고, 걸작을 완성해 냈다.
　　비록 직접적으로 경쟁한 작품은 존재하지 않지만 이 둘은 여러 측

면에서 상반되는 탓에 흔히 세기의 라이벌로 묘사된다. 물론 생전에 그들이 서로를 경쟁자로 의식했던 것은 사실이다. 그러나 그들은 겉으론 내색하지 않아도 서로에게 얼마간 경외심을 가졌던 것 같다. 미켈란젤로는 레오나르도의 그림을 종종 모사했고, 레오나르도는 미켈란젤로가 완성해 낸 〈다윗〉을 보고 감탄하며 드로잉을 남기기도 했다. 그러나 회화와 조각에 대한 그들의 생각은 끝내 대립했다. 그럼에도 불구하고 이 두 작가의 예술관에 공통적으로 깔려 있는 것은 다름 아닌 인간에 대한 관심이다. 그것이 회화로 혹은 조각으로 다르게 표현되었을 뿐, 그들은 인간의 시대를 활짝 연 르네상스의 예술가였다.

친계형 vs 노력형, 르네상스의 두 거장

인물로
살펴보는
미술사

르네상스 Renaissance

르네상스는 유럽 문명사에서 14세기부터 16세기 사이에 일어난 문예부흥 운동을 말한다. 여기서 문예부흥이란 당시 문화예술 전반에 걸쳐 나타난 고대 그리스 문명의 재인식과 재수용을 의미한다. 고대 그리스는 인간에 대한 관심이 시작되었던 시기로, 인간의 육체와 정신을 중요시하고 인간 중심의 문화를 발전시켰다. 신도 인간의 모습으로 표현했던 고대 그리스·로마의 문화를 다시 부활시키려는 움직임, 유럽의 문화예술계에 나타난 인간성 해방을 위한 문화 혁신 운동이 바로 르네상스다.

　　14~16세기는 이탈리아의 도시들이 무역을 통해 경제력을 키운 시기로, 특히 피렌체, 베네치아, 피사, 밀라노 등의 도시가 경제력으로 자치권을 사들여 영주나 교황의 간섭에서 벗어나면서 본격적으로 신(또는 교회, 신앙)보다는 인간에 관심을 갖기 시작했다. 그렇게 과학혁명의 토대가 만들어지면서 중세는 몰락하고 근세의 도래가 촉진되었다.

　　고전주의의 부활, 인본주의, 개인의 창조성 등의 특징을 가진 르네상스 정신이 가장 뚜렷하게 나타난 분야가 바로 미술이다. 르네상스 미술은 이탈리아 피렌체를 중심으로 전개되었으며, 로마와 베네치아에서 전성기를 맞이한 후 유럽 전역에 전파되었다. 당시 미술은 원근법의 발견에 따라 객관적 사실주의를 추구했으며, 안정적인 피라미드 구도 등의 수학적 원칙을 그림에 적용했다. 다시 말해 서구 미술의 지향점, 즉 삼차원의 입체를 이차원의 평면에 생생하게 담아내는 '재현'의 목표와 방법론이 시작된 시기인 것이다. 조각과 회화는 여전히 주로 종교적인 내용을 다루었지만 중세의 작품

들과 달리 대상을 인간적인 모습으로 표현했다. 즉, 당시의 미술 작품 속에서 예수와 마리아는 자애로운 감정을 가진 인간의 모습으로 나타났던 것이다. 또한 건축에서는 고딕식 첨탑이 사라지고 균제미를 강조한 그리스와 로마식의 안정감 있는 건축 양식이 다시 나타나기 시작했다.

르네상스 시대의 대표적인 작가로는 르네상스 회화의 창시자인 마사초(Masaccio)를 비롯해 산드로 보티첼리(Sandro Botticelli), 레오나르도 다 빈치, 미켈란젤로 부오나로티, 라파엘로 산치오(Raffaello Sanzio), 베첼리오 티치아노(Vecellio Tiziano)와 북유럽의 얀 반 에이크(Jan van Eyck), 피테르 브뢰헬(Pieter Bruegel), 알브레히트 뒤러(Albrecht Dürer) 등이 있다.

레오나르도 다 빈치	연도	미켈란젤로 부오나로티
이탈리아 빈치에서 출생	1452	
피렌체의 베로키오 공방에서 도제 생활 시작	1466	
〈수태고지〉	1472-1475	이탈리아 카프레세에서 출생(1475)
밀라노로 이주	1482	
밀라노 대성당의 건축 고문 역할 수행	1487	
	1488	피렌체의 기를란다요 공방에서 문하생으로 수학
	1495	
〈최후의 만찬〉	1496	로마로 이주
	1497	
	1498-1499	〈피에타〉
	1501	
피렌체로 이주, 베키오 궁전 벽화 〈앙기아리 전투〉 작업 착수	1503	〈다윗〉
〈모나 리자〉	1504	베키오 궁전 벽화 〈카시나 전투〉 작업 착수
	1505	〈톤도 도니〉, 교황 율리우스 2세의 부름으로 로마로 이주
밀라노로 이주	1507	
	1508	
	1510	시스티나 성당 천장화
해부 드로잉 〈자궁 속의 태아〉 등	1512	
	1513	
프랑수아 1세의 초청으로 앙부아즈의 클로 뤼세 성으로 이주	1516	
사망	1519	
	1535-1541	〈최후의 심판〉
	1546	성 베드로 대성당 공사 착수
	1547	〈론다니니의 피에타〉 작업 착수, 미완성
	1564	사망

Leonardo da Vinci
Michelangelo Buonarroti

Rembrandt van Rijn
Johannes Vermeer

Diego Velazquez
Francisco Goya

Edouard Manet
Claude Monet

Paul Gauguin
Vincent van Gogh

Auguste Rodin
Camille Claudel

Henri Matisse
Pablo Picasso

Salvador Dali
René Magritte

두 화가는 공통적으로 '빛'을 사랑했다.
하지만 빛의 표현, 빛을 사용하는 방법은
서로 반대 지점에 위치하고 있다.

빛에 매료된
두 화가

/

렘브란트 반 레인

/

요하네스 베르메르

　　17세기 네덜란드의 황금기(Golden Age)를 대표하는 두 화가 렘브란트와 베르메르. 지금은 전 세계적으로 명성이 높고 인기 있지만, 흥미롭게도 이들은 네덜란드에서 작가로 활동하는 기간 동안 한 번도 네덜란드 밖으로는 나가 본 적이 없는, 엄밀히 말하자면 상당히 지역적으로 활동한 작가들이다. 실제로 이들은 각각 암스테르담과 델프트라는 도시를 기반으로 활동했으며, 활동 당시 서로의 존재를 알지 못했던 것으로 추정된다. 그러나 그들의 예술세계는 한정된 지역적 특성 그 이상의 아름다움을 담고 있다. 두 화가는 공통적으로 '빛'을 사랑했다. 하지만 빛의 표현, 빛을 사용하는 방법은 서로 반대 지점에 위치하고 있다.

종교화가를 꿈꾸다
렘브란트 반 레인

Rembrandt van Rijn, 1606-1669

1606년, 네덜란드의 공업도시였던 라이덴(Leiden) 에서 제분업자의 아홉 번째 아들로 태어난 렘브란트는 어렸을 때부터 위대한 화가가 되는 것이 꿈이었다. 그는 종교적이며 도덕적인 메시지를 화면 속에 생생하게 담아내는 것이 위대한 화가의 역할이라 생각했다. 형제들 가운데서도 그가 유난히 영리했기에 그의 아버지는 아들이 좀 더 전문적인 직업을 갖길 바라며 고등교육을 받도록 지원해 주었다. 그러한 아버지의 바람대로 라틴어 학교를 거쳐 라이덴 대학의 철학과에 입학하지만 도무지 화가의 꿈을 버릴 수 없어 중도에 학업을 포기한다. 그 후 1622년부터 3년간 라이덴에서 화가 스바넨부르흐(Jacob Isaacsz Swanenburgh)의 도제로 지내다가 암스테르담으로 가 당시 네덜란드에서 유명했던 역사화가 피테르 라스트만(Pieter Lastman)에게 6개월 동안 그림을 배우게 된다. 역사화는 일반적으로 거대한 화면에 영웅 또는 전쟁의 이야기를 담거나 대중에게 도덕적 메시지를 전달하려는 목적을 가진 이상화된 그림을 말한다. 렘브란트가 역사화가인 스승라스트만과 함께 지내며 받은 가장 큰 교육은 바로 회화 속에 줄거리를 담는 것이었다.

당시 암스테르담은 칼뱅교가 지배하는 도시였기에 역사화나 종교화를 자유롭게 그릴 수 있는 시대적 상황이 아니었다. 칼뱅교는 성상(聖

像)을 원칙적으로 반대했으며, 교회를 종교화로 장식하는 것 역시 금지했기 때문이다. 이러한 분위기 속에서 라스트만은 1603년경에 로마로 유학을 가는데, 그곳에서 이탈리아 회화 특히 카라바지오(Michelangelo Merisi da Caravaggio, 1571-1610)의 화풍에서 나타나는 바로크 미술의 연극적 화면에 매료된다. 이후 네덜란드로 돌아온 그는 정교한 표면 처리와 재현적 표현을 최우선으로 여겼던 동시대 네덜란드 작가들과는 다른 관점으로 그림을 그리기 시작했다. 당시 네덜란드 작가들이 주로 그렸던 정물화는 크기가 작았기 때문에 최대한 사실적으로 사물을 묘사하는 것만이 작가가 자신의 실력을 드러낼 수 있는 유일한 방법이었다. 윌렘 칼프(Willem Kalf)의 정교한 정물화는 당시 네덜란드 특유의 화풍을 잘 보여 준다. 그러나 라스트만은 작품 속 인물의 감정이 소용돌이치는 극적인 이야기 구성에 집중했다. 라이덴으로 돌아온 렘브란트는 작업실을 열고 라스트만의 그림을 모델로 역사화를 그려 나갔다.

●　　　　　살아 숨 쉬는
　　　　　　인물들

　　　　　　17세기 네덜란드는 여전히 왕정이 지배적이었던 유럽의 다른 도시들과는 상당히 다른 모습으로 발전했다. 1588년에 스페인의 세력을 네덜란드에서 완전히 내쫓아 버린 후 네덜란드 연방 공화국으로 독립을 선언하고, 1602년에는 유럽 최초로 동인도회사를 설

립해 무역과 금융의 중심지로서 국제적인 상업국가로 떠올랐다. 귀족과 성직자 등이 특권층을 이루어 온갖 이권을 독점했던 다른 유럽 국가들과는 달리 무역상이나 해운업자 등의 자본가가 지배 계급을 이루었고, 따라서 경쟁을 통해 누구나 부를 얻을 수 있는 자유로운 사회였다. 그렇게 무역과 금융업을 통해 부를 축적한 당시 네덜란드의 신흥 부자들은 자신의 부를 과시하기 위해 초상화를 주문했다. 당시에는 전통적으로 왕족이나 종교인만이 유일하게 초상화의 주인공이 될 수 있었지만, 네덜란드에서는 신흥 부유층이 초상화의 새로운 수요자로 부상하게 된 것이다. 또한 네덜란드가 칼뱅교 국가였다는 점도 중요하게 작용했다. 종교화를 우상 숭배로 여기며 원칙적으로 금지했기에 미술가의 주 고객은 교회가 아니었다. 그 대신 신흥 부자들이 그림의 수요층으로 새롭게 등장하면서 개인 소장용의 초상화나 풍경화, 정물화 같은 장식적 성격이 강한 작품이 주로 거래된 것이다. 이러한 변화 속에서 수월한 운반을 위해 그림의 크기는 작아지고, 좀 더 세속적인 주제를 다루며 대중화되었다. 그렇게 17세기 네덜란드에서는 초상화가 가장 보편화된 장르로 자리 잡았다. 실제로 렘브란트가 1630년대에 암스테르담에서 초상화실을 운영할 당시 암스테르담에는 약 150개의 초상화실이 있었다.

　　라이덴의 작업실을 정리한 렘브란트는 1631년에 암스테르담으로 이동한 후 초상화가로서 기반을 확고히 다져 나갔다. 실제로 그는 1630년대 내내 초상화 작업에만 몰두했고, 이를 통해 명성과 물질적 풍요를 얻게 되었다. 렘브란트는 고객의 기호를 잘 알고 있었다. 기존 왕실의

렘브란트 반 레인
니콜라스 루츠의 초상Portrait of Nicolaes Ruts
1631년
목판에 유채
118.5×88.5cm
뉴욕, 프릭 컬렉션

초상화나 종교화 속 인물이 풍기는 권위적인 분위기에서 벗어나 신흥 계급이 가진 부와 지위를 초상화 속에서 극적인 모습으로 새롭게 창조해 냈다. 특히 인물을 가장 효과적으로 나타낼 수 있는 요소가 '표정'이라 생각한 렘브란트는 언제나 거울을 보며 표정을 연구했으며, 그에 대한 여러 스케치를 남겼다. 덕분에 렘브란트가 그려 낸 인물들은 표정 속에 그들의 기쁨과 절망, 고통에 찬 모습이 고스란히 드러나 있다.

그의 첫 초상화를 보자. 모피 모자를 쓰고 모피 외투를 입은 노년의 남자가 한 손에 하얀색 종이를 든 채 비스듬히 몸을 돌려 정면을 응시하고 있다. 렘브란트가 암스테르담에서 처음으로 의뢰받은 초상화, 〈니콜라스 루츠의 초상〉이다. 니콜라스 루츠는 당시 암스테르담에 거주했던 실존 인물인데, 그림만 보고도 그의 직업을 추측해 볼 수 있다. 우리가 예측한 대로 그는 러시아와의 모피 무역으로 거부(巨富)가 된 모피상이었다. 즉, 무역으로 큰돈을 번 신흥 부자이지만 이 그림에서 그는 마치 16세기 라파엘로가 그린 초상화처럼 위엄과 귀족적 풍모를 보인다. 이 작품으로 인해 렘브란트는 주요 고객이 신흥 부유층인 초상화 시장에서 가장 인기 있는 초상화가로 성공할 수 있었다. 신흥 계급의 초상화 유형을 새롭게 창조해 낸 것이다. 그는 인물을 결코 세속적으로 묘사하지 않으면서 자세와 표정 등의 디테일로 초상화 주인의 특징을 사실적으로 표현했다. 또한 왼손의 하얀색 종이는 무역서신으로, 무역상이라는 그의 신분을 진실하게 담아낸 초상화였다. 이 작품은 이후 미국의 금융인 J.P. 모건이 구입해 자신의 집무실 벽에 걸어 둔 사실이 알려지면서 사업가를 대표하는 상징적 초상화로 유명해지기도 했다.

빛과 어둠의
마법사

1632년, 암스테르담의 외과의사 조합으로부터 의뢰받아 그린 〈니콜라스 튈프 박사의 해부학 강의〉는 렘브란트에게 행운을 가져다준 작품이다. 당시 네덜란드에서는 특정 단체의 여러 인물이 비용을 각자 나누어 부담해 '그룹 초상화'를 의뢰하는 것이 상당한 인기였다. 여러 인물이 한 화면 속에 등장하는 그룹 초상화는 17세기 네덜란드 회화의 대표적인 장르였으며, 네덜란드 회화의 고유한 장르이기도 하다. 그룹 초상화는 기념촬영과 같은 목적이 컸으므로 경직된 모습의 인물들이 열을 지어 서 있는 방식으로 배치가 단조로웠고, 화면 속 인물이 모두 고른 비중으로 등장해야 하기에 구도 역시 지루한 것이 보통이었다. 그러나 렘브란트는 이 작품을 통해 인물의 기계적인 나열에서 벗어나 화면 속에 극적인 요소를 담아내며 새로운 그룹 초상화를 만들어 낸 것이다.

대부분 이 작품의 주인공이 튈프 박사라고 생각하는데, 실제로 이 초상화의 주문자는 튈프 박사 주변에서 그의 해부학 강의에 집중하고 있는 한 무리의 인물들, 바로 외과의사 조합원들이었다. 당시 암스테르담에서는 매년 공개적으로 해부학 강의가 열렸는데, 그 강의를 주제로 렘브란트에게 그림을 의뢰한 것이다. 렘브란트는 마치 해부학 강의의 한 순간을 포착한 것처럼 자연스러우면서도 생동감 있는 구도와 함께 빛을 사용해 천편일률적이었던 당시 그룹 초상화의 틀을 깨뜨렸다. 인

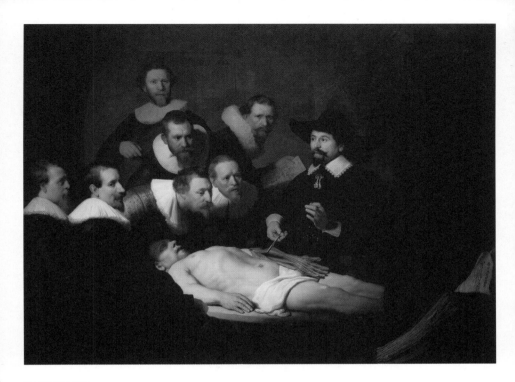

렘브란트 반 레인
니콜라스 튈프 박사의 해부학 강의 The Anatomy Lesson of Dr. Nicolaes Tulp
1632년
캔버스에 유채
169.5×216.5cm
헤이그, 마우리츠하이스 왕립 미술관

물들의 시선을 저마다 달리해 각 인물의 개별성을 부각했으며, 일렬로 나란히 선 배치가 아니라 화면 왼쪽에 옹기종기 모여 각자 다른 각도로 자세를 잡고 있는 극적인 구도로 표현했다. 그런데 이 작품에서 우리의 눈길을 가장 사로잡는 것은 그 자체로 빛을 발산하는 듯한 시신이다. 마치 실제의 모습처럼 사실적인 묘사 역시 돋보인다. 해부학 강의가 이루어지는 그 극적인 순간을 포착하기 위해 렘브란트는 해부대에 누워 있는 시신에 주목한다. 시신을 비스듬하게 사선 방향으로 그려 넣어 비대칭적인 구도를 만들어 냈으며, 마치 반사판처럼 밝은 빛을 발산하는 시신이 화면의 중심부를 차지하면서 해부학이 일어나는 바로 그 순간의 이야기에 우리를 집중시킨다. 이를 중심으로 주변에 모여든 인물들에게 빛이 반영되어 그들의 얼굴도 주목받는다. 반면 인물들의 배경은 어둡고 단순하게 표현해 빛이 있는 부분과 효과적으로 대조를 이룬다. 밝게 표현된 시신과 각 인물의 얼굴이 두드러지므로 그림 속의 이야기가 더욱 풍부해질 뿐만 아니라 긴장감 있는 구도에 집중하게 된다. 즉, 해부학 강의를 하고 있는 바로 그 순간의 '이야기'를 담은 초상화를 만들어 낸 것이다. 비대칭적인 구도와 인물들의 생동감 있는 표정, 사실적인 인체 해부의 묘사는 당대의 어떤 화가도 시도하지 않은 것이기에 이 작품을 통해 렘브란트는 초상화가로서의 탁월한 실력을 인정받게 되었고, 명실상부 암스테르담 최고의 초상화가로 등극했다.

　　사실 이 작품에서 렘브란트의 그림을 더욱 돋보이게 하는 것은 연극적 빛이 주는 효과다. 렘브란트는 어둠과 빛의 대비를 강조해 화면 속 이야기를 극적으로 표현하고자 했다. 전체적으로 어두운 배경에 강

한 빛을 대비시키는 이러한 명암법을 테네브리즘(tenebrism)이라고 한다. '어두운 방식'이란 뜻의 테네브리즘은 이탈리아 바로크 회화의 거장 카라바지오가 고안하고 발전시킨 것으로, 마치 연극 무대 위의 인공조명처럼 그림 속 주요 인물들만 빛을 받아 밝게 보이고 그 외의 배경은 어둡게 표현해 강한 명암의 대비를 만들어 내는 기법이다. 이는 17세기에 이탈리아를 넘어 유럽 전역에서 유행하게 되었으며, 이러한 카라바지오의 스타일을 추종하는 화가들이 생겨나면서 이들을 카라바지스타(Caravaggista)라고 지칭하기도 했다. 렘브란트 역시 대표적인 카라바지스타였다. 하지만 렘브란트는 연극적 빛을 사용한 화면에 자연스러운 느낌을 조금 더 가미했다. 이는 인물들의 표정과 몸짓에서 나타난다.

극적인 명암 대비가 나타나는 또 다른 작품을 보자. 렘브란트는 점차적으로 인물의 외면적 유사성보다는 내면의 감정에 대해 깊이 탐구하게 된다. 인간성에 대한 관심은 종교적 또는 신화적 소재의 그림과 자화상을 그리는 것으로 이어진다. 비록 종교화의 의뢰는 전혀 이루어지지 않았으나 그는 지속적으로 종교적 메시지를 담은 그림을 그려 간다. 어릴 적부터 꿈꾸던 대로 말이다. 렘브란트는 화면 속 인물의 내적 감정을 표현하는 데 탁월한 능력을 가졌는데, 특히 〈눈이 멀게 된 삼손〉은 등장인물의 격정적 감정을 고스란히 담아낸 작품이다. 현실에 존재하지 않는 신화 속 인물의 감정과 극적 순간을 테네브리즘 기법을 통해 효과적으로 연출했다. 괴력의 원천인 머리카락이 잘려 버린 삼손은 무장한 블레셋 병사들에 의해 제압 당하고 두 눈마저 뽑히게 되는데, 삼손이 사랑하던 여인 델릴라가 그의 머리카락을 자른 장본인이라는 점

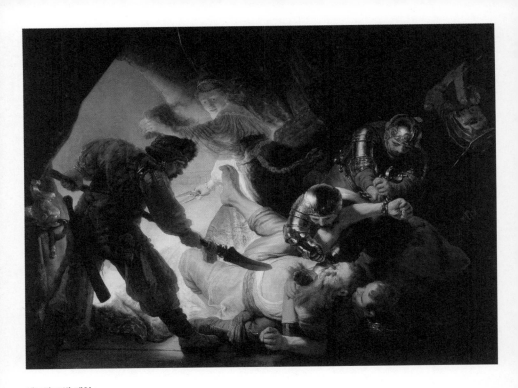

렘브란트 반 레인
눈이 멀게 된 삼손 The Blinding of Samson
1636년
캔버스에 유채
206×276cm
프랑크푸르트, 슈테델 미술관

에서 이 이야기는 더욱 비극적이다. 렘브란트는 델릴라가 삼손의 머리카락을 잘라 도망가고 삼손이 블레셋 병사들에게 눈이 찔리는 그 순간을 좀 더 극적으로 표현하기 위해 이 장면의 무대를 동굴로 설정한다. 어두운 동굴 안쪽과 빛이 들어오는 동굴 입구가 대조되면서 공간이 더욱 극적으로 보일 뿐만 아니라 긴박한 분위기까지 조성되는 것이다. 더불어 인물의 복잡한 감정도 빛과 그림자를 이용한 명암법으로 표현해 그림에 생명력을 불어넣었다. 말하자면 작품 속의 대상은 사실적이지만, 빛의 효과를 통해 전체적으로는 연극적인 화면을 구성한 것이다.

● 　　　　최악의 작품?
　　　　아니, 최고의 작품

　　　　　　화가로서 명성을 얻은 렘브란트는 1634년에 이름 있는 가문의 딸인 사스키아 판 아윌렌뷔르흐와 결혼한 후 암스테르담의 부촌으로 이사한다. 이후 그는 아내 사스키아를 모델로 그림을 많이 그린다. 작품 활동을 통해 풍요로운 삶을 누릴 수 있게 된 렘브란트는 온갖 진기한 물품과 이탈리아 르네상스 거장들의 작품을 수집하기 시작한다. 이 시기는 그가 인정받는 작가가 되어 사랑하는 연인과 행복한 가정을 이룬, 즉 부와 명예를 모두 거머쥔 인생 최고의 행복을 누리던 때였다. 이러한 삶의 절정기에 그의 인생을 뒤흔들어 놓은 작품이 탄생하게 된다.

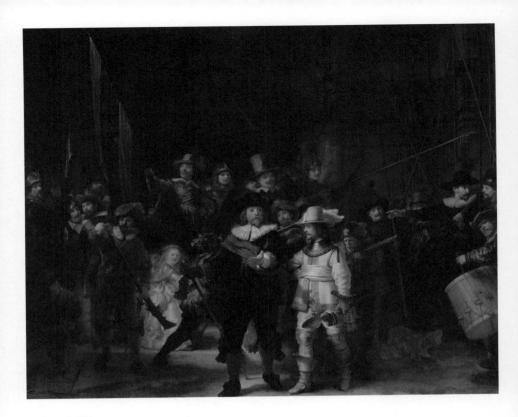

렘브란트 반 레인
바닝 코크 대장의 민병대(야간순찰) The Militia Company of Captain Frans Banning Cocq(The Nightwatch)
1642년
캔버스에 유채
363×437cm
암스테르담 국립 박물관

네덜란드 최고의 보물로 여겨지는 렘브란트의 대표작 〈야간순찰〉은 그의 작품 중에서 가장 유명하고 가장 크다. 대단한 역사적 현장을 포착한 듯 보이지만 이 그림 역시 그룹 초상화다. 이 작품은 현재 암스테르담 국립 박물관에서 소장하고 있는데, 그동안 단 한 번도 국외로 나간 적이 없을 정도로 국가적으로 소중히 생각하는 네덜란드의 자랑거리다. 스페인과의 독립전쟁에서 승리한 후 황금기를 맞이한 네덜란드를 화려하게 장식한 작품이니 그럴 만도 하다. 그러나 렘브란트의 최고 걸작으로 꼽히는 이 작품이 실제로는 행복의 절정에 머물러 있던 그의 인생을 나락으로 떨어뜨렸다.

이 그림을 의뢰한 암스테르담 시민군은 스페인과의 독립전쟁 당시 조직되어 혁혁한 공로를 세운 민병대로, 그 공로를 인정받아 이후에는 매주 일요일 오후 12시부터 약 2시간 동안 암스테르담 시가지를 행진하는 전통을 이어 가고 있었다. 암스테르담 시민군 본부 중앙 홀의 회의실을 장식하기 위해 제작된 〈야간순찰〉은 암스테르담의 평범한 시민들로 이루어진 민병대가 행진하는 모습을 묘사한 그림이다. 그림의 모델은 시민군의 대장 바닝 코크와 빌렘 반 라위텐뷔르흐 부관, 그리고 부대원 16명이다. 그림 한가운데에 서 있는 바닝 코크 대장은 옆쪽의 부관에게 무언가 명령을 내리고 있다. 주변의 많은 사람들은 총에 화약을 채우거나 북을 치며, 또는 깃발을 흔들거나 무기를 들고 조국을 위해 싸울 준비가 되어 있다는 듯 저마다 다른 표정과 동작으로 서 있다. 등장인물이 그림을 위해 각자 포즈를 취하고 있는 정지된 화면이 아니라 마치 행진의 한 순간을 포착한 듯 생생한 현장감이 느껴진다. 렘브

란트는 이 작품에서도 현장의 생동감을 표현하기 위해 빛의 효과를 이용했다. 중심인물이 독립적으로 빛을 받고 있으며, 명암을 강하게 대비해 마치 역사화와 같은 역동적인 힘을 불어넣었다.

그런데, 화면 속 인물이 그림의 모델이라는 18명보다 많은 듯하다. 사실 이 그림에는 총 34명의 인물이 그려져 있다. 그러나 앞서 언급한 것처럼 이 그림을 주문하고 각자 비용을 지불한 인물은 ─ 어두워서 잘 보이지 않지만 ─ 뒤쪽 배경에 걸린 방패에 이름이 써 있는 18명에 불과하다. 나머지는 렘브란트가 상상력을 동원해 만들어 낸 가상의 인물이다. 연극적인 화면 연출로 큰 인기를 얻고 있었던 렘브란트는 화면 속에 역동적인 이야기를 담아내기 위해 가상의 인물을 여러 명 넣어 한 편의 역사 드라마를 탄생시켰다. 특히 이 작품의 하이라이트는 옷에 닭을 매단 소녀, 아니 요정의 등장이다. 이 요정을 제외하고는 모든 등장인물이 남성이다. 남성으로만 구성된 시민군의 행진에 여성이 등장한다는 것 자체가 기이하다. 게다가 요정의 옷이 부관 라위텐뷔르흐의 옷과 같이 밝은 노란빛으로 채색되어, 이 그림에서 요정은 가장 눈에 띄는 인물로 주목받는다. 렘브란트가 이 그림에 요정을 그려 넣은 이유는 무엇일까? 그녀의 모습을 좀 더 자세히 살펴보자. 날개가 달린 그녀는 허리춤에 발톱이 날카로운 수탉을 거꾸로 매달고 있는 모습이다. 수탉은 암스테르담 시민군의 상징물이었기에 그림 속 요정은 그 자체로 민병대의 마스코트라고 볼 수 있으며, 동시에 그들의 그룹 초상화라는 것을 비유적으로 드러낸다. 그러면서도 이 요정이 등장함으로써 이 작품은 전형적인 시민군의 그림으로 보이지 않게 된다. 또한 그녀는 암스

테르담 시민군을 지켜 주는 수호요정으로 해석할 수도 있다. 이 요정의 얼굴은 다름 아닌 렘브란트의 부인 사스키아의 모습으로 그려졌다.

렘브란트는 이 작품을 평범한 그룹 초상화가 아니라 역사화, 신화화 속 상상력 넘치는 역동적 화면으로 표현해 냈다. 그러나 사람들은 이 그림을 제대로 이해하지 못했다. 물론 누가 보아도 주인공처럼 묘사된 바닝 코크는 이 그림을 무척 맘에 들어 했지만, 작품을 의뢰한 시민군 대부분은 그렇지 않았다. 가상의 인물이 들어가는 바람에 실제 초상화의 주인공들은 얼굴이 배경으로 처리되거나 부분적으로만 표현되었기 때문이다. 특히 의뢰인 자신들보다 사스키아의 얼굴을 강조한 것에 대해 불만이 쇄도했다. 초상화를 의뢰한 사람들에게는 역사화와 같은 거창한 의미보다 그림 속에 각자의 얼굴이 또렷이 보이는 게 더욱 중요했던 것이다. 그렇게 이 작품을 시작으로 초상화가로서의 렘브란트의 인기는 급속도로 하락했다. 작가로서의 삶뿐만 아니라 개인적인 삶 역시 쇠락의 길을 걷게 된다. 많은 작품 속에서 모델이 되어 주었던 아내 사스키아가 〈야간순찰〉이 완성된 같은 해에 30세의 나이로 세상을 떠나면서 렘브란트는 실의에 빠지게 되고, 초상화가로서 인기가 떨어지면서 경제적인 어려움까지 닥쳤다. 결국 그는 저택과 수집품을 헐값에 팔아넘겨야 했으며, 1656년에는 파산을 신고하기에 이르렀다.

작품 자체도 렘브란트만큼이나 수난을 겪는다. 〈야간순찰〉은 암스테르담 시민군 본부의 회의실에 약 80년 동안 설치되었다가 암스테르담 시청으로 옮기게 되었는데, 사실상 버려지다시피 한 이 그림은 시청 벽의 크기에 맞지 않는다는 이유로 임의로 잘려 나가고 만다. 왼쪽

끝부분의 황금빛 투구를 쓰고 있는 남성이 일부 잘린 것으로 추측된다. 원본의 모습은 게리트 룬덴스(Gerrit Lundens)의 모사 작품을 통해 유추할 수 있다. 룬덴스는 1650년에 렘브란트의 〈야간순찰〉을 1/6 정도로 축소된 사이즈로 모사했다. 유일하게 〈야간순찰〉을 맘에 들어 했던 코크 대장이 이 작품을 개인적으로 소장하기 위해 모사를 의뢰한 것이다. 물론 렘브란트의 그림과 비교해서 보면 여러 면에서 수준이 떨어지지만 〈야간순찰〉의 원본을 유추해 볼 수 있다는 점에서 의미를 가진다. 또 하나의 시련은 이 작품이 본래의 이름 대신 다른 이름으로 잘못 알려졌다는 것이다. 〈야간순찰〉이라는 이름으로 알려진 이 그림의 진짜 이름은 〈바닝 코크 대장의 민병대〉다. 이 그림이 〈야간순찰〉이 된 이유는 어두운 배경 때문이다. 테네브리즘 기법을 활용한 화면이라는 사실을 차치하더라도, 작품에 광택을 내기 위해 지속적으로 바른 여러 겹의 바니시(varnish)와 잘못된 보수 작업 탓에 그림이 원래의 색을 잃고 점점 탁해져 마치 밤처럼 보였던 것이다. 그렇게 18세기부터 〈야간순찰〉이라는 잘못된 이름을 얻게 되었다. 한참이 흘러 1940년도에 들어와서야 광택제 제거 작업이 이루어지면서 원본의 배경이 대낮이라는 사실을 알아내 본래의 이름을 되찾았지만, 다른 이름은 〈야간순찰〉이라는 이름에서 느껴지는 작품의 아우라(Aura)에 미치지 못한다는 이유로 아직도 많은 사람들이 이 작품을 〈야간순찰〉이라 부르고 있다. 수난의 역사는 여기서 끝이 아니었다. 20세기에 들어서는 이 작품이 반달리즘(Vandalism)의 주요 대상이 된 것이다. 반달리즘이란 의도적으로 예술품이나 문화재를 훼손하는 행위로, 〈야간순찰〉은 1911년과 1975년 두

차례에 걸쳐 난도질을 당했고 1990년에는 정신이상자가 작품에 황산을 뿌리기도 했다. 이렇게 그림 자체도, 그림을 그린 작가에게도 시련을 준 작품이지만 〈야간순찰〉은 사실상 렘브란트가 평생 추구했던 연극적 화면의 연출과 생동감 있는 인물의 표현을 최대치로 끌어냈다는 점에서 매우 가치 있는 역작이다.

　　　　　　　　인생의 흥망성쇠를 몸소 경험한 렘브란트는 특히 자화상을 많이 남겼다. 그가 생각한 자화상은 실제의 모습보다 보이고 싶은 모습을 그리는 것에 가까웠다. 40여 년 동안 무려 100여 점의 자화상을 그렸는데, 그가 이렇게 많은 자화상을 남긴 이유에 대해서는 밝혀진 바가 없지만 그의 자화상을 통해 우리는 화가 렘브란트의 인생과 작품의 변천을 살펴볼 수 있다.

　　초기의 자화상에서는 카라바지오식의 강한 명암 대비와 세부 묘사에 치중했다. 이때는 다양한 표정을 연습하려는 목적이 강했다. 반면 후기의 자화상은 명암의 대조가 상대적으로 덜 직접적인 대신에 내면의 세계, 즉 감정과 자아를 표현하는 데 집중하고 있다. 말년의 자화상은 마치 자신의 내면을 통찰하는 듯한 느낌이다. 후기로 갈수록 그의 화면은 점점 거칠어지는데, 이는 초창기에 비교적 화면을 매끄럽게 표현했

던 것과는 다르게 점차적으로 물감을 두껍게 발라 그림의 표면을 울퉁불퉁하게 만들어 빛을 반사시키려는 의도였다. 임파스토(Impasto)라고 부르는 이 기법을 통해 그는 물감이 두껍게 발려 볼록한 부분과 덜 발려 오목한 부분의 질감 차이를 만들어 내 화면 자체에서의 깊이감을 추구했다.

렘브란트의 자화상은 사실상 그의 일기와도 같다. 자화상을 순차적으로 살펴보면 그림의 변화에 따라 렘브란트 인생의 행로를 읽을 수 있다. 23살에 그린 〈작업실의 화가〉를 보자. 그림 속에서 렘브란트의 얼굴은 흐릿하게 표현되어 잘 보이지 않는다. 화면 중앙에는 렘브란트가 아닌 거대한 캔버스가 떡하니 놓여 있다. 작가로서 성공을 맛보기 전의 자화상 속에는 불투명한 미래에 대한 두려움과 희망이 공존하고 있다. 자신보다 압도적으로 크게 표현된 캔버스 앞에서 그는 작고 초라하게 느껴진다. 이 작품에서 그는 그림을 자신이 정복해야 하는 대상, 넘어야 하는 산처럼 묘사하고 있다. 그러나 1640년의 작품 〈34살의 자화상〉 속 렘브란트는 눈이 부실 정도로 자신감 넘치는 지식인의 모습이다. 라파엘로의 〈발다사레 카스틸리오네의 초상〉을 연상케 하는 귀족적 풍모에서 더 이상 미래에 대한 두려움 따위는 없어 보인다. 이 시기의 자화상 속에서 렘브란트는 붓을 들고 있는 화가가 아닌 성공한 귀족의 모습으로 표현되어 있다. 그러나 1650년대 중반 이후, 렘브란트는 자화상 속에서 다시 붓을 든 화가로 등장한다. 자신을 화가로 묘사한 최후의 작품 〈제욱시스로서의 자화상〉에서 그는 자신을 고대 그리스의 화가 제욱시스(Zeuxis)로 표현한다. 제욱시스는 못생긴 노파를 그

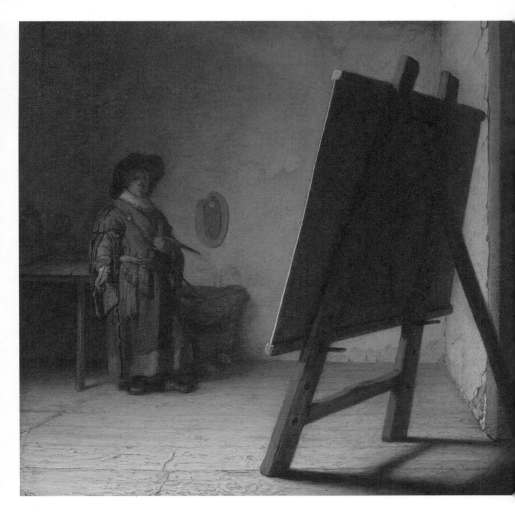

렘브란트 반 레인
작업실의 화가 Artist in His Studio
1629년경
캔버스에 유채
24.8×31.7cm
보스턴 미술관

렘브란트 반 레인
34살의 자화상 Self-Portrait at the age of 34
1640년
캔버스에 유채
102×80cm
런던 내셔널 갤러리

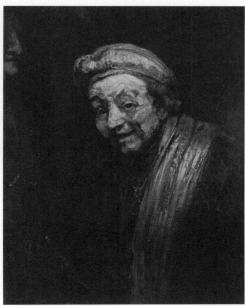

렘브란트 반 레인
제욱시스로서의 자화상 Self-Portrait as Zeuxis
1668년경
캔버스에 유채
82.5×65cm
쾰른, 발라프−리하르츠 미술관

리다 웃음을 참지 못하고 숨이 막혀 죽었다는 인물이다. 노년의 자화상에서 렘브란트는 더 이상 청년 시절의 자화상에서처럼 자신만만한 야심가의 모습을 보이지 않는다. 빈털터리가 된 그는 이제 외면보다는 내적인 것이 더 중요해졌다. 이 시기에 그는 아무런 가장 없이 진실된 자화상을 통해 자신의 삶을 통찰하려 했다. 그림 속 노년의 렘브란트는 주름진 얼굴에 슬픔을 간직한, 그럼에도 미소를 짓고 있는 모습이다. 두 번째 부인 헨드리케 스토펠스가 1663년에 죽고, 1668년에는 하나뿐인 아들 티투스마저 세상을 떠나면서 렘브란트는 엄청난 슬픔을 겪게 된다. 아마도 〈야간순찰〉을 시작으로 그에게 닥친 여러 불행과 좌절을 겪어 나가면서 결국 의지할 것은 돈도 명예도 사랑도 아닌 그림, 바로 예술뿐이라는 사실을 스스로 깨우친 것이 아닐까.

● 수수께끼 같은 화가,
요하네스 베르메르Johannes Vermeer, 1632-1675

세상에서 '위작 소동'이 가장 많이 일어난 작가는 누구일까? 그 주인공은 많은 사람들이 사랑하는 그림 〈진주 귀걸이를 한 소녀〉를 그린 요하네스 베르메르다. 렘브란트와 함께 '빛의 화가'라 불리는 그의 생애는 사실상 수수께끼로 남아 있다. 사후 200년 동안 세상에서 잊혔다가 19세기 중반에 네덜란드의 미술비평가 토레 뷔르거(Thore-Buger, 1807-1869)에게 재발견되어 역사의 수면 위로 떠오

르기 시작했다. 그렇게 약 200년 만에 봉인 해제된 베르메르는 점차 인기가 높아지면서 많은 위작 논란을 겪게 된다. 역사적으로 가장 유명한 위작 스캔들은 1945년에 네덜란드가 나치 전범을 찾아내는 과정에서 일어났다. 네덜란드는 베르메르의 초기 작품인 〈간음한 여인과 그리스도〉를 나치 정권의 사령관이었던 헤르만 괴링(Hermann Göring)에게 판매했다는 혐의로 화가이자 미술품 중매상인 한 판 메이헤런(Han van Meegeren, 1889-1947)을 체포한다. 당시 메이헤런은 베르메르의 작품을 여럿 발견해 유명해진 인물이었다. 그런데 그가 재판을 받는 과정에서 모두가 놀랄 만한 일이 벌어졌다. 메이헤런이 지금까지 자신이 발견했다고 말한 베르메르의 작품들 모두 자신의 위작이며, 따라서 나치에게 베르메르의 그림을 넘긴 것이 아니라 자신의 모사작을 넘긴 것이라고 진술한 것이다. 사람들은 그가 처벌을 피하기 위해 거짓말을 한다고 생각했다. 그러나 메이헤런은 가택연금 중에 자신의 주장을 입증하기 위해 초기의 베르메르풍으로 〈신전에서 설교하는 젊은 예수〉라는 위작을 보란 듯이 그려 냈다. 경찰이 감시하는 가운데 자신의 위작 실력을 뽐낸 것이다. 그렇게 당시 시중에 유통되던 베르메르의 작품들 중 상당수가 위작이라는 사실이 밝혀졌다. 이처럼 베르메르 작품이 유독 위작 소동에 많이 휩쓸렸던 근본적인 원인은 베르메르와 그의 작품들에 대한 기록이나 자료가 거의 남아 있지 않다는 데 있다. 현재까지 베르메르의 작품이라고 확인된 그림이 약 35점에 불과해 더욱 궁금증이 남는 작가이기도 하다.

베르메르는 네덜란드 델프트에서 태어나 43살에 사망할 때까지 평

생 고향을 떠나지 않았다. 다시 말해 델프트의 지역화가였던 셈이다. 1632년, 여관을 운영하는 아버지 레이니어 얀스존(Reynier Jansz.)과 어머니 디그나 발텐스 사이에서 태어났다. 아버지는 여관을 운영하면서 미술품을 사고파는 일도 겸했는데, 그가 거래한 작품 대부분이 이탈리아 그림이었다. 어린 베르메르는 자연스레 이탈리아 그림들을 보며 자랐고, 실제로 작가로서 이탈리아 회화의 영향을 받은 것으로 보인다. 이후 베르메르는 아버지가 물려주신 여관업과 그림을 감정하고 판매하는 화상의 일, 그리고 그림 그리는 일을 평생 함께 했다. 당시에는 화가나 수공업자들이 길드에 소속되어 활동했는데, 베르메르 역시 1653년에 성 루가 길드(Guild of St. Luke)에 가입했다. 길드에 속하는 화가가 되려면 길드가 인정한 화가 밑에서 6년 동안의 도제 생활을 반드시 거쳐야 했는데, 베르메르가 어느 화가에게 그림을 배웠는지에 대해서는 전혀 기록이 없다. 단지 길드에 가입한 연도를 통해 적어도 15살부터는 그림을 배웠으리라 추측할 뿐이다. 베르메르는 길드에 가입한 그해에 카타리나 볼네스(Catharina Bolnes)와 결혼하고 화가로서의 삶도 함께 시작했다. 결혼 이후 그는 장모와 함께 살게 되었고, 결혼 생활 동안 11명의 자녀를 두어 말년에는 경제적으로 힘들었던 것으로 보인다(정확히 따지자면 15명이지만 그중 넷은 어린 시절 사망했다).° 미국의 소설가 트레이시 슈

발리에(Tracy Chevalier)는 소설 〈진주 귀고리 소녀〉(1999)에서 개인사가 거의 밝혀지지 않은 베르메르의 삶과 작품에 대한 이야기를 허구의 소녀와 함께 풀어 나간다. 이는 영화 〈진주 귀걸이를 한 소녀〉(2003)로도 제작되어 우리에게 '진주 귀걸이를 한 소녀'는 스칼렛 요한슨(Scarlett Ingrid Johansson)이 분한 영화 속 소녀의 이미지로 각인되었다. 그리 평탄한 삶을 살지 못했던 그는 1675년 43살의 나이에 정확히 밝혀지지 않은 사인으로 세상을 떠났고, 그렇게 2세기 동안 미술사에서 잊힌다.

● ## 빛을 듬뿍 담은,
 ## 인물이 있는 정물화

앞서 언급했듯 현재 진위 논란 없이 베르메르의 작품이라고 확인된 것은 약 35점뿐이다. 남겨진 작품 수가 적은 데다가 그의 그림들은 대부분 A4 사이즈 정도로 작다. 초기에는 주로 신화 등을 주제로 역사화를 그렸지만 1650년대 말부터 사람들의 일상을 담은 장르화를 그리기 시작한다. 주로 실내의 풍경을 그렸는데, 그중에서도 평범한 사람들의 소소한 일상에 관심을 두었다. 편지를 읽거나 쓰고 있는 여인, 우유를 따르는 여인 등 그의 그림 속에 등장하는 인물은 대부분 여성이다. 베르메르는 렘브란트와 달리 극적인 장면을 묘사하거나 결정적 순간을 그리는 데 집중하지 않는다. 등장인물도 많지 않은데, 보통 한두 명을 담아냈기에 화면의 고요한 분위기가 더욱 강조된다.

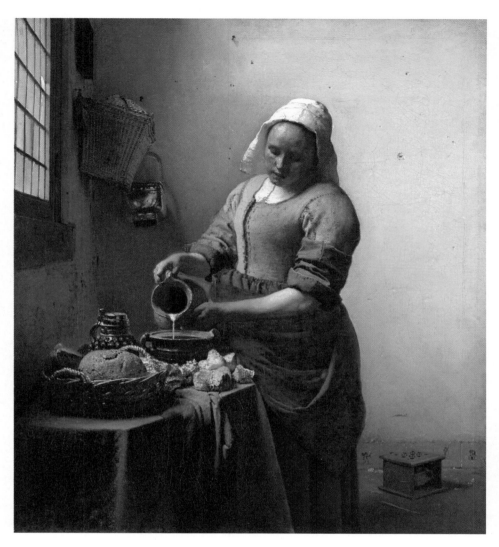

요하네스 베르메르
우유 따르는 여인 The Milkmaid
1658–1660년경
캔버스에 유채
45.4×40.6cm
암스테르담 국립 박물관

베르메르의 작품 속 인물들은 누구의 시선도 의식하지 않고 그들의 일을 하거나 생각에 잠겨 있다. 다만 인물의 오른편에 있는 창문을 통해서 빛이 들어오고, 그 빛을 받은 인물과 실내의 여러 정물이 함께 반짝인다. 베르메르는 인물 그 자체에 주목하기보다는 빛과 그 빛을 받은 인물, 공간이 만들어 내는 색채의 풍요로움을 이야기한다. 다시 말해 그의 작품은 인물이 있는 정물화다.

대표적으로 〈우유 따르는 여인〉 속에 등장하는 여인을 보자. 노란색 상의와 푸른 앞치마를 입은 그녀는 창문을 통해 들어오는 빛을 받아 반짝이고 있다. 조심스럽게 우유를 따르는 여인과 함께 테이블 위에 놓인 빵과 우유 항아리, 벽에 걸려 있는 바구니, 그녀 뒤쪽의 벽에 난 작은 못 자국마저 세심하게 그려 넣었다. 디테일이 살아 있는 이러한 정물은 마치 손에 잡힐 듯 사실적이다. 작품 속 여인이 베르메르의 부인인지, 하녀인지, 혹은 전문 모델이었는지는 결코 중요하지 않다. 차분히 우유를 따르는 여인과 촉감이 느껴질 듯한 부엌의 간결한 정물들, 빛을 받은 이 모든 것이 완벽한 구성으로 조용하게 반짝이고 있다는 것에 주목하자.

이렇게 사실적인 표현에 집중했던 베르메르의 그림 속에서 17세기 네덜란드에서 유행했던 카메라 옵스큐라(Camera Obscura)라는 광학 장치의 흔적을 발견하는 것은 어려운 일이 아니다. '검은 방'이라는 뜻의 카메라 옵스큐라는 오늘날 카메라와 같은 구조를 가진 장치로, 암실처럼 안쪽이 어두운 상자에 작은 구멍을 하나 뚫어 놓으면 바깥에서 들어오는 빛으로 인해 안쪽의 벽이나 유리판에 거꾸로 상이 맺히는 원리다.

이는 16세기부터 사용되기 시작하다가 특히 17세기 네덜란드 화가들이 밑그림을 그리는 데 많이 사용했다. 베르메르가 이러한 장치를 사용했다는 점에서 그를 카메라 옵스큐라가 만들어 낸 이미지를 그대로 베낀 작가라고 폄하하며 화가로서의 능력을 의심하는 연구자들도 있지만 베르메르의 그림에서 중요한 것은 대상을 얼마나 똑같이 그렸느냐가 아니다. 그에게는 형태보다 빛을 받아 오묘하게 변하는 색채의 본질을 탐구하는 것이 가장 중요한 문제였다. 우리가 베르메르의 아주 작은 그림에 열광하고 경탄하는 이유는 그가 포착한 빛과 색채의 지점에 있다.

● 　　찬란한 반짝거림,
　　진주 귀걸이를 한 소녀

　　　　　　울트라마린 색상의 터번을 두른 소녀가 살짝 몸을 돌려 반짝이는 눈망울로 우리와 마주하고 있다. 맑고 투명한 눈동자와 함께 은은하게 반짝이는 진주귀걸이가 그녀의 청초한 매력을 더해 준다. 알 듯 말 듯한 미소와 신비로운 분위기, 윤곽선 없이 부드러운 색조 변화로 입체감을 표현한 기법 등이 레오나르도 다 빈치가 스푸마토 기법으로 그려 낸 초상화를 연상케 해 '네덜란드의 모나 리자'라는 별칭이 붙기도 했다. 그렇다면 이 매혹적인 소녀는 누구인가? 그녀의 미소만큼이나 신비롭게도 그림의 모델은 전혀 알려지지 않았다. 처음에는 베르메르가 그의 딸을 모델로 그렸다고 알려졌으나 작업 시점과 딸의

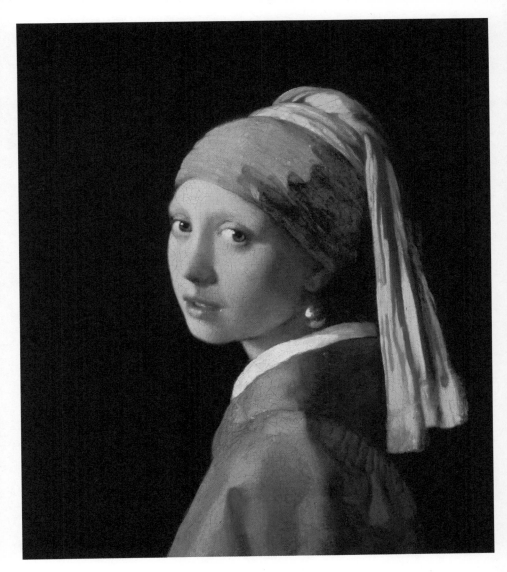

요하네스 베르메르
진주 귀걸이를 한 소녀 Girl with a Pearl Earring
1665년경
캔버스에 유채
44.5×39cm
헤이그, 마우리츠하이스 왕립 미술관

나이가 맞지 않아 여전히 미상으로 남아 있다. 제작 연도 역시 명확히 기록된 바가 없어 1665년경이라 추정할 뿐이다.

베르메르는 소녀를 완벽한 어둠 속에 두고, 그녀의 존재 자체를 어둠에 저항하는 빛과 같이 표현했다. 빛의 사용에 능숙했던 그는 소녀를 무대 위에서 스포트라이트를 받은 배우처럼 강조함으로써 순수하면서도 왠지 모를 비밀을 가진 듯한 느낌으로 담아냈다. 관람객을 향한 시선과 살며시 벌어진 입술에서는 설렘의 감정이 드러나며, 그러한 그녀의 모습에 매료되는 우리는 그녀에게 더욱 강한 호기심을 느끼게 된다. 한편 노란색과 파란색으로 채색된 의상과 커다란 진주귀걸이, 소녀의 얼굴 윤곽을 더욱 뚜렷하게 만드는 검은 배경은 작품 속에서 강한 색채 대비를 이룬다. 그는 이렇듯 몇 개의 색채만을 가지고 강렬한 빛을 뿜어내는 화면을 완성해 냈다.

이 작품을 트로니(Tronie)라고 해석하기도 한다. 어원적 의미로 얼굴과 표정을 뜻하는 트로니는 17세기 네덜란드 회화의 고유한 장르로, 특징적인 표정이나 뚜렷한 감정을 드러낸 얼굴과 이국적이거나 색다른 의상을 입은 특별한 인물 유형의 초상화를 말한다. 이는 주문자에게 의뢰를 받아 그리는 초상화와는 다르게 화가가 임의로 제작하고 제목을 붙였던 인물화다. 이처럼 인물의 얼굴부터 가슴 높이까지 표현되는 트로니의 형식은 당시 네덜란드 작가들이 주로 인물의 특징과 골상을 연습하기 위해 제작했다고도 한다. 렘브란트 역시 자신의 가족을 모델로 트로니를 많이 그렸다. 그러나 실제로 이 작품 앞에 서면 트로니와 같은 특정한 미술 용어로는 설명할 수 없는 감정과 마주하게 된다. 정밀

하게 묘사해야 하는 인물화 고유의 특성과 달리 이 소녀는 사실적으로 묘사되어 있지 않다. 또한 베르메르의 다른 작품들 속 인물은 배경과 소품을 통해 미루어 짐작할 수 있는 이야기가 있으나 이 작품은 그렇지 않다. 모든 것이 생략된 배경과 그 배경을 뒤로하고 돌출되어 있는 소녀는 우리에게 아무런 정보도 주지 않는다. 〈진주 귀걸이를 한 소녀〉는 화면 자체에서 많은 것을 보여 주지 않기에 관람객이 마음껏 상상할 여지가 충분하다. 어떠한 상징적 코드도 없지만 그렇기 때문에 베르메르의 그림 중에서 가장 해석하기 어려운 것이다. 1902년, 헤이그의 미술품 수집가 데스 톰베(Des Tombe)가 사후에 자신이 소유하고 있던 작품을 마우리츠하이스 왕립 미술관에 기증하면서 세상의 주목을 받은 이 그림은 지금까지도 많은 이들에게 애틋한 감동을 전하고 있다.

●　　그들 각자의
　　빛

　　빛의 화가 렘브란트와 베르메르. 17세기 네덜란드의 황금기를 각자의 방식으로 장식한 이들은 공통적으로 빛에 주목했다. 비록 장르는 달랐지만 빛이라는 공통 언어를 가지고 그림 속에 그 빛을 표현했다. 렘브란트는 연극적 빛, 말하자면 인공의 빛을 추구했다. 그에게는 빛의 근원, 시작점은 중요하지 않았다. 그는 화면 속 인물의 극적 감정과 행동을 돋보이게 만들기 위해 빛을 사용했다. 따라

서 렘브란트의 그림에서 우리는 작가의 의도에 따라 철저히 고안된 빛을 볼 수 있다. 반면 베르메르는 자연의 빛, 창문을 통해 들어와 주변을 감싸는 따스한 빛에 집중했다. 그에게 빛은 무언가를 전달하거나 강조하기 위한 수단적 차원의 의미가 아니었다. 순수하게 빛 그 자체에 주목한 것이다. 그들 각자의 빛은 연극적 무대와 일상적 화면에서 서로의 방식으로 빛나고 있다.

인물로
살펴보는
미술사

바로크^{Baroque}

바로크는 르네상스에 뒤이어 유행한 예술 양식으로, '기묘한 모양의 일그러진 진주'라는 뜻을 가진 포르투갈어 바로코(Barroco)에서 유래했다. 애초에 바로크라는 용어는 균형미와 비례를 중시하는 르네상스의 고전적 예술 양식과 비교했을 때 불규칙적이고 과시적인 건축과 조각을 비하하는 표현이었다. 하지만 스위스의 미술사가 하인리히 뵐플린(Heinrich Wölffrin, 1864-1945)이 바로크를 비평 용어로 사용하면서 원래 지닌 뜻보다 격이 높아졌고, 현재는 한 시대의 예술 사조를 가리키는 말이 되었다. 유럽 문명사는 대략 1600년부터 1750년까지를 바로크 시대로 규정한다. 이 시기 유럽에서는 종교 개혁에 맞서는 가톨릭의 반종교 개혁 운동이 일어났고, 강력한 왕권을 주장하는 절대 왕정 체제가 부상했다. 가톨릭은 16세기 격동의 종교 개혁에서 살아남았고, 우세를 확실히 하기 위해 신도에게 종교적 경외심과 감동을 불러일으켜야만 했다. 그리하여 가톨릭은 화려한 예술 작품을 활용했다. 절대 군주들 또한 자신의 세력을 과시하기 위해 건축가에게 웅장하고 화려한 양식의 건축물을 지으라고 명령했다. 이러한 배경에서 르네상스와 다르다는 이유만으로 모멸을 받은 바로크 예술이 크게 유행한 것이다.

바로크 미술은 로마에서 시작되어 전 유럽으로 확대되었다. 인물의 역동적인 형태를 강조하고 빛과 어둠을 대비해 연극적 화면을 창조한 이탈리아의 화가 카라바지오가 전기 바로크 미술의 시작을 알렸고, 그를 기점으로 플랑드르의 페테르 파울 루벤스(Peter Paul Rubens, 1577-1640)와 네덜란드의 렘브란트, 스페인의 디에고 벨라스케스,

프랑스의 니콜라 푸생(Nicolas Poussin, 1594-1665)과 샤를 르 브룅(Charles Le Brun, 1619-1690) 등이 바로크 미술의 계보를 이어 갔다. 이들은 바로크 양식으로 종교화를 제작해 종교 권력에 힘을 실어 주었다. 바로크 미술은 사물의 형태보다는 움직임에 초점을 두었다. 또한 강한 명암 대비로 작품 속 상황을 극적으로 연출하고 역동성을 더해 입체감을 살린 것이 특징이다. 대표적인 작품으로는 카라바지오의 〈그리스도의 매장〉(1603)과 루벤스의 〈십자가를 세움〉(1611) 등이 있다.

바로크는 미술을 시작으로 예술의 거의 모든 분야를 화려하게 물들였다. 바로크 음악은 단순한 박자에 장식음과 반복이 많아 경쾌하고 화려한 느낌을 준다. 바흐(Johann Sebastian Bach, 1685-1750)와 헨델(Georg Friedrich Händel, 1685-1759), 비발디(Antonio Lucio Vivaldi, 1678-1741)로 대표되는 바로크 음악은 궁정에서 주로 연주되다가 바흐의 죽음과 함께 쇠락했다. 한편 바로크 양식을 대표하는 건축물로는 이탈리아의 산 카를로 알레 콰트로 폰타네 성당(San Quarlo alle Quattro Fontane)과 프랑스의 베르사유 궁전을 꼽을 수 있다. 산 카를로 알레 콰트로 폰타네 성당은 프란체스코 보로미니(Francesco Borromini, 1599-1667)가 건축한 것으로, 역동적으로 물결치는 곡선의 벽면이 바로크 건축물의 특징을 잘 보여 준다. 태양왕 루이 14세(Louis XIV, 1643-1715)의 명령으로 증축된 베르사유 궁전은 거대한 정원과 화려하고 아름다운 실내 장식으로 절대왕정 당시 강력했던 왕권을 상징한다.

바로크는 종교적 갈등이 표면적으로 해결되고 왕정의 권력 구도가 바뀌면서 막을 내리는 듯했으나 이후 로코코 양식에 자연스럽게 스며들어 잠시나마 명맥을 유지할 수 있었다. 종교의 선전 도구로, 절대왕정의 과시 욕구로 발전한 바로크 양식은 당시 거의 모든 예술 분야를 복잡하고 화려한 모습으로 만들었다. 하지만 바로크가 없었다면 우리는 르네상스 예술의 균형미도, 로코코 예술의 아담함도 알지 못했을 것이다.

빛에 매료된 두 화가

렘브란트 반 레인	연도	요하네스 베르메르
네덜란드 라이덴에서 출생	1606	
암스테르담으로 이주, 피테르 라스트만 밑에서 6개월간 도제 생활	1624	
라이덴으로 돌아와 초상화실 운영	1625-1628	
〈니콜라스 루츠의 초상〉	1631	
〈니콜라스 튈프 박사의 해부학〉	1632	네덜란드 델프트에서 출생
〈눈이 멀게 된 삼손〉	1636	
〈34세의 자화상〉	1640	
〈야간 순찰〉, 아내 사스키아 사망	1642	
	1653	성 루가 길드 가입, 카타리나 볼네스와 결혼
파산	1656	〈뚜쟁이〉
	1658-1660?	〈우유 따르는 여인〉
	1662	성 루가 길드의 대표로 임명
두 번째 아내 헨드리케 스토펠스 사망	1663	
	1665?	〈진주귀걸이를 한 소녀〉
외아들 티투스 사망	1668	
〈63세의 자화상〉, 사망	1669	
	1675	사망
	1850-1860년대	미술비평가 토레 뷔르거에 의해 화가로서 재조명되기 시작
〈야간 순찰〉, 난도질 테러 발생	1911	
	1945	
〈야간 순찰〉, 두 번째 난도질 테러 발생	1975	
〈야간 순찰〉, 황산 테러 발생	1990	

Leonardo da Vinci
Michelangelo Buonarroti

Rembrandt van Rijn
Johannes Vermeer

Diego Velázquez
Francisco Goya

Edouard Manet
Claude Monet

Paul Gauguin
Vincent Van Gogh

Auguste Rodin
Camille Claudel

Henri Matisse
Pablo Picasso

Salvador Dalí
René Magritte

두 작가는 서로 다른 시대에 활동했다.
하지만 그들이 쏜 '작품'이란 화살은
결국 '인간성의 탐구'라는 같은 과녁을 맞히고
미술사에 한 획을 그었다.

같은 목표를 향해
서로 다른 화살을 쏘다

/

디에고 벨라스케스

/

프란시스코 고야

　　두 명의 궁정화가가 있다. 한 명은 너무도 영리하
게 궁정화가로서 자신이 그려야 하는 것과 그리고 싶은 것을 작품에 적
절히 녹여 냈고, 다른 한 명은 궁정화가임에도 너무나 대범하게 자신이
그리고 싶은 것만 그렸다. 스페인을 대표하는 화가 디에고 벨라스케스
와 프란시스코 고야의 이야기다. 마드리드에 있는 프라도 국립 미술관
의 출입문을 보면 이러한 사실이 더욱 확실해진다. 8천 점이 넘는 미술
품을 소장한 이곳에는 출입문이 세 개가 있다. 각 출입문 앞에는 스페
인 사람들이 자랑스러워하는 예술가의 동상이 하나씩 서 있는데, 중앙
의 문에는 벨라스케스의 동상이, 측면의 문 두 개에는 각각 고야와 무
리요°의 동상이 있는 것이다. 이들은 세계 3대 미술관 중 하나인 이곳
을 방문한 관람객을 환영하듯 자리를 지키고 있다. 이처럼 벨라스케스

와 고야는 스페인의 영웅적 예술가라는 점, 왕실을 위한 그림을 그린 궁정화가라는 점, 그리고 활동 당시에도 명성을 날렸다는 점에서 비슷하다. 그러나 가장 중요한 공통점은 이들이 후대의 많은 예술가에게 큰 영향을 끼쳤다는 사실이다. 에두아르 마네에서 프랜시스 베이컨(Francis Bacon, 1909-1992), 제이크 채프먼(Jake Chapman, 1966-)과 다이노스 채프먼(Dinos Chapman, 1962-) 형제에 이르기까지 근현대의 예술가들이 17세기부터 19세기 초 사이에 활동한 스페인의 두 화가에게 영향을 받았다는 것은 놀라운 일이다. 특히 마네는 벨라스케스를 최고의 작가라고 칭송했으며, 고야의 작품을 오마주하기도 했다. 과연 이들 작품의 어떠한 특징이 시간과 공간을 초월해 사람들을 열광하게 만드는 것일까? 두 작가는 서로 다른 시대에 활동했다. 하지만 그들이 쏜 '작품'이란 화살은 결국 '인간성의 탐구'라는 같은 과녁을 맞히고 미술사에 한 획을 그었다.

○ 바르톨로메 에스테반 무리요(Bartolomé Esteban Murillo, 1617-1682)는 스페인 세비야를 중심으로 활동한 화가로, 벨라스케스와 함께 바로크의 대표적 화가로 꼽힌다. 성스러운 종교화부터 서민들의 삶을 그린 풍속화에 이르기까지 폭넓은 주제를 다루었으며, 따스한 느낌의 색조가 작품 전반에 드러나는 것이 특징이다.

그림을 그리는 교양인, 디에고 벨라스케스^{Diego Velazquez, 1599-1660}

벨라스케스가 태어난 스페인 세비야(Sevilla)는 당시 경제적, 문화적으로 상당히 발전한 지역이었다. 이곳에서 벨라스케스는 폭넓은 지식을 갖춘 예술가로 성장할 수 있었다. 12살에 화가 프란시스코 파체코(Francisco del Rio Pacheco, 1564-1654)의 공방에서 도제 생활을 시작한 그는 18살에 파체코의 딸 후아나(Juana Pacheco, 1602-1660)와 결혼하면서 독립한다. 6년간 파체코 아래에서 그림 그리는 기술만 배운 것은 아니었다. 파체코는 세비야에서 이미 이름을 알린 화가였기에 그의 작업실에는 미술가와 지식인, 귀족 등 유명 인사들이 자주 드나들었고, 벨라스케스는 자연스럽게 그들과 만나며 교양을 쌓아 갔다. 그렇게 벨라스케스는 단지 기술자로서 그림만 잘 그리는 화가가 아니라 마치 시인이 한 글자 한 글자 새로운 언어를 창조해 내듯 그림 속에 이야기를 녹여 낼 수 있는, 그림 그리는 교양인으로 거듭났다.

1622년에 마드리드로 건너간 그는 이듬해 왕실의 화가로 임명되었고, 이후 40여 년 동안 펠리페 4세(Felipe Ⅳ, 1605-1665)의 궁정화가로서 활동한다. 펠리페 4세는 내면의 감정까지 꿰뚫어 보는 듯한 그의 그림 실력에 탄복해 유일하게 벨라스케스에게만 자신의 초상화를 맡길 정도였다. 또한 궁정화가의 업무뿐만 아니라 왕실의 여러 행사를 주관하도록 시키는 등 크고 작은 왕실 업무를 그에게 일임했다. 그렇게 벨라스케스는 왕의 총애와 후원에 힘입어 승승장구했다. 하지만 그럴수

록 자신의 신분에 대한 불만은 더욱 커져 갔다. 그는 공공연하게 자신을 귀족이라고 소개하고 다녔으나 사실 그는 귀족보다 낮은 계급의 하급귀족 출신, 즉 이달고(Hidalgo)였다. 이달고는 몰락한 귀족을 의미했고, 당시에는 돈을 주고 이 계급을 사는 사람들도 있었다. 그렇기에 완벽한 문화인으로 거듭나고자 벨라스케스는 평생 자신의 신분을 상승시키기 위해 애썼다.

● 가장 인간적인 모습을 담아내는 화가

벨라스케스의 초기 작품 〈세비야의 물장수〉를 보면 그가 당시 유럽에서 유행하던 테네브리즘(Tenebrism)°에 영향을 받았다는 것을 알수 있다. 배경은 어두운 반면 앞쪽의 두 인물과 도기 주전자는 빛을 받아 뚜렷이 부각되는 것이다. 또한 이 작품에서는 그의 섬세한 묘사가두드러지는데, 맨 앞의 커다란 도기 표면에 흐르다 맺힌 물방울은 실제의 모습처럼 반짝인다. 극적 명암 대비가 돋보이는 초기의 작품을 지나 그의 그림이 변화하기 시작한 것은 페테르 파울 루벤스를 만나고 나서부터였다. 1628년, 펠리페 4세에게 영국의 외교문서를 전달하기 위해 스페인을 찾은 루벤스는 벨라스케스의 재능을 단번에 알아차린다.그의 후원으로 벨라스케스는 생애 처음 이탈리아를 방문하게 되었고,

○　　64쪽 상단 설명 참고

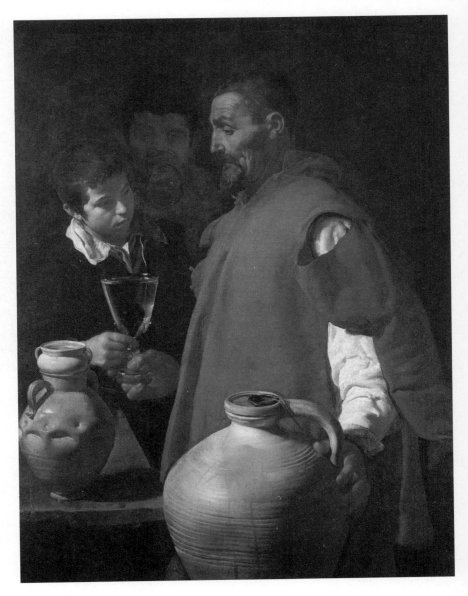

디에고 벨라스케스
세비야의 물장수 The Waterseller of Seville
1619–1620년경
캔버스에 유채
106.7×81cm
런던, 앱슬리 하우스(웰링턴 미술관)

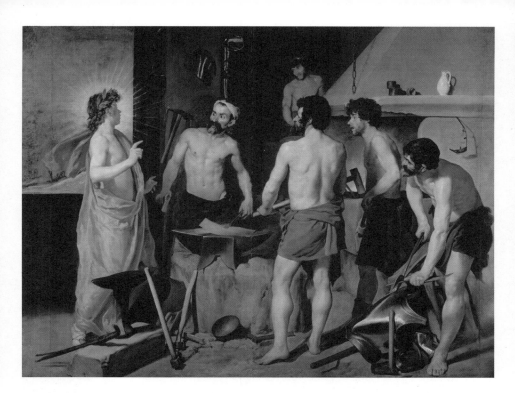

디에고 벨라스케스
불카누스의 대장간 The Forge of Vulcan
1630년
캔버스에 유채
223.5×290cm
마드리드, 프라도 국립 미술관

1629년부터 약 1년 반 동안의 이탈리아 여행으로 그는 풍부한 색채 표현과 개인의 내면을 묘사하는 데 주목하기 시작했다.

이탈리아에서 돌아온 벨라스케스는 〈불카누스의 대장간〉을 그린다. 불카누스는 금속공예와 수공업 등을 관장하며 진귀한 무기를 만드는 대장장이의 신이자 미와 사랑의 여신 비너스의 남편이다. 그러나 절름발이에 못생긴 외모 때문에 비너스의 사랑을 받지 못한다. 비너스는 불카누스 몰래 전쟁의 신 마르스와 연인이 되어 밀회를 즐겼는데, 이들의 비밀을 알아차린 이가 있었으니 바로 세상의 모든 일을 아는 태양의 신 아폴로였다. 벨라스케스는 아폴로가 불카누스에게 이 언짢은 소식을 전하는 바로 그 장면을 그린 것이다. 여러 인부와 함께 일하고 있는 불카누스의 대장간에 한 남자가 찾아와 폭탄발언을 한다. '당신의 아내가 마르스와 바람을 피우고 있어요, 내가 봤어요!' 하고 말을 전하는 아폴로의 바로 옆에서 심상치 않은 표정을 보이는 비쩍 마른 중년 남성이 불카누스다. 신화의 한 장면이지만 그림 속 인물들은 이상적으로 표현되지 않았다. 몸의 비율뿐만 아니라 표정과 몸짓에서도 인간적인 면모가 드러난다. 아내의 부정을 알게 된 남자의 기분은 어떠할까. 아마도 놀람과 동시에 분노, 황당함과 실망감, 복수심 등의 복잡한 감정을 겪게 될 텐데, 벨라스케스는 이 찰나의 순간에 불카누스가 느꼈을 수많은 감정을 그의 얼굴에 고스란히 담아냈다. 그뿐만 아니라 화면 속 인물들의 윤기가 흐르는 듯한 피부와 금속성 재질의 사실적인 묘사는 흠잡을 데가 없을 정도다.

벨라스케스가 작품에서 인간을 대하는 태도는 그가 그린 유일한

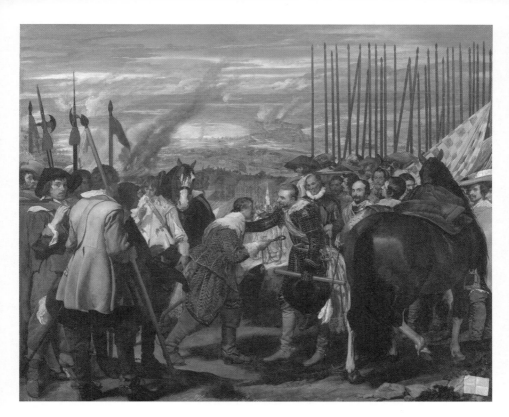

디에고 벨라스케스
브레다의 항복(창들) The Surrender of Breda(Las Lanzas)
1634-1635년
캔버스에 유채
307.5×370.5cm
마드리드, 프라도 국립 미술관

역사화로 알려진 〈브레다의 항복〉에서도 잘 나타난다. 또한 이 그림에서 그의 극적 화면 구성 능력을 찾아볼 수 있다. 스페인은 30년 전쟁에서 전략적 요충지인 네덜란드 남부의 브레다 지역에서 압승을 거두었다. 암브로조 스피놀라(Ambrogio Spinola, 1569-1630) 지휘관의 통솔로 스페인은 브레다를 포위했고, 그곳으로 들어가는 모든 물자를 차단함으로써 네덜란드의 항복을 받아 냈다. 당시 스피놀라는 적이 명예롭게 철수할 수 있도록 허락해 주었다. 벨라스케스는 살벌한 전쟁의 한가운데에서 이루어진 이 인도주의적인 일화에 주목했고, 이를 화폭에 담아 냈다. 전쟁을 다룬 여느 그림들과는 달리 격렬한 전투의 모습은 보이지 않는다. 그렇기에 전쟁 그림이지만 관람자에게 감동을 주는 것이다. 이 작품은 중앙의 인물 두 명이 중심을 이루고 있다. 그들을 중심으로 왼쪽이 네덜란드 진영이고 오른쪽이 스페인 진영이다. 패전의 표시로 도시의 열쇠를 건네는 왼쪽 인물이 네덜란드의 지휘관 나사우고, 그가 건네는 열쇠를 받기 위해 말에서 내려 위로하듯 그의 어깨에 손을 올려 놓은 오른쪽 인물이 이 전투를 승리로 이끈 스페인의 지휘관 스피놀라다. 예를 갖추어 열쇠를 건네는 나사우의 모습에서도, 관대한 미소로 적을 대하는 스피놀라의 모습에서도 전쟁의 공포는 드러나지 않는다.

일반적으로 전쟁을 다룬 역사화에서는 승자와 패자의 구분이 명확하다. 승자 편의 지휘관은 거대한 말안장 위에 거만하게 앉아 있고, 패배한 쪽은 굴욕적인 모습으로 무릎을 꿇는다. 시각적으로 완벽히 대조되는 것이다. 그러나 벨라스케스는 역사화의 기존 법칙을 따르지 않았다. 패자를 따스하게 어루만지는 스피놀라의 손길과 따뜻한 눈빛에서

승자의 교만은 찾아볼 수 없다. 그렇다고 해서 벨라스케스가 스페인의 승리를 기념하기 위한 이 그림의 제작 목적을 무시한 것은 물론 아니다. 그림을 다시 한번 살펴보자. 패배한 네덜란드 군대는 이미 흐트러져 어수선한 반면 승리한 스페인 군대는 질서 정연하게 창을 들고 서 있다. 상대가 누구라도 승리할 수밖에 없는 모습이다. 오른쪽 상단에는 수직으로 하늘을 찌르는 듯한 창이 숲을 이루고 있는데, 이 모습이 강렬하게 눈길을 사로잡는 탓에 이 작품은 '창들'이라는 부제를 얻기도 한다. 누가 보더라도 패배한 군대와 승리한 군대를 구분할 수 있다. 작가는 조국의 영광의 역사를 그리되 그 역사를 구성하고 있는 인물들의 인간적인 모습을 함께 담아내려 한 것이다.

● 있는 그대로
진실한, 초상화

그림 속 남자를 보자. 잔뜩 찌푸린 미간과 추켜세운 눈썹 때문에 꽤나 신경질적으로 보인다. 75세의 교황 인노첸시오 10세(Innocentius X, 1574-1655)를 그린 이 작품은 일반적인 교황의 초상화와는 다른 모습이다. 대중이 생각하는 교황의 이미지는 어떠한가? 대체로 사람들은 교황을 예수의 대리자, 하느님과 인간을 연결하는 중간자로 여기며 온화하고 인자한 이미지를 떠올린다. 하지만 벨라스케스가 그린 교황의 모습은 다르다. 무언가 심기가 불편한 듯 예민하고

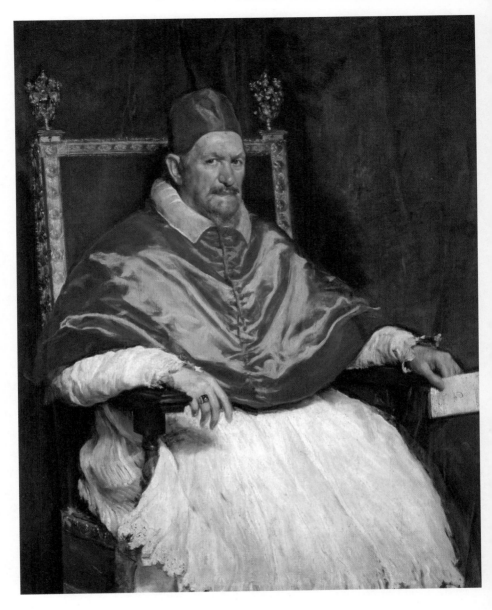

디에고 벨라스케스
교황 인노첸시오 10세의 초상 Portrait of pope Innocent X
1650년
캔버스에 유채
140×120cm
로마, 도리아 팜필리 미술관

까칠해 보이는 한 노인이 붉은 케이프를 두르고 붉은색 의자에 앉아 이쪽을 쳐다보고 있다. 팔걸이에 늘어뜨린 섬세하고 뾰족한 손가락에서 그의 신경질적 모습이 더욱 강조된다. 실제로 교황 인노첸시오 10세는 냉정하면서도 격정적 기질을 가졌던 것으로 전해진다.

17세기 당시에는 까다롭게 선출된 이탈리아 화가만이 교황의 초상화를 그릴 수 있었다. 이 작품은 벨라스케스가 1649년부터 약 2년간 떠난 두 번째 이탈리아 여행에서 인노첸시오 10세의 요청으로 그린 것이다. 벨라스케스의 능숙한 초상화 기술은 이 그림에서도 빛을 발한다. 그는 인노첸시오 10세의 지성적이면서도 예민한 이미지를 미화하지 않고 그대로 드러내면서도 교황의 위엄와 기품을 묘사하는 것 역시 놓치지 않았다. 붉은 케이프와 비레타(Biretta, 가톨릭 성직자가 쓰는 사각 모자), 붉은 의자, 그리고 교황을 둘러싼 붉은 배경까지 이 그림은 톤을 달리한 붉은색의 향연이다. 붉은색이 상징하는 힘과 위엄은 벨라스케스의 유려한 채색으로 화면을 채웠다. 지극히 인간적이지만 그럼에도 위엄 있는 인물, 그 인물 안에 내재되어 있는 무언가가 실감 나게 드러난 듯한 표현. 이것이 바로 벨라스케스가 그린 초상화의 강점이다. 자신의 초상화를 받아 본 교황은 '너무 사실적'이라며 불만을 표했다고 한다. 그러나 결국에는 이 작품의 진가를 인정해 주었다. 이 초상화는 이후 화가 프랜시스 베이컨이 '가장 진실한 인간의 초상화'라고 평가하며 그의 방식으로 재해석하기도 했다. 베이컨이 그린 교황은 노란색 테두리에 갇혀 절규하듯 일그러진 얼굴로 고함을 지르는 모습으로 표현되어 공포감을 자아낸다.

벨라스케스는 그의 작품 속에 왕족과 신화 속 인물, 스페인 사회에서 추앙받았던 교황은 물론이고 광대나 하층민 계급의 난쟁이에 이르기까지 다양한 인물을 그려 냈다. 각자 다른 이야기를 품고 있는 그들을 그림으로 담아내며 그는 결코 해당 인물을 미화하거나 과장하지 않았다. 또한 조롱하거나 우스꽝스럽게 꾸며 내지도 않았다. 그저 그들을 보이는 그대로 화폭에 담았을 뿐이다. 그러면서도 각자의 개성을 드러냈고 각자의 품위를 지켜 주었다. 그렇게 진정성 있는 벨라스케스만의 초상화가 탄생했다. 궁정화가로서 자신이 그려야 하는 것과 표현하고자 하는 것을 적절하게 교차하며 작업해 낸 것이다.

● ## 나는 그리고 싶은 대로 그린다,
프란시스코 고야 Francisco Goya, 1746-1828

벨라스케스가 17세기 펠리페 4세의 강력한 치하에서 안정적으로 활동했다면 프란시스코 고야는 스페인이 사회적, 정치적으로 혼란스러웠던 18세기 말에서 19세기 초까지 궁정화가로 활동했다. 고야의 82년 생애 동안 왕이 네 번 바뀌었고, 그는 그중 세 명의 왕을 위해 그림을 그렸다. 스페인 아라곤 지방의 푸엔데토도스(Fuendetodos)에서 몰락한 하급귀족 집안의 아들로 태어난 그는 일찍이 재능을 인정받아 1760년에 호세 루산(Jose Luzan, 1710-1785)의 화실에서 정식으로 미술 공부를 시작한다. 이후 화가로서 마드리드에 자리를

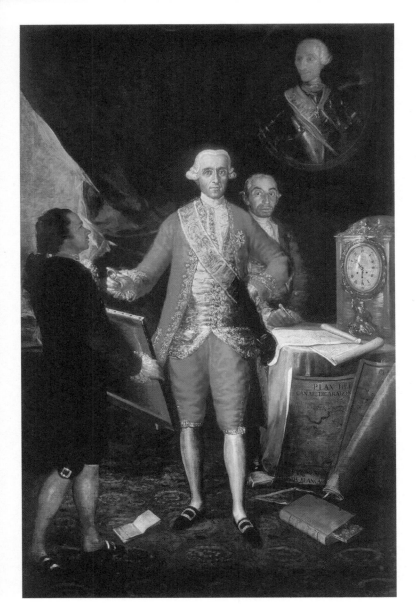

프란시스코 고야
플로리다블랑카 백작 The Count of Floridablanca
1783년
캔버스에 유채
262×166cm
마드리드, 우르키호 은행

잡기 위해 1763년과 1766년 두 번에 걸쳐 산 페르난도 왕립 미술 아카데미(Royal Academy of Fine Arts of San Fernando)에 작품을 출품하지만 입상하지 못하고 고배를 마신다. 당시에는 화가로서 이름을 알리기 위해서는 아카데미에 들어가는 것이 최선의 방법이었다. 하지만 두 번의 실패를 겪은 고야는 24살에 이탈리아로 유학을 떠난다. 그리고 그곳에서 로코코 화풍을 익혀 돌아온다. 이 시기에 그는 화려한 색감으로 우아한 분위기의 로코코풍 그림, 예를 들면 즐거운 한때를 보내는 당대 사람들의 풍경과 같은 그림을 그렸다.

감각적이고 심미적 특성이 강한 로코코 양식의 그림을 그리던 고야는 점차 초상화가로 이름을 알리게 되었다. 〈플로리다블랑카 백작〉은 그가 중요한 정치가의 초상화를 그린 첫 작품이다. 작품 속 백작은 카를로스 3세(Carlos III, 1716-1788)의 측근으로, 이 그림을 계기로 왕가에서도 고야에게 초상화를 의뢰하게 된다. 중앙에서 홀로 밝게 빛나는 백작 옆에 그림을 들고 서 있는 인물은 바로 고야 자신의 모습이다. 백작을 올려다보는 그의 얼굴에서 성공을 갈망하는 젊은 예술가의 눈빛이 보인다.

프랑스 혁명이 일어난 1789년, 카를로스 4세(Carlos IV, 1748-1819)가 고야를 궁정화가로 임명한다. 그러나 고야는 벨라스케스가 궁정화가로 왕실에 있을 때와는 전혀 다른 분위기에서 일해야 했다. 프랑스를 중심으로 시민혁명이 일어나면서 유럽 사회가 큰 변화를 겪게 된 것이다. 이제는 더 이상 전제적인 절대 왕권이 당연시되는 사회가 아니었다. 인간 이성의 합리성에 대한 논의가 불거졌고, 계몽주의가 팽배하면

서 사람들은 평등한 시민사회를 꿈꾸기 시작했다. 전근대적 과거로부터 한 걸음씩 나아가는 순간이었다. 그러나 보수적인 가톨릭을 신봉하던 스페인 사회에는 여전히 비합리와 모순이 존재했다. 당시 스페인은 유럽의 계몽주의 흐름을 빠르게 따라갈 수 없었다. 그렇게 스페인은 합리적 사유와 이성의 계몽을 제창하는 다른 유럽 국가와 달리 종교적으로 맹목적이며 광적인 사회로 고립되어 갔다. 이러한 상황 속에서 카를로스 4세는 민중을 억압하는 폭정을 일삼으며 타락해 간다. 고야는 궁정화가로 왕실에 있었지만 계몽주의에 영향을 받으면서 사상적으로 변화를 겪는다. 그는 그렇게 사회 비판적인 풍자화를 그리는 '반항화가'가 되어 갔다.

궁정화가 업무로 과로에 시달리던 고야는 1792년에 스페인 남부로 여행을 떠난다. 그러나 불행히도 세비야를 여행하던 중 중병을 앓게 되고, 갑작스럽게 청력을 상실하고 만다. 그 이후 그는 이전보다 한층 더 어두워졌는데, 이는 그의 작품에서도 고스란히 드러난다. 1793년 이후로는 의뢰를 받은 작품뿐만 아니라 그의 머릿속에 있는 환상도 그림으로 그려 내기 시작한 것이다. 특히 1799년에 제작한 판화집 〈로스 카프리초스(Los caprichos, 변덕)〉에서 고야는 자신이 선언한 대로 '인류의 악행'과 '사회에 만연한 어리석음'을 거침없이 고발했다. 그는 인간의 우매하고 사악한 본성을 폭로하는 장면들을 거친 선으로 표현해 냈는데, 당대 스페인 사회의 모순, 그리고 특히 성직자를 비롯한 종교계의 특권을 직설적으로 비판했다. 여성을 마녀로 몰아가고 그들에게 폭력을 행하는 데 앞장서는 교회와 자기 잇속 챙기기에 여념이 없는 성직자

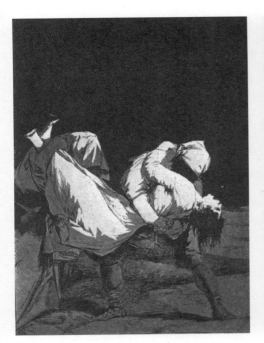

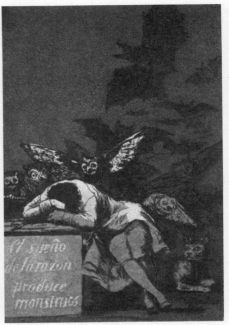

프란시스코 고야
판화집 〈Los caprichos〉 중 8번 '그녀를 데려가다
They carried her off'
1797–1798년
에칭과 애쿼틴트
21.7×15.2cm

프란시스코 고야
판화집 〈Los caprichos〉 중 43번 '이성이 잠들면
괴물이 나타난다 The Sleep of Reason Produces Monsters'
1797–1798년
에칭과 애쿼틴트
21.6×15.2cm

의 탐욕스러운 모습이 판화집 속 80여 점의 동판화에서 여실히 드러난 다. 또한 당시 일하지 않아도 되었던 게으른 특권층을 당나귀로 묘사해 마치 우화처럼 그들을 조롱했다. 그러나 노골적이고 다소 외설적인 표 현 때문에 종교재판에 회부될 것을 두려워하던 고야는 결국 출판 10일 만에 판화집을 회수했고, 1803년에 왕에게 원판을 기증하면서 종교재 판을 가까스로 피했다. 〈로스 카프리초스〉는 19세기 중반이 되어서야 다시 찍어 낼 수 있었다.

●
문제적 누드화를
그리다

　　　　힘들게 종교재판을 피한 후에도 반항아적 기질을 버리지 못한 고야는 또다시 문제적 작품을 그린다. 바로 〈옷 벗은 마하〉 다. 이는 마누엘 고도이(Manuel Godoy, 1767-1851)가 개인적으로 소장 하기 위해 고야에게 의뢰한 작품이다. 고도이는 당시 스페인에서 강력 한 권세를 누렸던 귀족이자 정치가로, 무능력한 왕 카를로스 4세를 대 신해 권력을 휘두른 왕비 마리아 루이사(Maria Luisa, 1751-1819)의 숨겨 진 연인이었다. 이후 카를로스 4세의 뒤를 이어 왕위에 오른 페르난도 7세(Fernando VII, 1784-1833)가 고도이의 관직을 박탈하고 재산을 몰 수하는 과정에서 그의 소장품이 공개되는데, 누드 컬렉션을 방불케 할 정도로 수많은 누드화가 나오기도 했다. 그가 소장한 여러 작품 중에서

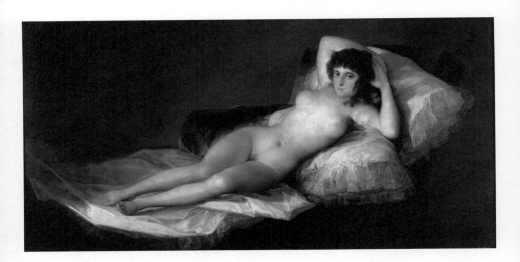

프란시스코 고야
옷 벗은 마하 Naked Maja
1797–1800년
캔버스에 유채
97×190cm
마드리드, 프라도 국립 미술관

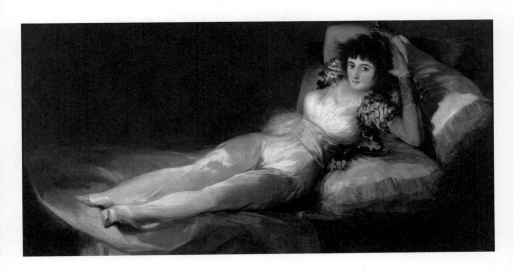

프란시스코 고야
옷 입은 마하 Clothed Maja
1800–1805년
캔버스에 유채
95×190cm
마드리드, 프라도 국립 미술관

디에고 벨라스케스
거울을 보는 비너스 Venus at her Mirror
1644–1648년경
캔버스에 유채
122.5×177cm
런던 내셔널 갤러리

도 특히 눈에 띄는 그림은 고야의 〈옷 벗은 마하〉와 벨라스케스의 〈거울을 보는 비너스〉였다.

먼저 〈옷 벗은 마하〉를 보자. 마하(Maja)는 스페인어 마호(Majo)의 여성형으로, 마호와 마하는 당시 스페인의 젊은 서민 남녀를 뜻하는 말이었다. 그러나 마하는 평범한 여성을 뜻하지는 않는다. 18세기 스페인에서는 신분이 미천한 남녀가 화려한 옷을 입고 귀족을 흉내 내는 것이 유행이었는데, 주로 이들을 가리켜 마호 또는 마하라고 불렀던 것이다. 따라서 작품 속 여성은 귀족 신분이 아닌 것으로 추측할 수 있다. 그러나 문제는 그녀의 신분이 아니다. 그림 속의 이름 모를 마하는 벌거벗은 채 당당한 표정으로 우리를 쳐다보고 있다. 그녀의 자신감 넘치는 시선 때문에 오히려 관객이 눈 둘 곳을 찾지 못한다. 자신의 몸을 더욱 과감하게 보여 주겠다는 듯 두 팔을 올린 그녀의 표정에서 부끄러움은 전혀 보이지 않는다. 바로 이 부분이 〈옷 벗은 마하〉를 문제적 작품으로 만들었다. 이전 시기의 여성 누드화에서는 작품의 모델이 설령 매춘부라 할지라도 신화 속 성스러운 여신의 모습으로 표현해 온 것이 일반적이었다. 르네상스 이래 나체의 비너스를 그린 그림들처럼 말이다. 이들 작품에서 비너스는 대개 부끄러운 듯 수줍은 표정이거나 눈을 감고 있다. 그러나 고야는 인물을 이상적으로 미화하는 작업을 전혀 시도하지 않았다. 그는 당시 그가 보고 만났던 여인들의 모습을 그렸기에 그의 누드화는 민망할 정도로 현실적이었고, 벌거벗은 여성의 대담한 표정과 몸짓은 당시 사람들이 익숙하게 여겼던 다른 누드화 속 주인공과는 다르게 조금도 순종적이지 않았다. 또한 그렇기에 그의 그림 속 여인은

더욱 관능적으로 보였다. 〈옷 벗은 마하〉에서는 이렇게 고야의 근대적 사상이 드러난다.

　작품이 세상에 공개되자 사람들은 그림 속 주인공을 찾기 시작했다. 하지만 그녀가 누구인지는 아직도 정확히 밝혀지지 않았다. 고도이가 의뢰한 작품인 만큼 그의 애첩 페티타 투토를 그렸다는 설이 가장 타당해 보인다. 그러나 당시 스페인에서는 고야와 가까웠던 알바 공작 부인이 작품 속 주인공이라는 소문이 퍼졌다. 고도이는 〈옷 벗은 마하〉를 받아 본 후 고야에게 다시 〈옷 입은 마하〉를 그려 줄 것을 의뢰했는데, 이는 손님에 따라 무엇을 보여 줄지 선택하기 위해서였던 것으로 추측된다. 당시 소문을 접한 알바 공작이 고야를 찾아갔을 때도 〈옷 입은 마하〉 덕분에 그의 의심에서 벗어날 수 있었다고 전해지지만, 사실 알바 공작은 1796년에 사망했으므로 이는 그저 사람들의 입에서 흥미롭게 부풀려진 이야기라고 보아야 할 것이다. 1945년경에는 알바 공작 부인의 후손들이 그녀의 명예를 되찾기 위해 무덤을 파서 유골을 측량하기까지 했다. 이처럼 〈옷 벗은 마하〉는 현재까지도 다양한 추측에 둘러싸여 있다.

　보수적 가톨릭 국가였던 당시 스페인에서는 공식적으로 누드화 제작이나 판매를 금지했으며, 누드화 제작을 매우 불경스럽게 여겼다. 고도이가 실각한 후 1814년에 고야는 결국 〈옷 벗은 마하〉를 그렸다는 이유로 종교재판에 소환되었고, 궁정화가로서의 지위를 박탈당한다. 재판 후 이 그림은 폐쇄된 저장실로 옮겨졌고, 100년이 지난 1900년에야 일반에게 공개되었다. 1901년에 마드리드의 프라도 국립 미술관으

로 옮겨진 후에는 〈옷 입은 마하〉와 나란히 전시되고 있다. 비록 당시에는 고야를 곤란에 빠뜨렸지만 이 작품은 후대 예술가에게 많은 영감을 주었다. 그림 속 여성의 대담한 포즈와 시선 처리는 이후 에두아르 마네의 작품 〈올랭피아〉에서 재해석되었으며, 프랑스의 소설가이자 비평가인 앙드레 말로(André Malraux, 1901-1976)는 이 작품에 대해 '추하지 않고 에로틱하게 그려진 최초의 누드화'라고 평했다. 우리나라에서도 이 그림과 관련해 한 차례 소동이 있었다. 1970년대에 성냥을 제조했던 '유엔'이라는 업체에서 〈옷 벗은 마하〉를 성냥갑에 인쇄해 사용했던 것이다. 불순한 의도로 사용했다는 이유로 이 성냥은 전량 회수되어 폐기 처분을 당했다. 또한 해당 업체는 음란물 관련 법 위반으로 벌금형을 선고받기도 했다.

〈옷 벗은 마하〉와 함께 스페인 회화에서 가장 중요한 누드화는 바로 벨라스케스의 〈거울을 보는 비너스〉다. 이 작품은 이후 〈로크비의 비너스〉 혹은 〈비너스의 단장〉이라는 이름으로 대중에게 알려졌다. 17세기의 그림으로는 꽤나 진보적이다. 누드화 제작이 금지된 사회적 배경 속에서 벨라스케스는 스페인 미술사상 최초의 누드화를 그린 것이다. 하지만 날개 달린 큐피드를 함께 그려 넣어 나체의 여성을 여신으로 표현했다. 또한 〈옷 벗은 마하〉와 달리 누워 있는 뒷모습을 그렸기에 외설적이라는 느낌이 많이 들지 않는다.

큐피드가 들고 있는 거울에는 비너스의 얼굴이 비치는데, 거울 속 얼굴이 어딘지 모르게 조금 어색해 보인다. 그 이유는 거울 속 비너스의 얼굴이 원근법에 맞지 않게 표현되었기 때문이다. 거울 속 얼굴은

누워 있는 비너스의 모습이 아닌 것 같기도 하다. 거울 속 비너스는 흐릿하지만 분명 우리를 쳐다보고 있다. 마치 자신의 누드를 감상하는 이들에게 '뭘 보지?'라며 불편한 기색을 내비치는 듯하다. 이상적인 여성의 몸을 보여 주고자 했던 다른 화가들과 달리 벨라스케스는 관객이 비너스의 표정과 그녀의 눈빛에 주목하도록 만들었다. 역시나 전통적인 누드화와는 다른 모습이다. 〈옷 벗은 마하〉 속 여인처럼 정면을 똑바로 응시하지는 않지만 관객과 시선을 교차하고 있다는 점에서 분명 이전 작품들 속의 수동적 여인들과 구분되는 것이다. 당시의 남성 중심적 예술계에서 벨라스케스의 작품 속 나체의 여인은 단순히 관찰과 관음의 대상이 아니라 감정을 가지고 반응하는 존재로서 등장했다. 그의 작품 전반에서 찾아볼 수 있는 '감정과 내면이 드러나는 인물 묘사'가 누드화에도 적용된 것이다. 흥미롭게도 이 작품은 1914년 여성 참정권을 위해 활동했던 여권운동가 메리 리차드슨(Mary Richardson)에게 난도질을 당하며 더욱 유명해졌다.

전통에 도전한 〈거울을 보는 비너스〉와 근대적 시선이 돋보이는 〈옷 벗은 마하〉. 누드화를 금기시했던 시대에 탄생한 두 누드화는 그 자체로서 의미를 가진다. 특히 고야의 작품은 매우 대담하다. '비너스 푸디카(Venus Pudica)'라 불리는 비너스의 정숙한 자세, 벗은 몸을 가리는 듯한 수줍은 태도가 여성 누드화를 그리는 기존의 관습적 방식이었다면 고야는 그 틀을 깨고 정면을 바라보며 누운 '세속의 여인'을 그려 냈다.

'무적함대'라는 말을 들어 본 적 있는가? 이는 단순히 스페인의 군사력만을 상징하는 표현이 아니다. 스페인은 15세기에서 17세기에 걸쳐 다른 유럽 국가들을 제치고 가장 강한 나라로 성장했다. 무적함대는 이러한 스페인의 영광스러운 역사를 내포하는 말이다. 신대륙을 발견해 식민지를 개척한 스페인은 풍부한 자원을 얻었고, 그 자원을 바탕으로 인구가 증가해 번영을 누렸다. 카를로스 1세(Carlos I, 1500-1558)는 스페인을 '해가 지지 않는 나라'로 만들었고, 그의 아들 펠리페 2세(Felipe II, 1527-1598)는 무적함대의 스페인을 이끌었다. 그러나 18세기 후반에 영국과 프랑스를 중심으로 시작된 산업혁명 열차에 재빨리 탑승하지 못하면서 점차 국력이 쇠퇴했다. 보수적 가톨릭 국가였던 스페인은 산업혁명으로 새롭게 바뀐 시대를 쉽게 받아들이지 못했다. 또한 종교가 광적으로 맹위를 떨쳤던 당시 스페인 사회에는 미신을 믿는 사회적 분위기도 함께 퍼져 있었다. 이성의 계몽을 외치는 당시 유럽 국가들 사이에서 스페인은 더 이상 중심국 자리를 지킬 수 없었다. 바로 이러한 역사적 배경 속에 벨라스케스와 고야가 있었다. 벨라스케스는 스페인 황금기의 끝자락에서, 고야는 몰락한 스페인의 왕실에서 궁정화가로서 활동한 것이다. 그렇다면 서로 다른 시기에 그들이 그려 낸 왕실의 초상은 어떠했을까?

먼저 벨라스케스가 그린 왕실 초상화, 〈시녀들〉을 보자. 그림의 중

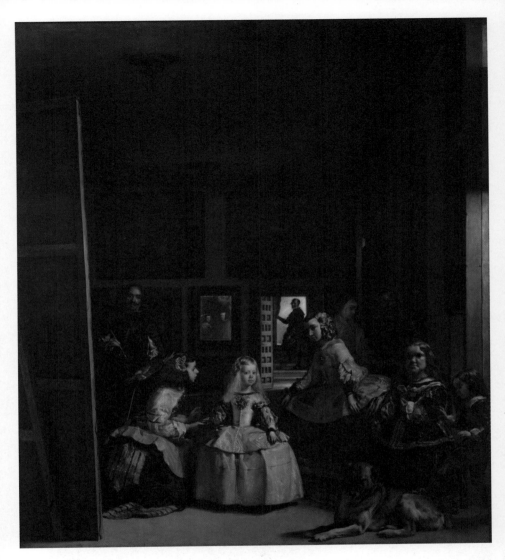

디에고 벨라스케스
시녀들 또는 펠리페 4세의 가족 Las Meninas or La familia de Felipe IV
1656-1657년
캔버스에 유채
318×276cm
마드리드, 프라도 국립 미술관

디에고 벨라스케스
난쟁이와 함께 있는 발타사르 카를로스 왕자 Prince Baltasar Carlos with a Dwarf
1631년
캔버스에 유채
128.1×102cm
보스턴 미술관

심에는 마르가리타(Margarita Maria Teresa, 1651-1673) 공주가 서 있다. 공주의 양 옆에는 그녀의 시중을 드는 시녀들이 있다. 화면 오른쪽의 시녀 바로 뒤에는 시녀들의 시녀와 그녀들을 호위하는 시종이 흐릿하게 보인다. 뒤쪽 벽에는 그림이 몇 개 걸려 있고, 그 옆으로 열린 문 바깥에는 왕비의 시종이 뒤를 돌아본 채 서 있다. 그리고 맨 앞쪽 오른편에는 기괴하게 생긴 난쟁이가 두 명이 보인다. 벨라스케스가 그린 왕실 초상화에서 난쟁이를 쉽게 찾아볼 수 있는데, 실제로 당시 스페인의 왕실에서는 '궁정 난쟁이'가 왕족과 함께 생활했다. 난쟁이는 어린 왕자와 공주의 눈높이에서 함께 놀아 줄 장난감이었으며, 그들이 무언가 잘못했을 때 대신 매를 맞고 훈육을 받기도 했다. 아마도 그곳의 보통 사람들은 난쟁이의 작고 쪼그라든 모습을 내려다보며 일종의 우월감과 특권 의식을 느꼈던 것 같다. 또한 전통적으로 왕실 초상화에 난쟁이를 함께 그려 넣었던 것은 기형적 존재 옆에서 왕족의 우월함을 더욱 강조하려는 의도였을 것이다. 그러나 벨라스케스는 작품 속에서 그 대상을 차별하지 않았다. 그는 평생 동안 다양한 인물을 그렸다. 왕족과 교황, 성인, 역사적 영웅, 평범한 민중, 그리고 난쟁이들까지. 그런데 이 모든 인물을 한결같이 진지한 자세로, 아무런 편견을 가지지 않고 각 인물의 개성에 집중해 정직하게 담아낸 것이다. 예술적 천재성과 함께 그의 인간성을 짐작할 수 있는 대목이다.

　　마르가리타 공주 왼편으로는 거대한 캔버스가 보이고, 그 앞에 벨라스케스가 붓을 들고 서 있다. 캔버스의 위치로 볼 때 그가 그리고 있는 것은 마르가리타 공주가 아니다. 그는 아마도 우리가 볼 수 없는 화

면 바깥의 모습을 캔버스에 담고 있는 듯하다. 혹은 그림을 그리고 있는 당시의 장면이 바로 〈시녀들〉일까? 출입문 왼쪽의 거울 — 로 추정되는 프레임 — 을 보자. 거울에는 두 인물의 상반신이 비쳐 있다. 펠리페 4세와 그의 두 번째 왕비 마리아나의 모습이다. 그렇다면 작품 속 벨라스케스는 왕과 왕비를 그리고 있는 것일까? 이 그림을 단순히 어느 한 순간의 기록으로 본다면, 왕과 왕비가 초상화를 위해 포즈를 취하고 있을 때 공주가 화가의 작업실을 방문한 상황으로 이해할 수 있을 것이다. 거울 옆으로 문을 열고 나가는 왕비의 시종 덕분에 우리는 작업실 너머의 공간도 볼 수 있다. 벨라스케스는 거울 속에 왕과 왕비를 그려 넣어 마르가리타 공주 앞쪽으로 공간을 확장했고, 문을 열고 나가는 남자를 배치해 작업실 바깥의 공간도 확보했다. 마치 그림 속에는 단순히 눈에 보이는 것 이상의 세계가 있다는 메시지를 우리에게 전하려는 듯하다.

〈시녀들〉은 아직까지도 수많은 해석과 질문이 제기되고 있는 작품이지만, 그중에서도 너무나 자연스러운 궁금증이 하나 있다. 왕실의 초상화에 궁정화가인 자신의 모습을 이처럼 눈에 띄게 그릴 수 있었던 배경 말이다. 정작 왕과 왕비는 거울에 비친 모습으로 등장하고 있지 않은가. 펠리페 4세의 총애를 받았던 벨라스케스가 무례한 방식으로 국왕 내외의 초상화를 그렸으리라고 생각하기는 어렵다. 그림 속 벨라스케스를 자세히 살펴보자. 우리를 담담히 건너다보고 있는 그는 가슴에 붉은색 십자가가 표시된 의상을 입고 있다. 이 십자가는 산티아고 기사단의 상징이다. 1658년, 펠리페 4세가 벨라스케스에게 기사 작위를

수여하기로 결정하자 벨라스케스는 여러 기사단 중에서 산티아고 기사단을 선택했다. 이달고 계급 중에서도 돈을 벌기 위해 일을 하고 있을 경우에는 기사단 자격에 맞지 않았으나 왕의 전폭적인 지지로 그는 1659년에 산티아고 기사단에 입단할 수 있었다. 하지만 〈시녀들〉의 제작 연도는 1656년에서 그 이듬해까지다. 즉 그림을 완성한 이후에 붉은색 십자가를 덧그렸다는 것이고, 이를 통해 이 작품의 진정한 주인공은 벨라스케스 자신이었다고 추측할 수 있다. 작업실에서 그림을 그리는 화가 자신에 대한 성찰을 담고 있는 것이다. 이 작품은 17세기 말까지 〈시녀들 및 여자 난쟁이와 함께 있는 마르가리타 공주의 초상화〉라는 이름으로 알려졌고, 1843년부터 본격적으로 〈시녀들〉이라는 제목으로 불리게 되었다.

고야는 이 작품을 연구한 후 동판화로 복제했으며, 그의 작품 〈카를로스 4세의 가족〉에 캔버스를 앞에 두고 선 자신의 모습을 그려 넣으며 〈시녀들〉의 화면 구성을 따랐다. 파블로 피카소는 16살에 프라도 국립 미술관에서 이 작품을 처음 보고 크게 감동해 무려 58점의 연작을 제작하며 경의를 표했다. 그는 특히 '화가와 작업실'이라는 주제에서 영감을 받았다고 전해진다. 그 외에도 에두아르 마네와 에드가 드가(Edgar Degas, 1834-1917), 막스 리베르만(Max Liebermann, 1842-1935), 살바도르 달리 등 후대의 수많은 예술가들이 이 그림에서 영감을 받거나 자신의 방식으로 작품을 재해석했다.

왕실의 초상을 기품 있게 담아낸 벨라스케스와 달리 고야가 그린 왕족의 모습은 매우 초라하다. 〈카를로스 4세의 가족〉 속 인물들은 볼

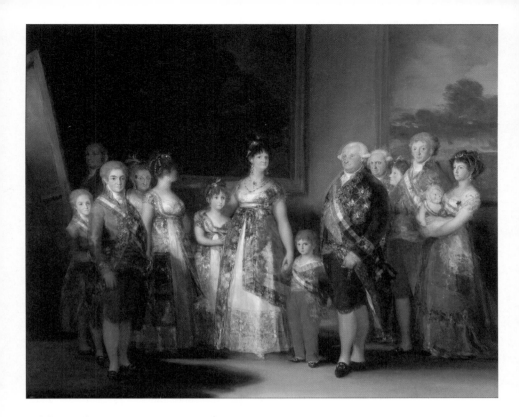

프란시스코 고야
카를로스 4세의 가족 The Family of Charles IV
1800-1801년
캔버스에 유채
280×336cm
마드리드, 프라도 국립 미술관

품없는 정도를 넘어 안쓰러워 보일 지경이다. 고야는 왕족의 초상화라고 해서 실제의 모습과 다르게 이상적으로 미화하려는 생각이 전혀 없었다. 그러한 시도조차 해 본 적이 없다. 그에게 그림은 진실 그 자체, 그가 세상을 바라보는 창과 다름없었다. 그렇게 그는 당시의 혼란스럽고 부패한 스페인 사회를 그림 속에 철저하게 그대로 드러냈다.

　국왕임에도 불구하고 화면 오른쪽으로 밀려난 카를로스 4세는 화려하게 치장한 모습이지만 붉은 뺨과 코 때문에 마치 술주정뱅이처럼 보인다. 당시의 권력 구도를 암시하듯 왕을 제치고 중앙을 차지한 마리아 루이사 왕비 역시 전혀 미화되지 않고 탐욕스러운 얼굴로 묘사되었다. 왕실의 위엄이라고는 눈 씻고 찾아봐도 보이지 않는다. 이 작품을 본 사람들은 '마치 복권에 당첨된 식료품 상인의 가족 같다'라며 조롱했다. 그림 속 고야는 이러한 조롱을 예상한 듯 어둠 속에 숨어 있다. 자신은 왕실 사람들과 전혀 관계없다는 듯 캔버스 뒤쪽에서 냉담한 표정으로 그림을 그리는 모습이다. 의도적으로 본인을 어둡게 표현했지만, 캔버스를 앞에 둔 작가의 자화상에서 〈시녀들〉 속 화가가 떠오른다. 고야는 자신의 예술적 스승으로 벨라스케스를 꼽곤 했다. 그에 대한 존경의 표시로 〈카를로스 4세의 가족〉에 벨라스케스가 보여 주었던 것과 유사한 구도로 자화상을 그려 넣은 것이다. 이 작품을 둘러싼 여러 뒷이야기 중 가장 재미있는 것은 이토록 형편없이 표현된 초상화를 보고 카를로스 4세가 고야에게 훈장을 내렸다는 사실, 그리고 마찬가지로 작품을 본 왕비가 그림 속 얼굴이 자신과 꼭 닮았다고 말했다는 이야기일 것이다.

검은 꼬리표를 향해 서로 다른 화살을 쏘다

　　벨라스케스와 고야는 활동 당시에 이미 유명했던, 성공한 화가들이었다. 궁정화가로서 위상을 높이며 승승장구했고, 단순히 손재주 좋은 화가가 아니라 그림 속에 한 편의 이야기를 담아낼 수 있는 수준 높은 문화인들이었다. 벨라스케스는 대가의 솜씨로 자신이 그려야 할 이들을 화폭에 담아냈다. 그게 누구든 한결같은 태도로, 화면 속 인물의 심기를 건드리지 않으면서도 특유의 통찰력으로 개개인의 고유한 개성을 사실적으로 묘사했다. 반면 고야는 스페인 사회, 나아가 당시 유럽 전반에서 나타난 사회적 모순과 문제들을 날카로운 시선으로 작품에 담았다. 말 그대로 정면 돌파형 예술가였다. 당시에 문제작으로 꼽히던 그의 작품들은 시대를 앞선 걸작으로 우리에게 남아 있다.

　　그들의 작품은 당시에만 유명했던 것이 아니라 후대의 수많은 예술가에게 영감이 되고 있다. 오스트리아의 화가 구스타프 클림트(Gustav Klimt, 1862-1918)는 '세상에 위대한 작가가 두 명 존재하는데, 그중 한 명이 나 자신이고 또 다른 한 명은 디에고 벨라스케스다'라고 빈번하게 말하고 다녔으며, 앙드레 말로는 고야에 대해 '현대 회화의 전체적인 외향을 예견했다'라고 평하며 칭송했다. 두 작가는 서로 다른 시기에 활동했지만 스페인의 굴곡진 역사와 맥을 함께하며 시대의 편견을 깨뜨리는 진보적 발걸음을 남겼다.

로코코^{Rococo}

로코코는 18세기 프랑스에서 시작된 예술 사조로, 이후 독일, 오스트리아, 스위스 등 유럽 전역에 확산되어 유행했다. 로코코 양식을 시작으로 프랑스는 예술 사조의 발원지로서 자리 잡게 된다. 절대군주 루이 14세의 강력한 왕권을 토대로 유럽의 강국으로 성장한 17세기 프랑스에서는 바로크 양식이 유행하고 있었다. 그러나 루이 15세가 등극하면서 엄격한 고전주의적 바로크는 서서히 막을 내리고 좀 더 장식적이고 경쾌한 분위기의 예술 양식이 나타나기 시작했다. 말 그대로 귀족 중심의 장식적 예술이었다. 바로 이 흐름이 로코코다.

　　로코코(Rococo)라는 명칭은 '조개 껍데기 모양의 장식'을 뜻하는 프랑스어 로카이유(Rocaille)에서 유래한 것이다. 로카이유는 유럽에서 정원의 분수대나 가구 등에 붙이는 장식을 가리키는 말이다. 명칭의 기원에서 드러나듯 로코코 양식은 대체로 화려하고 장식을 강조했으며, 여성적이고 감각적인 특징을 보인다. 특히 건축에서 화려하고 밝은 색채의 실내 장식이 유행했고, 궁정 부인들의 사교장인 살롱 문화가 생겨나며 더욱 발전했다.

　　미술에서는 프랑스의 화가 장 앙투안 와토(Jean Antoine Watteau, 1684~1721)가 로코코의 시작을 알렸고, 이후 프랑수아 부셰(François Boucher, 1703~1770)와 장 오노레 프라고나르(Jean Honoré Fragonard, 1732~1806) 등이 그 흐름을 이어 갔다. 로코코 화풍의 대표적인 작품으로는 와토의 〈시테라 섬으로의 출항〉을 꼽을 수 있다. 그림 속 인물들은

견문을 넓히고 교양을 쌓기 위해 '그랑 투어(Grand Tour)'를 떠난 모습이다. 그랑 투어란 18세기 당시 영국과 프랑스의 귀족 자제들 사이에서 유행한 풍속으로, 주로 고대 그리스 로마의 유적지와 르네상스의 발상지 이탈리아 등을 다니며 여행했다. 하지만 그림을 살펴보면 여행의 목적인 견문 확장에는 아무도 관심이 없는 듯하다. 대신 고대 그리스의 유적지 시테라 섬에서 남녀가 짝을 이루어 밀어를 속삭이고 있다. 와토는 이들을 비난의 시선으로 바라보지 않고 오히려 그림 왼편에 큐피드를 그려 넣어 사랑스럽게 표현했다. 이 작품은 밝은 색채로 감미로운 느낌을 주며, 우아하면서 향락적인 로코코 미술의 특징을 잘 보여 준다.

　로코코 미술의 탐미적인 특성은 프랑스 혁명을 전후로 비난받기 시작한다. 특히 그림은 도덕적이고 올바른 메시지를 전달해야 한다는 신고전주의 예술가들의 맹렬한 비판 속에서 서서히 쇠퇴해 갔다. 하지만 로코코 미술의 심미적 측면은 이후 장식미술의 기초가 되었다.

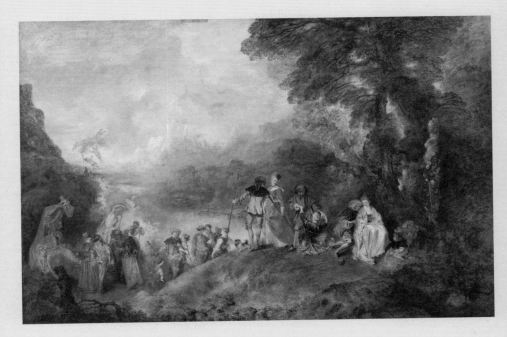

장 앙투안 와토
시테라 섬으로의 출항 Embarquement pour Cythère
1717년경
캔버스에 유채
129×194cm
파리, 루브르 박물관

디에고 벨라스케스		연도	프란시스코 고야	
스페인 세비야에서 출생		1599		
프란시스코 파체코의 공방에서 도제 생활 시작		1611		
파체코의 딸 후아나와 결혼 후 독립		1617		
〈세비야의 물장수〉		1619		
궁정화가로 임명		1623		
가족과 함께 마드리드로 이주		1624		
이탈리아 여행	〈불카누스의 대장간〉(1630)	1629-1630		
〈브레다의 항복〉		1634-1635		
〈거울을 보는 비너스〉		1644-1648		
〈교황 인노첸시오 10세의 초상〉		1650		
〈시녀들〉		1656-1657		
산티아고 기사단 입단		1659		
사망		1660		
		1746	스페인 푸엔데토도스에서 출생	
		1760	호세 루산의 화실에서 미술 공부	
		1770	이탈리아로 유학	
		1773	호세파 바예우와 결혼	
		1783	〈플로리다 블랑카 백작〉	
		1789	궁정화가로 임명	
		1792	스페인 남부 여행 중 청력 상실	
		1799	판화집 〈로스 카프리초스〉 출판, 수석 궁정화가로 임명	
		1800-1801	〈옷 벗은 마하〉 완성(1800)	〈카를로스 4세의 가족〉
		1808	고도이 실각, 카를로스 4세 퇴위	
		1814	〈옷 벗은 마하〉로 종교재판 소환, 궁정화가 지위 박탈	
		1819-1823	중병에 걸린 후 일명 '귀머거리의 집'으로 이주(1819)	'귀머거리의 집' 벽에 일명 '검은 그림' 제작
		1828	사망	

Leonardo da Vinci
Michelangelo Buonarroti

Rembrandt van Rijn
Johannes Vermeer

Diego Velázquez
Francisco Goya

Edouard Manet
Claude Monet

Paul Gauguin
Vincent van Gogh

Auguste Rodin
Camille Claudel

Henri Matisse
Pablo Picasso

Salvador Dalí
René Magritte

"자연을 장악하기 위해 화가는
자기 그림의 주인이 되어야 한다.
이것저것 만져서는 아무것도 이루어 낼 수 없다."

_에두아르 마네

"당신 앞에 있는 것이 나무든 집이든 들판이든 뭐든,
다 잊고 푸르스름한 사각형과 분홍빛 타원형으로,
이렇게 단지 보이는 그대로 구현할 것."

_클로드 모네

위대한 빛,
그리고 우정

/

에두아르 마네

/

클로드 모네

마네, 모네? 모네, 마네? 많은 사람들이 가장 혼동
하는 예술가들의 이름이다. 이들은 19세기 말 프랑스에서 활동한 화가
라는 공통점 때문에 생전에도 비평가들마저 헷갈려 했다. 실제로 비슷
한 이름 덕분에 마네와 모네는 서로를 알게 되고, 결국에는 서로의 작
품을 존경하는 평생의 친구가 되었다. 물론 마네가 모네보다 나이가 많
고 파리의 미술계에 먼저 이름을 알린 선배 격이지만 그들은 나이와 경
력을 뛰어넘어 서로에게 긍정적인 영향을 미치게 된다.

유복한 가정에서 태어나 풍요로운 환경 속에서 편안하게 작업했던
마네와 늘 궁핍에 시달리며 작가로서의 삶을 근근이 꾸려 나갔던 모네.
이들은 아카데믹한 당대 미술계의 분위기에 반발해 회화의 새로운 길
을 모색했고, 그렇게 근대 미술의 태동을 알렸다. 19세기 파리의 일상

적 도시 풍경을 담아내며 근대적 화면을 구현해 나간 마네, 그리고 '빛이 곧 색'이라 말하며 순간적인 시각의 인상을 포착하려 한 모네. 이 둘은 19세기 중후반의 프랑스 미술계에서 가장 중요한 인물로 손꼽힌다.

모든 것을 가졌으나 타고난 아웃사이더, 에두아르 마네 Edouard Manet, 1832-1883

"고릴라가 비너스처럼 침대에서 포즈를 취하고 있다."
"부패한 시체의 모습을 연상시킨다."
"임산부와 노약자는 절대 이 그림을 봐서는 안 된다."

　　　　　도대체 어떤 그림이기에 이렇게 신랄한 비판이 난무하는가? 이는 1865년 프랑스 살롱전(Salon)에 입선한 에두아르 마네의 〈올랭피아〉를 본 비평가들의 분노에 찬 목소리였다.° 심지어 아이들의 교육에 좋지 못하다는 이유로 이 작품은 사람들의 눈에 잘 띄지 않는 전시실 구석으로 쫓겨나는 수모를 겪었다. 그렇다면, 이 그림을 본

○　　〈올랭피아〉가 1865년 살롱전에 전시될 수 있었던 이유는 그가 1863년에 발표한 〈풀밭 위의 점심〉으로 이미 사회적으로 크게 화제가 되었던 작가였기 때문이다. 많은 사람들이 그의 후속작에 관심을 보였고, 그러한 분위기를 반영하듯 살롱전에 전시되었던 것이다.

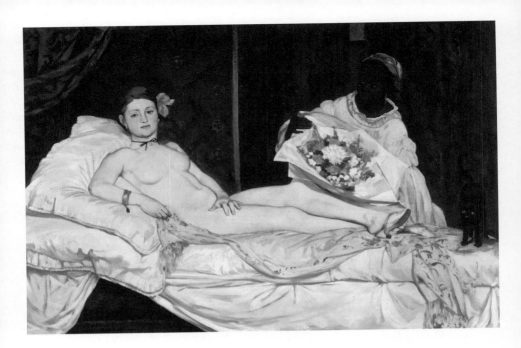

에두아르 마네
올랭피아 Olympia
1863년
캔버스에 유채
130.5×190cm
파리, 오르세 미술관

사람들은 왜 그렇게 분노했는가? 비난 여론의 이유는 이러했다. 마네의 그림은 당시 사람들이 익히 알고 있던 누드화가 아니었던 것이다. 서구 미술의 전통적 양식인 누드화 속에는 항상 세속적인 모습과 거리가 먼 이상적인 여인이 등장해 왔다. 당시 관객은 몸에서 광채가 나는 듯한 신화 속 여신(대부분 비너스)의 모습, 신비화된 누드화에 익숙했다. 그러나 마네는 이러한 관습을 거부하고 현실 속 여성의 벗은 몸을 여실히 그려 냈다.

〈올랭피아〉 속 나체의 여인은 굵은 목에 비율도 너무나 평범한, 그리 아름답지 않은 모습이다. 그녀는 지극히 평면적으로 표현된 침대에 낡은 신발을 신은 채 누워 있는데, 신발을 신고 있다는 점에서 이 여인이 신화 속 여신이 아닌 현실의 평범한 여인임이 드러난다. 사람들을 더욱 못마땅하게 만든 것은 그림 속 모델이 당시 파리의 매춘부라는 사실이었다. 실제로 '올랭피아'라는 이름은 알렉상드르 뒤마 필스(Alexandre Duma Fils)의 소설《춘희》에 등장하는 파렴치한 악녀의 이름으로, 당시 파리의 매춘부들이 즐겨 사용하는 이름이기도 했다. 또한 화면 속 여인은 발가벗었으면서도 목에 초커를 두르고 팔찌를 찬 모습이다. 이는 이 여인이 보통의 여염집 숙녀가 아니라는 것을 드러내는 소품이다. 특히 초커는 당시 무희나 매춘부가 주로 애용했던 액세서리로, 여인의 사회적 신분을 암시하고 있다. 그녀의 발 언저리에 등장하는 검은 고양이 역시 도상학에서 성적 자유분방을 상징하기에 어떻게 보더라도 매춘부를 그렸다고 할 수밖에 없는 것이다. 그녀의 시선은 또 어떠한가? 정면으로 우리를 응시하는 그녀의 눈빛은 도전적이기까지 하

다. 기존의 누드화 속 익명의 여인들은 수줍은 듯한 시선으로 수동적인 포즈를 취하고 있었다. 그러나 〈올랭피아〉 속 여인은 자신의 알몸을 보고 있는 우리와 당당하게 눈을 맞추고 있어 오히려 관객이 불쾌감과 동시에 부끄러움을 느끼게 된다. 그림의 모델인 빅토린 뫼랑(Victorine Meurent)은 실제로 파리의 매춘부였다. 마네가 아주 좋아했던 모델로, 〈풀밭 위의 점심〉 등 그의 다른 작품에도 등장하는 실존 인물이다.

이미 2년 전에도 마네는 대중을 경악하게 한 바 있었다. 낙선전이라는 전대미문의 전시회에서 첫선을 보인 작품으로 말이다. 낙선전은 1863년 나폴레옹 3세의 지시로 살롱전에서 대거 탈락한 낙선 작품을 모아 개최한 전시회다. 프랑스에서 가장 권위 있는 미술전이 바로 살롱이었는데, 이는 1667년 프랑스의 왕립 미술 아카데미(Académie Royale des Beaux-Arts)에서 최초로 개최한 이후 근 200년 동안 프랑스의 주류 미술계를 이끈 관(官) 주도의 공모 전시회였다. 당시 프랑스에서 미술가로서의 명성과 부를 얻기 위해서는 반드시 아카데미의 회원이 되어 살롱전에 데뷔해야 했다. 따라서 수많은 미술가 지망생이 왕립 미술 아카데미에서 수학하고 살롱전에서 입선해 실력을 인정받는 꿈을 꾸었다. 게다가 살롱전은 일반 대중에게 공개된 전시였기에 살롱전의 권위가 높아질수록 살롱전에서 이름을 알린 작가의 인기도 높아져 갔다. 하지만 살롱전에 입선하는 작품은 주로 고전주의 화풍의 역사화였다. 당시 아카데미는 예술의 도덕적 기능을 중시하는 계몽주의적 가치관을 가지고 있었으며, 풍경화나 정물화 등의 장르보다는 역사화의 가치를 높이 평가했다. 이렇듯 신고전주의를 선호하는 보수적 성향의 아카데

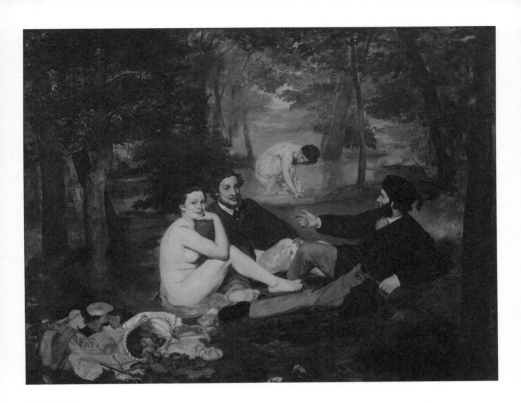

에두아르 마네
풀밭 위의 점심 Le déjeuner sur l'herbe
1863년
캔버스에 유채
208×264.5cm
파리, 오르세 미술관

미에서 살롱전을 주관했기에 어찌 보면 당연한 일이었다. 또한 역사화는 르네상스 이후 서구 미술이 지향해 온 고전적이며 이상적인 아름다움을 보여 주기에 가장 적절한 장르였다. 고대 그리스와 로마의 조각과 같이 이상적으로 묘사된 인물들이 등장했으며, 궁극적으로는 도덕적 메시지를 전달하려는 그림이었던 것이다. 또한 실질적으로 예술을 향유하는 상류 계층과 지식인에게도 그리 쉽지 않은 그림, 즉 아무나 해석할 수 없는 그림이라는 점에서 그들만의 우월감도 가질 수 있는 그림이었다. 다시 말해 문학 작품을 읽고 그 의미를 해석하는 것처럼 그림을 보고 그 안의 의미를 찾아가야 하는 엘리트 중심의 예술이었다.

이러한 시대적 상황 속에서 열린 낙선전에서 가장 많은 논란을 불러일으킨 작품이 바로 마네의 〈풀밭 위의 점심〉이다. 논란의 첫 번째 이유는 관람객의 눈에는 너무나 형편없어 보이는 그림 실력이었다. 그들이 보기에 이 작품은 원근법과 명암에 대한 기초 지식도 없는, 말하자면 미술의 '미' 자도 모르고 그린 그림이었다. 그도 그럴 것이 이 그림을 보면 맨 앞에 놓인 과일과 바구니, 중간에 앉아 있는 인물들, 그리고 그들 뒤쪽의 물가에 발을 담그고 몸을 숙인 모습의 여인 사이에 물리적 거리감이 전혀 느껴지지 않는다. 당시의 한 비평가는 이 작품에 대해 '마네가 데생과 원근법을 배우면 그의 재능도 빛이 날 것'이라며 조롱했다.

또 다른 한편, 마네는 의도적으로 거장의 주제와 구도를 모방한 이 작품에 당시 파리에서 흔히 볼 수 있는 인물을 그려 넣었다. 나체의 여인과 옷 입은 남성의 인물 조합은 티치아노(Vecellio Tiziano, 1488?-1576)

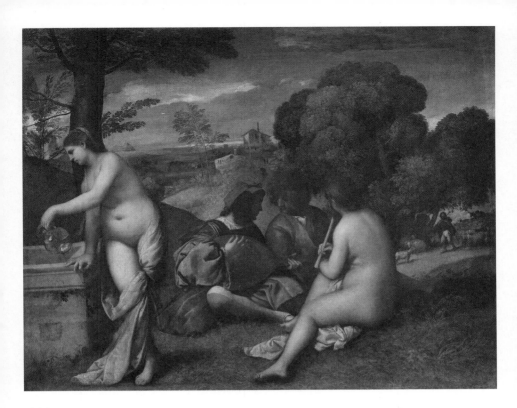

티치아노
전원의 합주 The Pastoral Concert
1509년
캔버스에 유채
105×136cm
파리, 루브르 박물관

의 〈전원의 합주〉에서 가져왔으며, 인물의 배치와 구도는 라파엘로의 〈파리스의 심판〉에서 차용했다. 그러나 걸작을 떠올리게 하는 이 그림 속에는 파리 교외의 숲에서 피크닉을 즐기고 있는 남녀, 다름 아닌 당시 파리 시민들의 모습이 그려져 있었던 것이다. 벌거벗은 여인은 〈올랭피아〉 속 여인과 마찬가지로 전통적인 누드화 속 여신의 모습이 아니라 보통의 평범한 여인이다. 단지 옷을 벗고 있을 뿐. 그녀는 태연한 모습으로 1860년대의 전형적인 파리지앵 두 명과 담소를 나누고 있다. 바로 이 부분에서 외설과 예술 사이의 논란이 일었다. 당시에는 이상적 모습의 여신이 등장하는 누드화는 예술로 간주되었지만 동시대 여인이 벌거벗은 모습으로 등장하는 그림은 예술이 아닌 외설로 받아들여졌다. 현실 속 평범한 여인의 누드는 당시 파리 시민에게 큰 충격으로 다가왔던 것이다. 하지만 이 작품은 인상주의의 출현을 예고했다는 점에서 매우 의미 있다. 마네는 '투명한 대기 속의 누드, 그것도 흔히 볼 수 있는 사람들의 누드'를 그리겠다고 선언한 후 — 물론 모든 작업을 야외에서 진행한 것은 아니지만 — 작업실을 벗어나 이 그림을 그린 것이다. 이는 외광회화(外光繪畵), 즉 야외에서 직접 눈으로 관찰하며 그리는 것을 강조한 인상주의자들의 선구자 격 행보였던 것이다. 어찌 됐든 이 작품으로 마네는 문제적 작가로 떠오르게 되었고, 2년 후의 살롱전에서는 이보다 더욱 불쾌한 작품인 〈올랭피아〉를 선보인 것이다.

사실 〈올랭피아〉 역시 티치아노의 〈우르비노의 비너스〉를 연상시킨다. 침대에 기대어 누워 있는 여인의 자세와 방 안의 풍경, 발 언저리의 동물, 전체적인 분위기까지 닮아 있다. 이렇듯 마네는 거장의 작품을

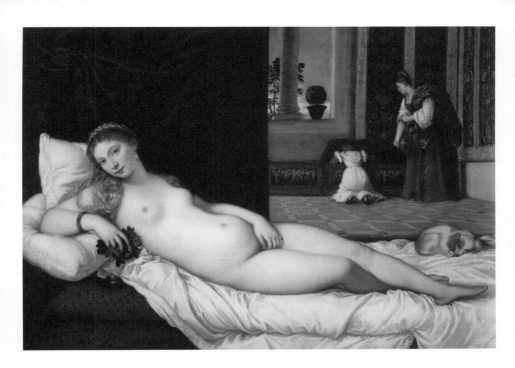

티치아노
우르비노의 비너스 Venus of Urbino
1538년
캔버스에 유채
165×119cm
피렌체, 우피치 미술관

가져다가 19세기 중엽 파리인의 모습으로, 즉 동시대의 인간상으로 표현했다. 그것도 서구 미술사의 전통적 목표인 잘 그린 그림, 다시 말해 이차원의 평면 속에 삼차원의 입체를 생생히 담아내려 했던 재현적 성격의 그림이 아니라 의도적으로 원근법을 파괴하고 평평하게 보이도록 '못 그린 그림'을 그렸다.

그렇다면 마네는 왜 이런 그림을 그렸을까? 아카데믹한 당시 프랑스 미술계를 뒤흔든 그는 아이러니하게도 상당히 보수적인 환경의 상류층 가정에서 자라났다. 프랑스의 유서 깊은 법률가 가문의 혈통으로, 대법관 출신의 아버지 오귀스트 마네와 스웨덴 대사의 딸인 어머니 사이에서 태어난 그는 대대로 이어 온 법률가 가문의 전통을 계승하기를 바라는 아버지의 뜻에 따라 법대 입학에 도전했으나 번번이 실패했다. 차선책으로 선택한 사관학교 입시에도 낙방했던 것을 보면 공부에는 영 소질이 없었던 것 같다. 그리하여 결국 어릴 적부터 꿈꿔 온 화가가 되기로 결심하고, 아카데미의 미술 교육 과정을 성실히 이수하겠다고 부모와 약속한 후 본격적인 전업 화가의 길로 들어섰다. 고전적 화풍의 아카데미 회원인 토마 쿠튀르(Thomas Couture, 1815-1879)에게 미술을 배우게 된 그는 루브르 박물관을 드나들며 옛 거장의 걸작을 모작하면서 실력을 키워 나갔고, 1850년대 중반에는 거장의 작품을 직접 보기 위해서 장장 6년간 유럽의 여러 나라를 다니게 된다. 특히 이탈리아, 네덜란드를 비롯한 플랑드르 지방, 스페인에 이르기까지 서구 미술의 역사적인 현장에서 풍부한 경험을 쌓고 돌아온다. 이렇게 철저히 고전적 화풍을 수학했으나 그럼에도 불구하고 마네는 당시 사회가 원했던 그

림, 화가로서 탄탄대로의 출셋길을 택하지 않았다. 그가 아카데미풍의 그림을 그리지 않은 것에 대해 고야에게 받은 영향을 하나의 이유로 들 수 있다. 스페인에서 접한 고야의 작품은 마네의 그림에 직접적인 영향을 끼쳤다. 고야의 〈발코니의 마하들 Majas on a Balcony〉(1800년경)이라는 작품을 참고해 〈발코니 The Balcony〉(1868-1869)를 그리는 등 마네는 그의 작품 자체를 패러디할 뿐만 아니라 고야의 작품 속에 드러나는 사회에 대한 관심과 고발적 태도에 관심을 갖게 된다. 마네는 당대 파리의 모습, 그가 현실에서 직접 보고 느끼는 것을 화면에 담아내려 했다. 동시대의 삶을 외면한 채 아카데믹한 화풍에 갇혀 있는 살롱의 권위에 자신만의 혁신적인 스타일로 도전하려 했던 것이다. 한편 고야가 즐겨 사용한 검은 톤의 색채를 이후 마네 역시 작품 속에서 즐겨 쓰기도 한다. 마네의 초창기 작품에서 주로 드러나는 어두운 느낌은 다름 아닌 고야의 영향이라고 할 수 있다.

살롱의 권위에 최초로 맞선 마네는 세간의 비난을 받을지언정 자신의 스타일을 고수했다. 외부에서 살롱전의 권위를 흔들고자 했던 추후의 인상주의 작가들과는 달리 마네는 살롱전 안에서 그 전통을 뒤흔들어 놓았다. 이상화된 인물이 등장하고 원근법과 명암법, 안정적인 피라미드 구도로 평면의 캔버스에 입체를 구현하는 것을 목표로 삼았던 회화의 전통을 철저하게 전복시킨 것이다. 그렇게 〈올랭피아〉로 호된 유명세를 치른 마네는 같은 해에 바티뇰(Batignolles) 거리에 작업실을 연다. 그런데 흥미롭게도 대중에게는 문제작으로 낙인찍힌 〈풀밭 위의 점심〉과 〈올랭피아〉를 통해 새로운 회화를 꿈꾸는 이들이 생겨났다. 이

들은 마네가 서구 미술의 고착화된 전통을 부숴 버렸다고 생각하면서 그를 스승으로 추앙했다. 이후 '인상주의자'로 불리게 되는 일련의 젊은 작가들은 그렇게 마네 곁으로 몰려들었다. 그의 작업실 아래에는 카페 게르브와(Guerbois)가 있었는데, 마네를 존경해 마지않는 작가들이 이 카페에 모여 그와 함께 새로운 회화에 대해 깊이 토론하고 의견을 주고 받았다. 게르브와에는 폴 세잔(Paul Cézanne, 1839-1906), 피에르 오귀스트 르누아르(Pierre-Auguste Renoir, 1841-1919), 장 프레데리크 바지유 (Jean Frédéric Bazille, 1841-1870), 앙리 팡탱 라투르(Henri Fantin-Latour, 1836-1904), 제임스 휘슬러(James Whistler, 1834-1903) 등의 화가와 클로드 모네가 있었다. 이들은 인상주의라는 이름을 얻기 전까지 '바티뇰 그룹' 또는 '마네파'라고 불릴 정도로 마네를 정신적 지주로 모셨다. 마네가 인상주의의 아버지로 불리는 이유다.

팡탱 라투르가 그린 〈바티뇰의 작업실〉 속에서 마네는 붓을 들고 이젤 앞에 앉아 있고, 그 주위에 사람들이 모여 있다. 르누아르, 모네, 바지유 등의 바티뇰 그룹 화가와 함께 아마추어 음악가였던 에드몽 메트르, 그리고 소설가 에밀 졸라(Emile Zola, 1840-1902)가 마네의 곁에 서 있는 모습이다. 소설《목로주점 L'Assommoir(1877)》,《나나 Nana(1880)》등으로 유명한 에밀 졸라는 세잔과 죽마고우 사이였으며, 당시의 젊은 예술가들 ─ 대부분 후에 인상주의자로 불리게 된 ─ 과 함께 어울렸다. 그에게 예술이라는 것은 가장 낮은 위치에 있는 사람들의 모습을 적나라하게 다루어 현실의 문제를 있는 그대로 묘사하는 리얼리즘이었다. 그런 그에게 마네의 그림들은 그가 꿈꾼 예술의 이상향

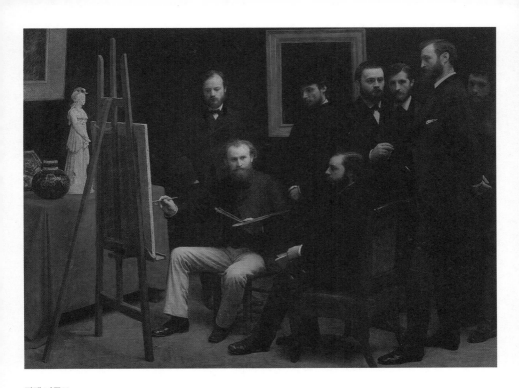

팡탱 라투르
바티뇰의 작업실 Studio at Batignolles
1870년
캔버스에 유채
203×274.5cm
파리, 오르세 미술관

을 실현한 작품이었다. 실제로 졸라는 〈올랭피아〉에 대해서도 '화가의 피와 살을 담은 걸작'이라 칭하며 마네를 옹호했다.

● 오해가 불러온
 운명의 만남

 마네는 파리의 악명 높은 유명 인사였기에 일찍부터 모네는 그의 존재를 알고 있었다. 반면 마네가 모네를 처음 알게 된 것은 그의 이름 때문이었다. 1866년 모네는 〈카미유(초록 드레스의 여인)〉이라는 작품을 살롱전에 출품해 호평을 받으며 입선한다. 이때 많은 사람들이 무명작가였던 모네의 이름을 마네로 오해해 실제로 마네에게 축하 인사를 건네기도 했다. 이에 화가 난 마네는 자신과 이름이 매우 유사한 신인 작가에 대해 불쾌감을 드러냈다. 하지만 평론가들까지도 단지 이름이 비슷하다는 이유로 살롱전에서 좋은 평가를 받은 모네와 문제적 작가 마네를 함께 다루는 글을 발표해 계속해서 마네의 심기를 건드렸다.

 마네와 모네는 1869년에 정식으로 인사를 나누고 되었고, 모네가 젊은 작가들의 우상이었던 마네에 대한 존경심을 적극적으로 표현하면서 이들은 급속도로 가까워진다. 모네는 1866년에 마네의 〈풀밭 위의 점심〉을 오마주한 동명의 작품 〈풀밭 위의 점심〉°을 그리는 등 오랫동안 마네를 존경해 오고 있었다. 그러나 이들의 관계는 결코 모네의

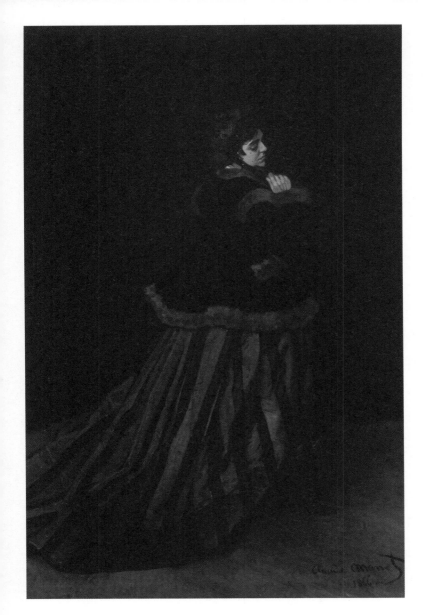

클로드 모네
카미유(초록 드레스의 여인) Camille or the Woman with a Green Dress
1866년
캔버스에 유채
231×151cm
브레멘 쿤스트할레

일방적인 존경심으로 이어진 것이 아니다. 마네는 모네의 재능을 진심으로 아꼈고, 후배의 든든한 버팀목이 되어 주면서 그에게 영향을 받기도 하며 우정을 나누었다. 모네가 잠시 파리 근교의 아르장퇴유에 머물던 시절, 마네는 그를 찾아갔다가 작업 중인 모네와 그의 아내 카미유의 모습을 화폭에 담기도 했다. 〈선상 화실에서 그림을 그리는 모네〉라는 이 그림을 보면 모네는 작은 배를 개조해 만든 야외 화실을 강에 띄워 놓고 작업에 몰두하고 있다. 이 작품은 스튜디오 작업만을 고집하던 마네가 야외에서 그린 첫 번째 그림으로, 마네는 모네를 통해 야외 작업에 눈을 뜨게 되었다. 한편 부유한 환경에서 생활한 마네는 가난에 허덕이는 모네에게 경제적으로도 큰 도움을 주었다. 1880년대까지 화가로서 변변한 돈벌이를 하지 못했던 모네가 그림 작업을 계속 이어 갈 수 있도록 꾸준히 도와주었으며, 1879년 카미유가 갑작스레 사망했을 때에도 마네가 장례식 비용을 부담했다. 이렇듯 마네와 깊은 우정을 나눈 모네는 과연 어떤 인물이었을까?

○ 모네는 가난하던 시절 마네에 대한 지지의 표현으로 커다란 캔버스에 〈풀밭 위의 점심〉을 그렸지만 당시 집세가 밀린 탓에 집주인이 이 그림을 압수했다고 한다. 1884년에 모네가 그림을 다시 찾았으나 상한 부분이 많았고, 이에 그림을 잘라서 보관했으나 그중 일부는 유실되었다. 150쪽의 그림은 잘린 그림 두 부분을 맞대어 붙인 모습이다.

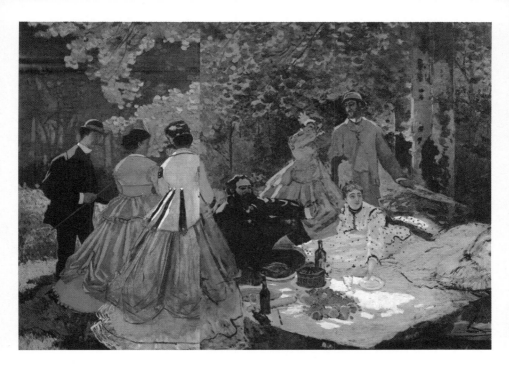

클로드 모네
풀밭 위의 점심 Le déjeuner sur l'herbe
1866년경
캔버스에 유채
파리, 오르세 미술관

에두아르 마네
선상 화실에서 그림을 그리는 모네 Claude Monet Painting on His Studio boat
1874년
캔버스에 유채
80×98cm
뮌헨, 노이에 피나코테크

빛을 담아낸 화가,
클로드 모네 Claude Monet, 1840-1926

파리에서 가난한 상인의 아들로 태어난 클로드 모네는 어린 시절을 항구도시인 르아브르에서 보내게 된다. 이곳에서 노르망디의 바닷가와 전원의 풍경을 가까이하며 지낸 유년의 경험은 화가로서의 모네에게 큰 영향을 주었다. 바람 많고 변덕스러운 르아브르의 날씨가 바다와 육지에 미치는 효과, 즉 자연 풍경의 색채 변화를 관찰할 수 있었던 것이다. 11살에 일찌감치 르아브르 미술 학교에 입학한 모네는 1856년에 스승 외젠 부댕(Eugene Boudin, 1824-1898)을 만나게 된다. 바다 풍경화의 대가로 인정받았던 부댕에게서 모네는 유화를 그리는 법과 야외에서 그림 그리는 기쁨을 배운다. 자연을 직접 눈으로 보고 그 생생한 활기를 그림에 담아내는 것을 강조한 부댕의 회화 기법은 모네의 화법에도 큰 영향을 주었다. 후에 모네는 '내가 제 몫을 하는 한 사람의 화가가 되었다면 그것은 모두 외젠 부댕 덕분이다'라며 그에 대해 감사와 존경을 표하기도 했다. 본격적으로 전업 화가의 길로 들어선 그는 1862년에 당시 파리에서 유명했던 화가 샤를 글레르(Charles Gleyre, 1808-1874)의 화실에서 그림 공부를 시작한다. 그리고 그곳에서 오귀스트 르누아르, 알프레드 시슬레(Alfred Sisley, 1839-1899), 장 프레데리크 바지유와 만나게 된다. 그러나 새로운 회화에 대한 열망을 가지고 한데 모인 젊은 화가 지망생들은 이곳에서 오래 버티지 못했다. 글레르가 고수한 전통적인 미술 교육 방식, 즉 옛 거장의 작품을 단순히

모사하거나 석고상 데생을 하는 등의 수업은 지루하기 그지없었다. 결국 그들은 글레르의 화실을 뛰쳐나와 통제되지 않은 야외에서 그림을 그리기 시작했다. 그렇게 그들은 화가로서 이름을 알리기 전의 힘든 시절을 함께하며 서로 의지할 수 있는 친구가 되었다.

모네는 그에게 살롱전 입선의 영광을 준 작품인 〈카미유(초록 드레스의 여인)〉 속 모델 카미유 동시외(Camille Doncieux, 1847-1879)와 연인으로 발전하게 된다. 1865년, 바지유의 소개로 전문 모델로 일하던 카미유를 만나게 된 모네는 그녀에게 첫눈에 반해 이듬해부터 동거를 시작했고, 1867년에는 큰아들 장(Jean)을 얻게 된다. 비록 모네의 아버지가 카미유를 며느릿감으로 인정하지 않고 경제적 지원까지 끊으며 그들의 사이를 반대했지만 젊은 연인은 굴하지 않았다. 결국 1870년에 결혼한 그들은 같은 해에 발발한 보불전쟁으로 인해 런던으로 피난을 떠나게 되고, 그곳에서 모네는 이후 그의 작품에 지대한 영향을 미치게 되는 조지프 말로드 윌리엄 터너(Joseph Mallord William Turner, 1775-1851)의 풍경화를 만난다. 터너는 영국의 풍경화가로, 풍경 속에 빛을 도입해 인상주의 화가들에게 큰 영향을 끼쳤다. 당시 풍경화에서는 잘 사용하지 않았던 노란색, 파란색 등의 원색을 즐겨 사용한 것이 특징적이며, 사실적인 묘사력으로 감정이 내재된 풍경화를 그렸다. 특히 모네는 빛의 변화를 민감한 색채로 담아낸 터너의 풍경화에 경도되었고, 이러한 영향을 받아 이후 〈인상, 해돋이〉라는 작품을 통해 해가 떠오르는 순간의 빛을 담은 바다의 풍경을 그려 낸다.

1년 만에 파리로 돌아온 모네는 1873년에 화가, 극작가, 조각가, 판

클로드 모네
인상, 해돋이 Impression, Sunrise
1872년
캔버스에 유채
48×63cm
파리, 마르모탕 미술관

화가 등으로 이루어진 예술가 협회를 결성했다. 인상주의의 모태가 된 이들은 1874년에 첫 번째 그룹전을 열게 되는데, 이것이 바로 인상주의의 첫 번째 그룹전이다. 인상주의라는 명칭은 이 전시를 관람한 비평가 루이 르로이(Louis Leroy)가 모네의 〈인상, 해돋이〉를 보고 조롱 섞긴 어조로 '영원한 무언가가 존재하지 않는 순간의 인상을 담아냈다'라고 평한 것에서 시작되었다. 화단에서 인상주의가 주류로 받아들여지기 전까지 '인상주의', '인상주의자'라는 명칭에는 미완성, 영원하지 않은 단지 직관적인 것이라는 등의 부정적 의미가 다분했다.

〈인상, 해돋이〉는 견고하게 완성되지 않은 듯한 풍경화다. 여러 색채의 혼합으로 이루어진 이 그림은 완성된 작품인지 여전히 덧칠이 필요한 상태인지에 대한 구분조차 애매하다. 사물의 뚜렷한 형상 없이 대상과 배경의 경계도 모호한 이 그림은 사실적 묘사와 재현적 색채가 중요한 전통적인 회화의 기준에서 크게 벗어나 있다. 이는 빛의 흐름에 따라 작가의 망막에 비친 즉각적이고도 순간적인, 불확실한 색채를 포착한 인상주의적 양식을 지닌 최초의 그림이다. 해수면 위로 붉게 떠오르는 태양과 그것이 바다에 비치는 색채까지, 이후 모네가 평생 연구했던 '빛에 의해 변화하는 색채'를 캔버스에 담아내려는 시도가 바로 〈인상, 해돋이〉에서 시작되었다. 르아브르의 고향 집에서 내려다본 항구의 풍경을 그린 이 작품은 빛의 본질을 포착하려 노력한 그의 결과물이다. 멀리 부둣가에 흐릿하게 보이는 공장 굴뚝의 풍경도 눈여겨보자. 당시로서는 풍경화에 공장의 굴뚝을 묘사했다는 사실이 놀라울 수밖에 없었다. 이전까지는 풍경화 역시 이상화된 모습으로 표현해 왔던 것이다.

그러나 모네를 비롯한 인상주의 작가들은 19세기 후반의 산업화한 도시의 모습, 아무것도 아닌 풍경들을 화폭에 담기 시작했다. 그렇게 그들은 회화의 소재를 확장하고 미술의 대중화를 이끌어 냈다.

한편 이 그룹전은 파리의 유명한 사진가였던 펠릭스 나다르(Felix Nadar, 1820-1910)의 스튜디오에서 열렸는데, 이는 당시 인상주의 작가들이 사진이라는 새로운 매체와 우호적인 관계를 맺고 있었다는 뜻이기도 하다. 사실상 인상주의가 등장하는 데 사진의 발명이 커다란 영향을 주었다고도 볼 수 있다. 1839년 프랑스 과학 아카데미에서 공식적으로 사진을 발명으로 공표하자 당시의 화가들은 '회화의 죽음'을 이야기했다. 더 이상 어떠한 천재적인 화가가 등장한다 해도 사진보다 대상을 똑같이 그릴 수는 없기 때문이었다. 그러나 같은 이유로 사진의 발명은 회화를 전혀 다른 방향으로 이끌어 갔다. 바로 카메라 렌즈가 아닌 인간의 눈으로 바라본 시선과 예술가의 손길을 그림에 담아내려 했던 것이다. 이차원의 화폭에 명암과 원근법 등을 사용해 삼차원의 일루전(illusion)을 이루려 했던 과거 회화의 관습에서 벗어나 그림이 이차원의 평면이라는 사실을 드디어 인정하기 시작했다. 그리하여 젊은 화가들은 기존의 전통적인 회화 기법에서 탈피하고자 했다. 마네와 모네로 이어지는 그들이 바로 근대 회화의 시작점이었다. 이렇듯 사진과 완벽히 구별되는 회화적 특징을 드러내 회화의 새로운 방향성을 제시한 인상주의 작가들은 한편으로는 사진의 효과에 매료되기도 했다. 그들은 카메라의 포착 능력에 주목했고, 마치 스냅사진 같은 화면을 연출했다. 르누아르는 스냅사진처럼 어떠한 순간을 포착한 듯 보이는 그림

을 그렸으며, 예외적으로 야외 작업을 싫어한 에드가 드가(Edgar Degas, 1834-1917)는 우연한 풍경을 사진으로 찍어 스튜디오에서 작업하기도 했다.

그러나 이러한 혁신적인 시도가 모네에게 물질적 보상을 가져다주지는 못했다. 극심한 생활고에 시달렸던 모네는 동료 작가들의 도움을 받으며 근근이 버텨 갔지만 그 와중에도 인상주의 화풍을 포기하지 않았다. 1886년이 되어서야 마침내 인상주의가 화단으로부터 인정받게 되었으며, 그때부터 모네의 그림도 팔리기 시작했다. 그렇게 비참했던 생활고가 해결된 후로는 경제적인 안정 속에서 작업에 더욱 몰두할 수 있었다.

● 　　　　　시시각각 변화하는 찰나의 색채,
　　　　　　연작의 시작

모네는 평생 동안 야외 작업만을 고수했다. 그에게 '무엇을 그리는가'는 중요하지 않았다. 대신 그 '무엇'이 순간순간 달리 보이는 것에 주목했다. 1893년경, 그에게 새로운 관심사가 생겼다. 다른 계절, 다른 시간, 일조량이 다른 환경에서 같은 대상의 색채가 매번 어떻게 변화하는가, 다름 아닌 이것이었다. 그는 시간과 계절, 날씨 등에 따라 달라지는 일시적인 시각 체험을 그림에 담아내고자 노력하는데, 그 결과 같은 장소와 소재를 각각 다른 시간과 계절에 반복해서

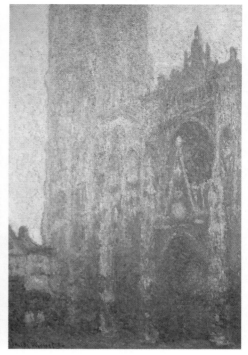

클로드 모네
루앙 대성당, 햇빛
La Cathédrale de Rouen, Le Portail, Soleil
1894년
캔버스에 유채
100×66cm
뉴욕, 메트로폴리탄 미술관

클로드 모네
루앙 대성당, 아침
La Cathédrale de Rouen, Le Portail, Effet du matin
1894년
캔버스에 유채
107×74cm
바젤, 바이엘러 미술관

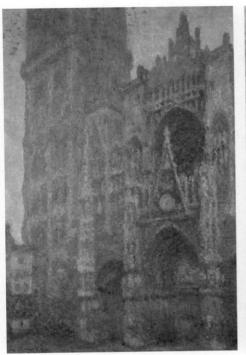

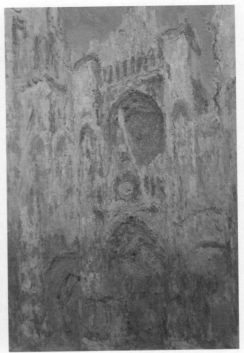

클로드 모네
루앙 대성당, 흐린 날
La Cathédrale de Rouen, Le Portail, temps gris
1892–1894년경
캔버스에 유채
90×73cm
루앙 미술관

클로드 모네
루앙 대성당, 일몰
La Cathédrale de Rouen, Effet de soleil, fin de journée
1892–1894년경
캔버스에 유채
100×65cm
파리, 마르모탕 미술관

그리는 '연작' 방식을 선호하게 된다. 한 번에 캔버스 10개 정도를 챙겨 야외로 나간 모네는 같은 곳에서 같은 대상을 시간대마다 그렸다. 시시 각각 변화하는 빛의 양과 방향을 관찰하며 즉흥적인 색채의 혼합을 담 아내려 애썼다. 30여 점이 넘는 〈루앙 대성당〉 연작에서 같은 색으로 표현된 성당은 하나도 없다. 이는 물체가 고유한 색을 띠고 있다는 생 각, 즉 우리가 일반적으로 떠올리는 관념적 색채에서 해방되어 그 순 간 눈에 보이는 그대로를 그리려는 노력이었다. 이렇게 모네의 화폭은 수시로 변하는 찰나의 색채, 고정된 하나의 색채가 아닌 다양한 색채의 혼합으로 채워졌다.

특히나 고정적이지 않고 끊임없이 변화하는 색채를 찾아내기 위해 모네가 선택한 소재는 바로 물이다. 수면에 비친 사물과 그 사물을 감싸 고 있는 색채는 미세하지만 끊임없이 움직이고 변한다. 그래서인지 모 네는 물을 너무나 사랑했다. 물 위에 떠 있는 배에서 죽고 싶다고 공공 연하게 말할 정도로 그는 물 위에서의 작업에 집착했다. 앞서 보았던 그 림처럼 선상 화실을 만들어 배 위에서 그림을 그리던 그는 1883년 파리 에서 멀리 떨어진 지베르니(Giverny)로 이주해 그곳에서 사망할 때까지 46년간 머물렀다. 1890년에는 지베르니의 큰 주택을 구입한 후 손수 정원을 꾸미기 시작했다. 모네의 정원에 물이 빠질 리 없다. 그는 정원 에 거대한 연못을 조성하고 그곳에 다리를 놓았는데, 이곳이 바로 모네 의 대표작으로 꼽히는 〈수련〉의 배경이다. 한편 이곳의 다리는 우키요 에(浮世繪)에 자주 등장하는 전통적인 일본풍의 구름다리였다. 우키요 에는 일본의 전통적인 목판화 양식으로, 서민의 생활이나 당시의 풍속

클로드 모네
수련 연못 위의 다리 Bridge over a pond of Water Lilies
1899년
캔버스에 유채
93×74cm
뉴욕, 메트로폴리탄 미술관

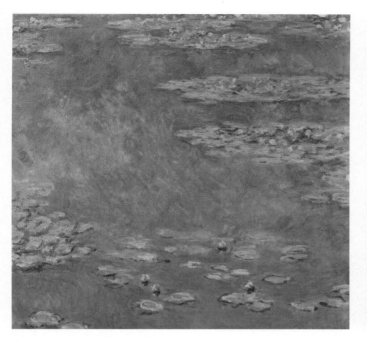

클로드 모네
수련 Water Lilies
1908년
캔버스에 유채
92×90cm
개인 소장

클로드 모네
수련 Water Lilies
1920년경
캔버스에 유채
200×427cm
런던 내셔널 갤러리

을 주로 그렸다. 원색으로 대상을 단순하게 표현한 이 평면적인 그림은 동시대 유럽 화가들의 열렬한 관심을 받게 된다. 19세기 초 일본과 네덜란드 간의 개항으로 유럽에 소개되었으며, 특히 1851년 런던에서 우키요에 전시회가 열리면서 급격히 주목받게 된 것이다. 새로운 시각적 표현에 목말라 있었던 당시 화가들에게 평면성을 극대화한 우키요에는 그야말로 영감의 원천이었다. 마네를 비롯해 모네, 드가, 고갱과 고흐 등에 이르기까지 많은 작가들이 우키요에를 수집하고 모사했을 뿐만 아니라 그들의 작품에도 이러한 양식을 적용하면서 일본 화풍에 열광했다. 이러한 분위기 속에서 모네는 자신의 정원에 일본풍의 다리를 만들었고, 그 위에서 연못의 수면에 비친 수련을 지속적으로 관찰하며 캔버스에 담아냈다.

이렇게 그의 말년의 〈수련〉 시리즈가 대거 탄생하게 되었다. 현재 남아 있는 〈수련〉 연작은 대략 150여 점 정도다. 실제로 모네가 제작한 〈수련〉의 작품 수는 250여 점이었으나 말년에 제작한 그림들을 완성도가 떨어진다는 이유로 그가 스스로 폐기해 버린 것이 많다. 노년에 백내장을 앓게 되면서 1923년에는 결국 수술까지 받아야 했지만, 그가 쇠퇴하는 시력을 붙들어 가며 집중한 대상이 바로 수련이 떠 있는 연못이었다. 〈수련〉 연작을 감상하다 보면 모네의 시력이 온전했을 당시 그렸던 것과 상태가 악화되었을 때 그렸던 것이 확연히 차이가 난다. 시력이 약화되면서 점차 그의 그림 속 수련 역시 형체가 사라져 갔고 색채만이 남게 되었다. 특히 1900년에서 1926년 사이에 제작한 작품 속의 수련은 윤곽선 없이 형태와 색채가 뒤섞인 모습이다. 색채의 혼합으

로 이루어진 말년의 수련 작품은 마침내 거의 추상화의 모습을 보이게 되었으며, 실제로 그 작품들은 20세기 추상회화의 전조로 해석된다.

● 인상주의에는 속하고 싶지 않았던,
　　최초의 근대적 화가

　　모네가 인상주의 그룹을 이끌며 야외의 빛과 색채를 포착하려 노력하고 있을 때 마네의 작업 스타일은 조금 얌전해졌다. 〈올랭피아〉를 끝으로 더 이상 누드화를 그리지 않았고, 그와 더불어 당시 프랑스 사회의 타락한 실상을 직접적인 표현으로 지적하지 않았다. 그렇다면 '인상주의의 아버지'답게 인상주의 양식의 작품 활동을 이어 나갔던 것일까? 실상은 그렇지 않다. 물론 그의 화풍이 과거의 어두운 색조에서 벗어나 점차 밝아지고, 그림의 소재 역시 인상주의자들이 선호한 야외의 풍경이나 도시인의 여가 활동 등으로 변화한 것은 사실이다. 그러나 그가 공식적으로 인상주의 그룹에 속했던 적은 한 번도 없다. 1874년, 모네를 주축으로 모인 젊은 작가들이 그들의 첫 번째 그룹전을 개최할 때 가장 먼저 그림을 출품해 주길 바랐던 작가가 바로 마네였다. 젊은 작가들의 정신적 지주를 자청했던 그였지만, 실제로 마네는 1886년까지 총 여덟 번이나 진행되었던 인상주의 전시회에 단 한 차례도 자신의 그림을 출품하지 않았다. 그는 인상주의 전시회가 아닌 보수적인 살롱전의 세계에서 자신의 근대적인 작품을 인정해 주기

를 원했기에 지속적으로 살롱전의 문을 두드리면서도 인상주의 전시회
는 외면했다. 끈질긴 시도 끝에 마네는 결국 살롱전에서 그랑프리를 받
게 되고, 1881년에는 프랑스 최고 권위의 훈장인 레지옹 도뇌르(Legion
d'Honneur)를 받는 영예를 누린다. 이렇듯 기성 화단의 인정을 받아 냈
지만, 이상화되어 있었던 전통적 회화의 허상을 벗기고 19세기 파리의
사회적 모순과 갈등을 작품 속에 담아내려는 마네의 시도는 계속되었
다. 물론 이전처럼 직접적인 방식을 사용하지는 않았다. 하지만 예술은
사회를 반영해야 한다는 것이 — 비록 그 사회가 타락하고 부패해 눈살
찌푸려지는 모습이라 할지라도 — 마네가 예술을 대하는 태도였다. 이
러한 점에서 그를 근대적 작가라 칭할 수 있는 것이다.

마네의 마지막 작품으로 알려진 〈폴리 베르제르의 술집〉을 보
자. 폴리 베르제르는 현재까지도 운영 중인 파리의 '카페 콩세르(cafe
concert)'로, 이는 19세기 당시 발레에서 서커스까지 다양한 볼거리를
제공했던 파리인들의 사교의 장이었다. 그러나 마네가 그 공간에서 주
목한 것은 한데 어울려 여가를 즐기는 파리인의 모습이 아니다. 그는
이 그림에서 바 안쪽에 서서 주문을 받고 있는 여성 바텐더를 정면에서
묘사하고 있다. 지루한 듯 살짝 멍하면서도 피곤해 보이는 표정의 이
여인에게 폴리 베르제르는 유흥의 공간이 아니라 철저히 노동의 공간
이다. 우리는 그녀의 뒤편에 설치된 거울을 통해 그녀 앞에 펼쳐진 모
습을 엿볼 수 있다. 그런데, 아무리 봐도 이상하다. 거울에 비친 반영은
실제의 모습이라 믿기 어렵다. 특히 오른편에 비친 그녀의 뒷모습은 그
녀 자신의 모습이 아니라 그녀 외에 또 다른 바텐더가 있는 것처럼 어

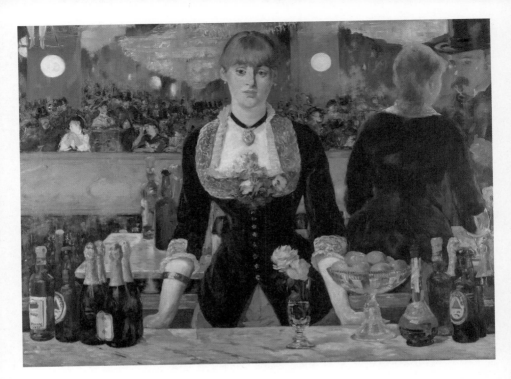

에두아르 마네
폴리 베르제르의 술집 A Bar at the Folies-Bergère
1881–1882년경
캔버스에 유채
96×130cm
런던, 코톨드 갤러리

색하게 표현되었다. 정면으로 우리를 바라보는 바텐더의 반영은 그녀의 바로 뒤에 있어야 한다. 다시 말해 거울 속에 비친 그녀의 반영은 그녀 자신이 가리고 서 있으므로 실제의 모습대로라면 우리는 그녀의 뒷모습을 볼 수 없어야 한다. 또한 멍해 보이는 앞모습과는 달리 그녀의 뒷모습은 그녀 앞에 서 있는 남성에게 몸을 살짝 기울여 적극적으로 대화를 나누고 있는 듯한 자세로, 모순적이다. 그뿐만 아니라 그녀에게 말을 걸고 있는 남성 역시 너무 크게 표현되었다. 마치 원근법을 전혀 알지 못하고 그린 것처럼 말이다. 이렇듯 거울에 비친 왜곡된 이미지에 대해서는 오랫동안 수많은 논란이 있어 왔지만, 이 모든 것에 마네의 의도가 숨어 있지 않을까? 이에 대해 초기 작품에서처럼 당시의 공식적인 취향과 전통 회화의 관습에 맞서 이차원의 평면성을 강조한 것으로 해석하기도 한다. 한편, 이는 당대 사회에서 은밀히 벌어졌던 도덕적 타락의 장면을 효과적으로 부각하기 위한 장치일 수도 있다. 당시 파리에서는 술집에서 바텐더와 고객 사이의 매춘이 성행했는데, 이에 대한 마네의 비판적 시선으로 볼 수 있는 것이다. 비록 〈올랭피아〉에서처럼 직접적이지는 않지만, 병세가 악화된 상태에서 마지막으로 그린 그림에서도 그는 도시인의 생활과 그에 대한 냉철한 시선을 거두지 않았다.

〈올랭피아〉를 지켜라,
"프랑스의 영광이자 기쁨입니다"

1883년, 마네가 숨을 거두자 인상주의자들은 그
룹으로서의 집단적 결속력을 점차 잃게 되었다. 비록 마네가 인상주의
구성원으로서 직접적으로 활동하지는 않았지만, 그의 작품에서 드러난
근대적 사고가 인상주의 작가들에게 지대한 영향을 끼쳤음은 분명한
사실이다. 현실의 광경을 외면한 채 신화 속 장면만을 재생산해 내는
당시의 아카데믹한 화풍 속에서 작품에 동시대의 모습을 담아냈으며,
삼차원의 입체를 캔버스에 재현하는 것이 주목적이었던 기존 회화의
방향에서 벗어났다. 그렇게 마네는 당시의 사회가 '고급 미술'이라 규정
한 고전적 회화의 기법에 맞서며 그를 지지하는 젊은 화가들을 결속시
켰다. 또한 그렇게 그 자신이 미술사의 전환점이 되었다. 모네 역시 마
네를 통해 예술적 뿌리를 형성했으며, 그와 더불어 인생 최고의 우정을
경험했다. 마네로부터 많은 도움을 받았던 모네는 다행히도 그에 대한
은혜를 생전에 갚을 수 있었다. 1890년, 〈올랭피아〉가 한 미국인 수집
가에게 판매되었다는 소식을 들은 모네가 이를 되찾아 오기 위한 운동
을 주도한 것이다. 그는 뜻을 함께한 작가들과 함께 기금을 마련해 결국
〈올랭피아〉를 다시 구입했고, 이를 프랑스 정부에 기증함으로써 마네의
최고 걸작을 지켜 냈다. 또한 이 그림이 무사히 루브르에 전시될 수 있
도록 ─ 스캔들 많았던 〈올랭피아〉의 전시를 거부한 곳이 있었다 ─ 당
시 교육부 장관이었던 팔리에르에게 직접 편지를 써 그를 설득했다. 모

네가 쓴 편지에서 나이를 초월한 두 예술가의 우정이 절절히 다가오는 듯하다.

"프랑스 미술에 관심을 가진 사람들 대부분이 에두아르 마네의 역할을 긍정적이고도 대단히 중요한 것으로 보고 있습니다. 그의 역할은 개인적인 차원에만 머무르지 않습니다. 그는 우리 예술계 전체에서 풍성한 발전을 이끈 사람입니다. …… 이런 이유로 우리는 장관께 〈올랭피아〉를 드립니다. 〈올랭피아〉는 화가 정신과 통찰력의 스승인 마네의 위대한 승리의 기록입니다."

_1890년 2월 7일, 모네가 팔리에르에게 쓴 편지 발췌

인상주의^{Impressionism}

인상주의^{Impressionism}

순간순간의 장면을 빠르게 포착해 내는 스냅사진은 대중에게 꾸준히 사랑받고 있다. 인상주의 화가들은 스냅사진의 '우연성'을 그림에 그대로 대입했다. 1839년, 사진술이 발명되자 당시의 화가들은 대부분 회화가 쇠퇴할 것이라고 예상했다. 하지만 인상주의 화가들은 오히려 사진의 특수성을 그림으로 가져와 새로운 예술 양식의 발전을 이루어 냈다. 인상주의 화가였던 르누아르의 〈물랭 드 라 갈레트〉를 보면 그림의 중심이 한쪽 구석으로 치우쳐 있고, 마치 즉흥적으로 촬영한 스냅사진처럼 가장자리의 인물들이 화폭 바깥으로 잘려 나간 모습이다.

　　인상주의는 19세기 프랑스에서 발생한 회화 양식의 흐름으로, 빛의 변화에 즉각적으로 반응하는 색채를 해석해 순간의 인상을 화폭에 담아냈던 경향을 가리킨다. 인상주의는 기존 회화에서는 시도한 적 없는 새로운 방식의 '보는 법'과 '그리는 법'을 탄생시켰다. 또한 전통적 회화의 기초적 방법론, 즉 원근법과 명암법, 안정적 구도 등을 모두 해체하며 근대 미술의 시작을 알렸다. 인상주의를 대표하는 화가로 앞서 살펴본 에두아르 마네와 클로드 모네가 있으며, 이들 외에도 에드가 드가, 피에르 오귀스트 르누아르, 카미유 피사로(Camille Pissarro, 1830-1903) 등을 꼽을 수 있다. 이들은 기존의 아카데믹한 화풍을 거부했다. 전통을 따르는 화가들이 사실적 묘사와 재현적 색채로 그림을 그리고 있을 때, 인상주의 화가들은 각자의 눈에 담긴 색채와 대상에 대한 즉각적 '인상'을 강조하며 재현적 색채 대신 빛에 따라 변화하는 순간의 색채를 화폭에 담아냈

다. 또한 1850년대에 파리를 중심으로 유행한 일본의 목판화 우키요에에 영향을 받아 평면적인 화면과 밝은 색조 등의 특징을 보이기도 했다. 하지만 이렇게 작업한 그들의 작품은 보수적이었던 당시 미술계의 기준에서는 높이 평가받지 못했다. 모네를 중심으로 개최한 인상주의 그룹전 역시 관람객과 비평가에게 혹평을 받았지만 그 자체로 화제가 되었고, 이후 마침내 화단의 인정을 받게 된다.

사실 인상주의 작가들은 각자 개별적인 방식으로, 때로는 서로 아주 다른 양식으로 작업했다. 모네는 '구성원 대부분이 인상주의자가 아닌 어떤 한 그룹에 붙은 이름이 내게서 기인했다는 사실에 낙담한다'라고 언급하기도 했다. 인상주의 작가들 사이에 합의된 이론이 있었던 것은 분명 아니다. 그러나 대상의 인상을 포착해 순간의 본질을 파악하려 한 점에서 그들은 공통적이다. 또한 작업실에서 벗어나 자연의 빛이 있는 야외에서 작업하며 — 드가는 예외적으로 실내 작업을 선호했지만 — 19세기 프랑스의 풍경과 도시인의 삶을 주로 화폭에 담아냈다. 주변의 비판과 조롱에도 그들만의 관점을 지키며 작품에 몰두한 인상주의 화가들은 그렇게 후대에 이름을 남겼다.

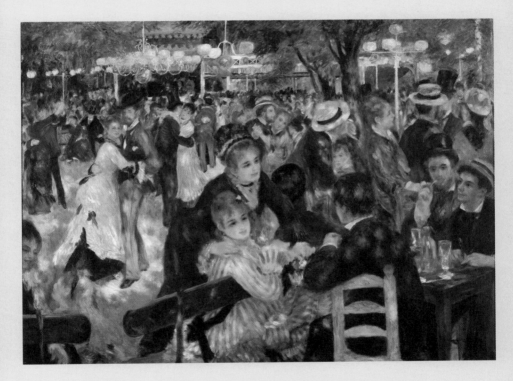

피에르 오귀스트 르누아르
물랭 드 라 갈레트 Le Moulin de la Galette
1876년
캔버스에 유채
131×175cm
파리, 오르세 미술관

에두아르 마네	연도	클로드 모네
프랑스 파리에서 출생	1832	
	1840	프랑스 파리에서 출생
	1844	르아브르로 이주
견습 선원으로 항해 시작, 해양학교 입학시험 낙방 후 화가로 전향	1848	
루브르 박물관에 모사화가로 등록, 토마 쿠튀르의 문하생 생활 시작	1850	
네덜란드, 이탈리아 등지 여행	1852-1853	
	1856	외젠 부댕 밑에서 수학
살롱전에 〈오귀스트 마네 부부의 초상〉, 〈스페인 가수〉 출품	1861	
〈튈르리 공원의 음악회〉	1862	샤를 글레르의 화실에서 오귀스트 르누아르, 장 프레데리크 바지유 등과 조우
낙선전에 전시한 〈풀밭 위의 점심〉으로 문제적 작가로 대두, 쉬잔 렌호프와 결혼	1863	
살롱전에 〈올랭피아〉(1863) 출품	1865	
〈피리 부는 소년〉	1866	마네의 〈풀밭 위의 점심〉 오마주, 〈카미유〉로 살롱전 입선
〈막시밀리안의 처형〉	1867	카미유와 연인으로 발전, 큰아들 장 출생
	1870	카미유와 결혼, 보불전쟁 발발로 런던으로 피난
	1872	〈인상, 해돋이〉
	1873	예술가 협회 결성
〈배 위에서 그림 그리는 모네〉	1874	인상주의 첫 번째 그룹전
	1876-1878	첫 번째 연작 〈생라자르 기차역〉
	1879	아내 카미유 사망
레지옹 도뇌르 훈장 수여	1881	
〈폴리 베르제르의 술집〉(1881-1882?) 공개	1882	
사망	1883	지베르니로 이주
	1886	인상주의가 화단으로부터 인정받기 시작
	1890	미국인 수집가로부터 〈올랭피아〉를 되찾아 온 후 프랑스 정부에 기증
	1892	알리스와 재혼
	1893	〈루앙 대성당〉 연작
	1894	
	1899-1920	〈수련〉 연작
	1926	사망

Leonardo da Vinci
Michelangelo Buonarroti

Rembrandt van Rijn
Johannes Vermeer

Diego Velazquez
Francisco Goya

Edouard Manet
Claude Monet

Paul Gauguin
Vincent Van Gogh

Auguste Rodin
Camille Claudel

Henri Matisse
Pablo Picasso

Salvador Dali
René Magritte

고갱과 고흐는 시각적 즉흥성을
화면 속에 담아내려 한 인상주의 예술가와는 다르게,
단단히 고정될 수 있는 근본적인 것을 찾아내고자 했다.
그것은 바로 색채였다.
예술가의 감정을 담아내는 색채,
그들만의 고유한 주관적 색채를 찾아가려는 여정이었다.

불꽃 튀는
천재들의 만남

/

폴 고갱

/

빈센트 반 고흐

세상에서 제일 유명한 화가와 세상에서 제일 억울한 화가, 이들은 과연 누구일까? 빈센트 반 고흐와 폴 고갱이 바로 그 주인공이다. 두 작가는 여러 측면에서 대중에게 잘못 알려져 있다. 사람들이 기억하는 반 고흐는 어떠한가. 예술에 대한 열정과 천재적인 재능을 가지고 있었지만 세상과 소통하는 일에 무심해 제대로 평가받지 못한 예술가, 철저하게 예술만을 위해 살았던 작가일 것이다. 그렇다면 고갱은? 고흐가 자신의 귀를 자르게 만든 장본인이자 그에게서 예술적 영향을 받은 작가로 알려져 있다. 그리하여 고갱은 늘 고흐와 함께 다루어진다. 하지만 이러한 평가는 고갱에게는 너무도 억울한 일이다. 고흐의 삶 역시 많은 부분 잘못 알려졌지만 고갱이야말로 고흐로 인해 큰 손해를 본 작가다.

사실 고흐는 세상사에 그렇게 초연한 인물은 아니었다. 누구보다도 작품이 팔리기를 원했고 화가로서 성공하고 싶어 했다. 그러나 생전에는 성공의 기쁨을 맛보지 못했고, 사후 11년째 되던 1901년에 파리에서 대대적인 회고전이 열린 이후로 마침내 작품이 '잘 팔리는' 유명한 작가가 되었다. 또한 그의 작품이 좋은 평가를 받을수록 작가의 비극적인 삶이 더욱 부각되면서 어느새 고난 속에서도 꽃을 피워 낸 광기 어린 천재 작가의 전형이 되어 있었다. 물론 그의 삶이 극적이었던 것은 사실이다. 하지만 그에게 열광한 사람들이 벌인 '고흐 신화화' 작업으로 그의 어린 시절과 인간 고흐의 평범했던 모습들이 사실과 다르게 각색되기 시작했다. 대중은 고흐가 보여 준 감각적인 색채에도 매료되었지만 그의 불행한 삶에 더욱 관심을 갖는 듯했다. 그렇게 고흐는 고통스러운 삶 속에서도 그림을 포기하지 않은 불운의 천재로 우리 곁에 남아 있다. 이러한 고흐가 흠모한 작가가 바로 고갱이다. 파리 미술계에 이미 이름난 작가였던 고갱은 고흐가 세 번에 걸쳐 설득한 끝에 그와 함께 지내며 작업하게 된다. 요란하게 알려진 이들의 동거 기간은 고작 2개월 정도였으나 고흐가 사망한 후 그의 인기가 급상승하면서 그들의 일화는 좀 더 자극적으로 부풀려졌다. 그리고 고갱은 자신을 바라보는 세간의 시선에서 고흐의 흔적을 지워 내려 애써야 했다. 고갱의 억울한 면부터 해소해 보자.

타고난 유랑자,
폴 고갱 Paul Gauguin, 1848-1903

 고흐의 짝꿍처럼 여겨지는 고갱은 소설 속 주인공의 모습으로 우리를 찾아오기도 했다. 영국의 소설가 윌리엄 서머셋 몸(William Somerset Maugham, 1874-1965)이 쓴 《달과 6펜스》의 주인공, 예술을 위해 가족을 버린 비정하고 이기적인 화가 찰스 스트릭랜드가 바로 고갱을 모티프로 탄생한 인물이다. 이번에는 소설의 인기로 인해 그는 이기적인 삶을 고수하는 자유로운 예술가의 전형으로 낙인찍혔다. 실제로 그의 삶은 여러모로 비범했다.

 고갱은 어디에도 정착하지 않는 유랑자 같은 삶을 살았다. 1848년 파리에서 급진적 성향의 저널리스트였던 프랑스인 아버지와 페루 혈통의 어머니 사이에서 태어난 그는 아버지의 정치적 망명으로 페루로 이주하게 된다. 이동하는 과정에서 아버지가 사망했고, 고갱은 외가인 페루의 리마(Lima)에서 어린 시절을 보낸 후 7살에 다시 프랑스로 돌아온다. 리마에서 잉카 문명을 경험한 그는 자신이 페루 혈통인 것을 자랑스럽게 여겼으며, 이 시기의 경험은 그의 마음속에 원시 문명에 대한 동경으로 깊게 자리하게 된다. 고갱이 평생 동안 찾아 헤맨 이상향은 근원적이고 순수한 원시 세계였다.

 프랑스로 돌아온 후에서야 비로소 프랑스어 교육을 받으며 자란 그는 유랑이 체질인 자신에게 딱 맞는 직업을 발견하는데, 그것은 바로 선원이었다. 17살에 견습 선원으로 시작해 이듬해 정식 항해사가 되어

세계 각지를 항해하며 이국적 문화를 접할 수 있었다. 자유롭게 망망대해를 떠다니던 그가 돌연 안정적인 파리지앵의 삶을 살기 시작한 것은 23살부터였다. 1871년 파리의 증권거래소 베르탱 상회에 입사한 것이다. 1873년에는 덴마크 출신의 메테 소피 가트(Mette Sophie Gad)와 결혼해 자녀를 다섯이나 낳는 등 유랑자로서의 삶은 모두 잊은 듯 보였다. 그러나 이렇듯 안정적인 중산층의 생활은 그가 자신이 예술가임을 자각하는 순간 끝났다. 고갱은 35살에 전업 작가가 될 것을 선언했고, 자신의 예술적 열정을 발견한 후에는 그 뜻을 굽히지 않고 가족을 외면했다. 증권거래소에서 일하며 경제적 안정을 이룬 그는 비교적 저렴했던 당시 젊은 작가들의 그림을 취미로 수집했는데, 그중 대부분이 인상주의 작가들의 작품이었다. 그렇게 수집가로서 미술에 관심을 가지기 시작하면서 결국에는 직접 그림을 그리게 된 것이다.

그가 본격적으로 그림을 그리게 된 것은 1875년 무렵이다. 동료이자 화가였던 클로드 에밀 슈페네케르(Claude Emile Schuffenecker, 1851-1934)와 함께 일요화가로서 루브르 박물관에 다니며 대가들의 걸작을 모방하기도 하고, 아카데미 콜라로시(Académie Colarossi)에 다니며 그림을 배우게 된다. 1876년에는 처음으로 살롱전에 작품을 출품했는데, 이때 그의 작품에 대해 호평한 카미유 피사로와 인연을 맺게 되면서 인상주의 화풍의 영향을 받고 인상주의전에도 참가하게 된다. 이렇게 증권거래소에 다니는 일상적 삶과 아마추어 화가로서의 삶을 균형 있게 살아가던 고갱은 1883년에 일을 그만두면서 전업 작가의 길을 걷는다. 사실 이것은 예술에 대한 열망에서 비롯된 결심이라기보다 그만둘 수밖

에 없는 현실적 상황 때문이었다고 보는 것이 맞다. 실제로 1882년에 파리의 주식시장이 붕괴되면서 주식중개인들이 한순간에 일자리를 잃었다. 어찌 됐든 일을 그만둔 고갱은 생활비를 아끼기 위해 가족과 함께 루앙으로 이주했다가 다시 코펜하겐의 처가로 옮겨 간다. 코펜하겐에서 작가로서 다시 안정적인 삶을 살 수 있기를 꿈꿨지만 여의치 않자 그는 둘째 아들 클로비스만 데리고 파리로 돌아와 그림에 전념한다. 이 대목에서 '가족을 버린 비정한 예술가'로 낙인찍히는 것인데, 실제로는 화가로서 명성을 얻고 그림을 팔아 가족을 부양하고자 하는 마음도 있었다. 아내 메테에게도 지속적으로 편지를 보내 자신의 소식을 전했다.

●　　　Les
　　　Miserables

그러나 다시 시작한 파리 생활은 녹록치 않았다. 경제적 궁핍은 물론이고 화가로서 인정받기도 힘들었다. 파리에서의 삶에 염증을 느낀 그는 1886년에 브르타뉴 지방의 퐁타방으로 이주한다. 퐁타방을 선택한 것은 ─ 물론 생활비가 저렴하다는 이유가 컸겠지만 ─ 소설가 귀스타브 플로베르(Gustave Flaubert, 1821-1880)의《브르타뉴의 여행 Voyage en Bretagne》을 읽고 퐁타방에 대한 동경을 품게 되었기 때문이다. 시골의 작은 마을인 퐁타방은 프랑스의 전통을 잘 보존하고 있었다. 고갱의 눈에 비친 그곳은 문명의 손길이 닿지 않은 순

수의 세계에 가까웠다. 그리고 이 시기의 작품들에서 비로소 고갱 특유의 예술적 특징들이 나타나기 시작한다.

퐁타방에서 지내며 고갱은 시각에 포착된 장면의 즉각적인 인상을 담아내려 한 인상주의와 결별한다. 그는 인상주의가 주목한 도시의 삶에서 벗어나 시골, 미개지의 순박하고 원시적인 이미지에 사로잡혔고, 자신만의 색채로 원시적 삶의 모습을 그려 내고자 했다. 퐁타방에는 고갱 말고도 폴 세뤼지에, 샤를 라발, 루이 앙크탱, 에밀 베르나르 등의 화가가 모여 지냈는데, 고갱이 이 젊은 작가들을 주도하게 되면서 이들은 후에 '퐁타방파'라고 불리기도 했다. 이렇게 고갱은 점차 예술가로서 자신감을 키워 갔지만 여전히 근근이 생활할 수밖에 없었는데, 그런 그에게 '예술가 공동체'를 만들어 함께 작업해 보자고 지속적으로 제안한 작가가 바로 빈센트 반 고흐다. 파리의 구필 화랑에서 일하는 잘나가는 미술상인 동생 테오 덕분에 고흐는 여러 화가들을 소개받을 수 있었다. 그렇게 알게 된 베르나르와 라발, 고갱에게 몇 차례 편지를 보내며 친분을 쌓았던 것이다. 당시 서로의 그림을 주고받는다는 일본 화가들의 풍속에 깊은 인상을 받았던 고흐는 그들에게 서로의 초상화를 그려서 보내 줄 것을 제안했고, 네 작가는 서로를 그리는 대신 각자 자신의 초상화를 그려 고흐에게 보냈다. 그중 고갱이 고흐에게 보낸 〈고흐를 위한 자화상(레 미제라블)〉을 보자. 고갱은 그 자신을 빅토르 위고(Victor Hugo, 1802-1885)의 소설 《레 미제라블》에 등장하는 장 발장(Jean Valjean)처럼 묘사했다. 그림 하단에는 자신의 서명과 함께 '레 미제라블. 나의 친구 빈센트에게.'라고 적었다. 아직 화가로서 인정받지 못했

폴 고갱
고흐를 위한 자화상(레 미제라블) Self-Portrait with Émile Bernard portrait in the background, for Vincent(Les misérables)
1888년
캔버스에 유채
45×55cm
암스테르담, 반 고흐 미술관

던 고갱이 스스로를, 그리고 자화상 뒤쪽에 함께 그려 넣은 친구 베르나르와 고흐까지도 함께 '불행한 사람들'로 빗댄 것으로 보인다.

오래전부터 화가들의 공동체를 꿈꿔 온 고흐는 고갱에게 여러 차례 편지를 보내 공동 생활을 제안했다. 파리를 떠나 프랑스 남부의 아를에 정착한 고흐는 조용한 마을에서 다른 화가들과 교류하며 함께 작업해 보고 싶었던 것이다. 사실 이러한 고흐의 제안은 테오의 경제적 지원이 있었기에 가능한 일이었다. 고흐와 고갱의 공동 생활에 필요한 경비를 테오가 부담하는 대신 그들 작품 중 일부의 소유권을 테오에게 주기로 한 것인데, 고갱은 처음에는 이 제안을 마뜩지 않아 했지만 집세를 낼 수 없을 정도로 어려워지자 어쩔 수 없이 아를행을 택하게 된다. 1888년 10월 23일에 시작된 이들의 공동 생활은 정확히 두 달 만인 그해 12월 23일, 고흐가 자신의 귀를 자르는 그 유명한 사건으로 끝이 난다. 이들의 공동 생활이 처음부터 나빴던 것은 아니다. 초반에는 아를의 여러 곳을 다니며 함께 그림으로 담아내고 많은 대화를 나누면서 원만하게 지냈다. 그러나 사실 고갱은 처음부터 이곳의 생활이 그다지 탐탁지 않았던 반면 고흐에게는 너무도 절실한 꿈이었기에 점차 고갱에 대한 병적인 집착으로 이어진다. 게다가 그들은 함께하기에는 서로 너무 달랐고 예술적으로도 각자의 길을 떠난 상태였다. 이미 가정을 이루어 안정적인 삶을 누려 본 고갱은 도시인답게 냉철하면서도 다소 거친 성격이었던 것과 달리 시골을 전전하며 자란 고흐는 내성적이었지만 한편으론 격정적인 기질도 있었다. 각각 가톨릭과 개신교로 종교마저 달랐으며, 천천히 오랫동안 작업하는 방식을 선호한 고갱과 대조적으

로 고흐는 하루에 작품 한 점을 완성할 정도로 빠른 속도로 작업했다. 모든 것에서 서로 너무도 정반대의 상대였다.

고갱이 그린 〈해바라기를 그리는 반 고흐〉에 대해서도 이야기가 분분하다. 그들이 싸운 원인이 바로 이 작품이라는 설이 있는데, 초점 없이 흐리멍덩한 눈빛으로 표현된 자신의 모습을 본 고흐가 매우 분노했다는 것이다. 고흐의 분신이기도 한 해바라기 역시 시들어 생기를 잃은 모습이고, 손에 들린 붓은 너무나 가늘어 그림 한 점도 제대로 완성할 수 없어 보인다. 고흐의 독단적인 성격에 질린 고갱이 그림으로 복수한 것이라는 설도 제기되는데, 어찌 됐든 이것이 당시 고갱이 바라본 고흐의 모습이다. 고갱은 이 그림을 통해 고흐에 대한 자신의 감정을 드러냈다. 고흐의 천재적 재능에 대한 질투심과 동시에 그러한 재능과 열정을 스스로 통제하지 못하는 고흐에게 연민도 분명 느꼈을 것이다.

두 사람이 헤어지기 며칠 전 고흐가 그린 것으로 알려진 그림 두 점을 보자. 마호가니로 만든 듯 보이는 고갱의 의자는 팔걸이가 있는 세련된 모습이다. 전체적으로 화려하지만 어두운 색감이며, 의자에는 책과 양초가 올려져 있다. 이는 고흐가 바라본 도시인 고갱의 이미지였을 것이다. 특히 의자 위에 놓인 책은 체계적으로 미술 교육을 받은 그에 대한 동경의 표현으로 볼 수도 있겠다. 그에 비해 고흐의 의자는 어떠한가? 소박한 그의 의자는 아무런 장식이 없는 단순한 형태다. 의자위에는 담뱃대 하나가 달랑 놓여 있을 뿐이다. 마치 시골 농부의 의자처럼 보이지만 그러나 결코 초라해 보이지는 않는다. 고흐가 생각한 진정한 예술가는 농촌의 생활과 그곳 사람들의 삶 자체를 담아내는 밀레

폴 고갱
해바라기를 그리는 반 고흐 Van Gogh Painting Sunflowers
1888년
캔버스에 유채
73×91cm
암스테르담, 반 고흐 미술관

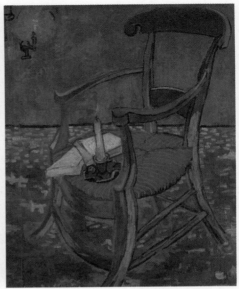

빈센트 반 고흐
담뱃대가 놓인 빈센트의 의자 Vincent's Chair with Pipe
1888년
캔버스에 유채
93×73.5cm
런던 내셔널 갤러리

빈센트 반 고흐
책과 양초가 놓인 고갱의 의자
Gauguin's Chair with Books and Candle
1888년
캔버스에 유채
90.5×72.5cm
암스테르담, 반 고흐 미술관

(Jean-François Millet, 1814-1875)와 같은 모습이었다. 주인 없이 비어 있는 두 의자는 더 이상 함께하기 어려운 당시 그들의 모습을 암시하며, 고흐가 스스로 인식한 고갱과 자신의 차이를 보여 준다.

고흐와의 동거가 비극적으로 끝난 후 도피하듯 파리로 떠난 고갱은 다시 퐁타방으로 돌아가 자신의 역작 중 하나인 〈황색 그리스도〉를 완성한다. 고갱이 타히티로 떠나기 전 그린 것 중 최고라고 평가받는 작품으로, 강렬한 노란색으로 칠한 예수의 모습이 시선을 사로잡는다. 십자가에 매달린 그의 깡마른 몸과 표정이 너무도 단순하게 표현되어 샛노란 색채가 더욱 강조된다. 이 작품에서는 인상주의 화풍에서 벗어난 고갱의 양식적 변화가 잘 드러나는데, 작가의 주관이 담긴 강렬한 색채와 그것을 더욱 부각해 주는 평면화된 화면이 바로 그것이다. 그는 원근법과 명암 표현을 의도적으로 생략했고, 각 채색면의 둘레를 윤곽선으로 감쌌다. 평면의 채색면과 굵은 윤곽선이 두드러지는 이 기법은 클루아조니즘(Cloisonnism)이라 불리며, 인상주의에서 비롯된 형태의 해체에 대한 반발로 해석하기도 한다.

작품 속 십자가는 퐁타방 근처의 트레말로 성당(Chapelle de Trémalo)에 걸려 있는 나무 조각상을 참고해 그린 것이다. 실제로도 십자가에 매달린 예수가 가느다란 나무 조각상으로 단순하게 표현되어 있다. 또한 그림 속 풍경의 배경은 퐁타방의 생트 마르게리트(Sainte-Marguerite) 언덕이며, 십자가 아래에서 기도하고 있는 여인들은 브르타뉴 지방의 전통 의상을 입고 있다. 즉 그의 그림 속에는 현실과 환상의 세계가 섞여 있는 것이다. 이렇듯 공간과 색채는 의도적으로 단순화

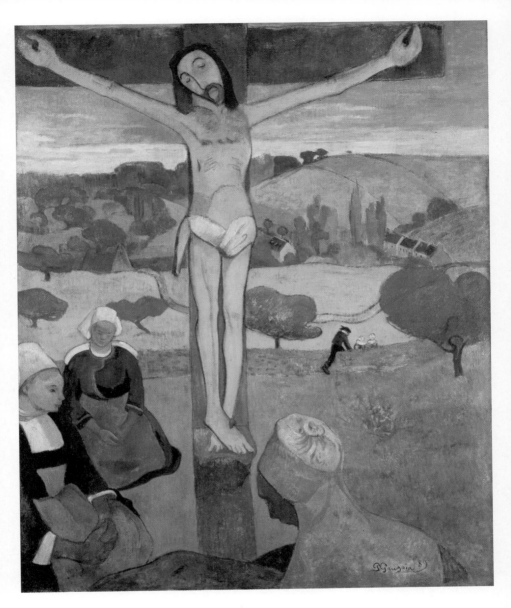

폴 고갱
황색 그리스도 The Yellow Christ
1889년
캔버스에 유채
92×73cm
버펄로, 올브라이트 녹스 미술관

한 반면 한편으로는 사실적 요소를 작품에 함께 담았는데, 이것이 바로 주관과 객관의 조화를 추구한 고갱의 '종합주의'다. 이러한 종합주의는 이후 야수주의와 추상에 이르는 현대 회화에 영향을 주었다. 이상적으로 표현되지 않은 예수의 모습도 흥미롭다. 〈황색 그리스도〉에서 예수는 더 이상 모든 것을 초월한 듯한 숭고한 표정이 아니다. 또한 전경에는 예수의 죽음을 애도하는 여인들이 등장하지만 뒤쪽 배경에는 이러한 종교적 사건 혹은 환상 세계와 무관하게 농사일에 전념하는 이도 보인다. 아를을 떠나 다시 찾은 퐁타방에서 마침내 고갱은 자신만의 길을 발견해 냈다.

●　　　　　원시 세계를
　　　　　　꿈꾸다

　　　　　　　원시 세계를 꿈꾸던 고갱은 1891년 남태평양의 타히티로 떠난다. 19세기 말, 경쟁적으로 식민지를 개척해 나간 프랑스가 만국박람회를 통해 그들의 식민지 타히티를 낙원으로 포장해 소개했고, 그곳에 정착할 사람들을 모으면서 고갱에게도 무상 체류의 기회가 주어진 것이었다. 그러나 문명의 때가 묻지 않은 순수의 삶을 그리며 도착한 타히티는 그가 상상한 모습과 많이 달랐다. 프랑스의 식민지가 되어 버린 타히티에는 이미 유럽의 문명이 유입되어 원시의 낙원과는 거리가 멀었다. 이에 낙담한 고갱은 타히티의 수도에서 멀리 떨어진

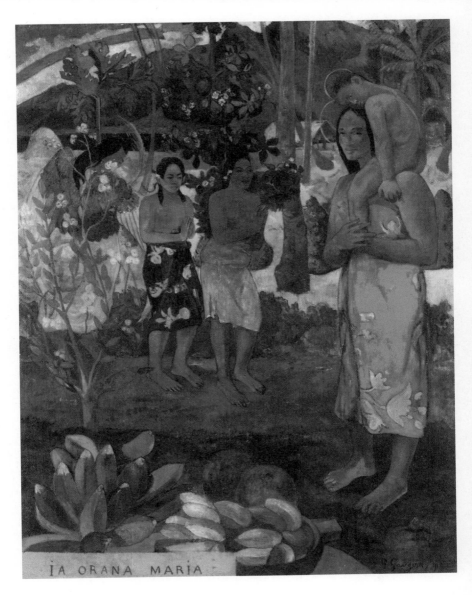

IA ORANA MARIA

폴 고갱
이아 오라나 마리아(아베 마리아) Ia Orana Maria(Hail Mary)
1891년
캔버스에 유채
113.7×87.6cm
뉴욕, 메트로폴리탄 미술관

곳에 정착해 예술적 돌파구를 찾기 위해 몰두한다. 특히 원주민의 삶에 주목했으며, 13살의 원주민 소녀 테후라와 동거를 시작하면서 그녀를 모델로 많은 작품을 남겼다. 당시 그의 나이가 43살이었기에 대중이 그를 곱지 않은 시선으로 바라보는 또 하나의 대목이기도 하다.

〈이아 오라나 마리아(아베 마리아)〉는 첫 번째 타히티 시절(1891-1893)의 대표작이다. 이아 오라나 마리아는 타히티어로 '나는 마리아를 숭배합니다'라는 뜻으로, 수태고지의 순간에 천사 가브리엘이 성모 마리아에게 전한 인사말인 '아베 마리아'를 의미한다. 그런데 그림 속 인물은 모두 피부색이 까무잡잡하고 타히티의 전통 복식 차림이다. 서구 회화의 전통적 주제를 남태평양 버전으로 옮겨 인물과 배경을 재구성한 것이다. 이 그림에서 고갱은 지평선을 높여 하늘이 보이지 않게 한 대신 울창한 식물과 열대과일 등 타히티의 풍경으로 배경을 채웠다. 일반적으로 종교화에서는 성스러운 배경을 표현하기 위해 지평선을 낮추고 하늘을 많이 보여 준다. 그러나 이 그림에서는 의도적으로 하늘을 제외해 그림의 배경이 세속의 공간임을 암시한 것이다. 그림 오른쪽에 서 있는 여인과 목말을 탄 아이의 머리 위에 후광이 표시되어 있어 이들이 성모 마리아와 아기 예수인 것이 드러나고, 왼쪽의 수풀 뒤쪽에는 종교화에서 흔히 볼 수 있는 날개 달린 천사의 모습이 보인다. 그 옆으로 전통 의상을 입고 두 손을 모으고 있는 두 여인도 전통적인 종교화의 방식으로 해석하자면 천사들인 것으로 볼 수 있다. 여기서도 현실의 풍경과 초자연적 현상을 조합하는 그의 기법이 드러난다. 또한 성모자를 보좌하는 천사의 모습이 서구 중심적인 종교화의 도상에서 벗어나

두 손을 모으는 이국적 종교의 기도 방식을 따르고 있는 데서 그가 바랐던 이상향이 바로 이곳, 타히티에 있음을 알 수 있다. 고갱은 이 작품이 라파엘로의 〈성모자상〉보다 아름답다고 자신했다. 스스로 이 작품을 타히티에서 그린 그림 중에서 가장 완성도가 높다고 평가했으며, 2년간의 타히티 생활을 접고 파리로 돌아갈 때 이 작품에 대한 파리인들의 열렬한 환호를 기대했다. 그러나 전시회를 열어 타히티에서 그린 그림들을 선보였을 때 파리인의 분노를 가장 크게 산 작품이 바로 〈이아 오라나 마리아〉였다. 당시 서구에서는 타히티를 비롯한 식민지와 그곳에 사는 원주민을 문명적으로 우월한 유럽인에게 구제받아야 하는 미천한 대상으로 인식했다. 그런 그들이 숭배하는 성모 마리아와 아기 예수를 그들이 미개하다고 여기는 식민지 원주민의 모습으로 표현했으니 이 그림에 쏟아진 비난을 짐작할 만하다. 그들에게 이 그림은 신성모독이었다. 고갱은 이 작품을 뤽상부르 박물관에 기증하려 했지만 이마저도 거절당했다.

희망을 품고 돌아온 파리에서 그는 완전히 버림받았다. 전시회가 실패로 끝나고 경매에서도 그림을 한 점조차 팔지 못하자 고갱은 1895년에 타히티로 돌아간다. 그러나 다시 찾은 타히티에서 그는 첫 번째 타히티 시절과는 비교할 수 없을 정도로 비참해졌다. 경제적으로 빈곤했으며 문란하게 생활한 탓에 매독에 시달렸다. 특히 1897년에 그의 딸 알린이 13살의 나이에 폐렴으로 사망했다는 소식을 들은 후부터 그는 극도의 무력감과 우울증에 빠지게 되었다. 결국 고갱은 그의 또 다른 역작인 〈우리는 어디서 왔는가? 우리는 누구인가? 우리는 어디로 갈 것

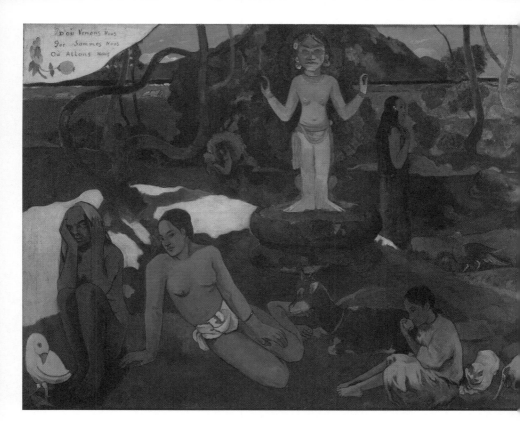

폴 고갱
우리는 어디서 왔는가? 우리는 누구인가? 우리는 어디로 갈 것인가?
Where do we come from? Who are we? Where are we going?
1897년
캔버스에 유채
139×375cm
보스턴 미술관

인가?〉를 남긴 채 자살을 기도한다. 마치 유서처럼 못다 한 이야기를 그림 속에 남기기로 작정한 그는 1년 가까운 시간에 걸쳐 이 작품을 완성한 후 산에 올라 음독자살을 시도했으나 결국에는 실패했다.

마치 벽화처럼 가로로 기다란 대형 화폭에는 삶의 모든 기간에 걸쳐 나타나는 인간의 모습을 담아냈다. 오른쪽에서 왼쪽으로 이어지는 인생의 흐름에는 삶을 바라보는 고갱의 시선이 담겨 있다. 누워 있는 갓난아이부터 노인의 모습까지 생명의 탄생과 죽음을 한 화면에 담은 이 작품에서 가장 눈길을 끄는 인물은 그림 한가운데에 서서 사과를 따고 있는 젊은이다. 서구 문화권에서 사과는 선악과, 즉 피할 수 없는 치명적 유혹과 원죄의 근원을 상징한다. 인간이 달콤한 선악과의 유혹을 떨쳐 내지 못하고 한입 베어 무는 순간 씻을 수 없는 죄를 얻게 된다는 이야기. 그리고 언젠가 죽게 될 운명이라는 것은 허망한 기분이 들게 한다. 이는 아마도 당시 고갱이 느꼈던 인생무상의 표현이 아닐까. 제목에서도 드러나듯 이 작품은 상당히 철학적이며, 특히 삶의 순환이라는 동양적 세계관을 담고 있다. 자살을 기도할 수밖에 없는 처지에 놓인 그가 생각한 인생의 모습은 바로 이런 것이었다. 다행히 목숨을 건진 그는 1903년 매독과 영양실조로 인한 심장마비로 숨을 거둘 때까지 타히티 원주민의 삶을 매개로 이국적 원시주의를 시각화해 갔다. 그토록 찾아 헤맸던 순수의 세계를 타히티에서 발견했던 것일까. 그가 상상한 낙원의 모습은 아니었을지라도 그는 그곳에서 건강하고 밝은 색채를 탐구하며 타히티의 여인들을 통해 근원을 담아내고자 노력했다.

- 최후의 승자,
빈센트 반 고흐 ^{Vincent van Gogh, 1853-1890}

빈센트 반 고흐, 그는 예술을 위해 불꽃 같은 삶을 보내고 떠난 천재 작가로 우리 곁에 남아 있다. 늦은 나이에 전업 작가의 길을 걷기 시작해 10년가량의 짧은 기간 동안 작품을 1000여 점이나 남겼을 정도로 그야말로 광적인 열정으로 그림을 그렸다. 다른 예술가들에 비해 작업량은 왕성했지만 자신이 원하는 대로 살지 못했고 원하는 것을 가져 보지도 못했다. 말하자면, 실패의 아이콘인 것이다. 1853년, 네덜란드 남부 쥔데르트(Zundert)에서 개신교 목사의 첫 아들로 태어난 그는 실은 부부의 둘째 아들이었다. 그의 어머니가 아들 '빈센트'를 사산하고 일 년 뒤, 죽은 형의 사망 날짜와 하루 차이로 태어난 아들이 바로 고흐다. 죽은 형의 이름을 물려받은 그는 어린 시절 단 한 번도 행복한 생일을 맞아 본 적 없었다. 늘 형의 죽음을 애도하는 어머니를 바라보며 생일을 맞이해야 했으며, 자신의 탄생이 어머니에게 행복이 아니라는 생각에 어머니에게 인정받는 아들이 되고자 더욱 노력해야 했다. 하지만 그 노력은 번번이 실패로 돌아갔고, 어머니와의 갈등은 점점 더 깊어졌다. 그가 생전에 보여 주었던 남에게 인정받으려는 욕구와 그것이 실패했을 때의 깊은 상실감, 아니 그것을 넘어선 절망감은 아마 이때부터 시작된 것이 아닐까.

반 고흐 가문은 전통적으로 목회 활동과 화상(畵商)의 일을 해 왔다. 소심하고 내성적인 성격 탓에 여러 기숙학교을 옮겨 다니며 단체

생활에 적응하지 못했던 고흐는 결국 학교를 중퇴한 후 16살부터 삼촌이 설립한 파리 구필 화랑(Goupil maison)의 헤이그 지점에서 판매원으로 일하기 시작한다(헤이그 외에 런던, 베를린에도 분점을 두고 있었다). 구필 화랑에 있었던 이 시기에 그는 자연스레 거장의 작품을 많이 접하게 되었다. 명화를 판화로 복제하고 판매하는 등의 경험은 그가 전업 작가가 된 후에도 도움이 되었다. 그 후 1873년에 구필 화랑 런던 지점으로 발령을 받은 후 이듬해에 본점이 있는 파리로 옮겨 가는데, 그가 런던에서 파리로 거처를 옮기게 된 결정적인 이유는 여자 때문이었다. 세상에서 가장 유명한 예술가로 꼽히지만 반 고흐의 러브 스토리나 그의 연인에 대해 우리가 아는 것은 많지 않다. 고흐는 신기할 정도로 일관되게 비정상적인 사랑 혹은 사회가 인정하지 않는 사랑을 했다. 그것도 거의 짝사랑이었다. 첫 번째 짝사랑의 상대는 런던 시절 하숙집 주인의 딸 유제니 로외(Eugenie Loyer)였다. 이미 다른 남자와 약혼한 그녀에게 거절당하자 고흐는 패배감에 시달린다. 이 일로 화랑의 업무조차 제대로 할 수 없는 지경에 이르자 결국 삼촌의 배려로 파리 지점에 가게 되었던 것이다. 하지만 그곳에서도 동료와 손님을 업신여기고 고객과 언쟁을 벌이는 등 말썽을 부리다 결국 1876년에 일을 그만둔다.

상업적인 미술계와 맞지 않는다고 생각한 고흐는 곧 종교에 심취한다. 1877년에는 신학을 제대로 공부하기 위해 암스테르담으로 가 신학교 입학시험을 준비하지만 결국에는 포기한다. 대신 이듬해에 벨기에의 탄광촌 보리나주(Borinage)로 가서 평신도로서 선교를 시작한다. 그곳에서 탄광촌 노동자의 비참한 삶에 연민을 느낀 그는 그들과 같이 극심한

가난을 겪으면서도 열정적으로 선교를 이어 갔다. 하지만 중도를 모르는 열정으로 교단과 갈등을 빚으면서 선교사로서도 실패를 경험한다.

●　　　　구원자를 자처하며
　　　　　세상 밖으로 나서다

　　　　　종교로 세상을 구원하겠다는 결심을 접은 고흐는 예술의 길로 눈을 돌렸고, 헤이그에 있는 안톤 마우베(Anton Mauve, 1838-1888)의 화실에서 미술 교육을 받기 시작한다. 수업에서 그는 거장의 작품을 직접 찾아보고 모사했는데, 이 시기의 고흐에게 결정적인 영향을 준 작가는 17세기 네덜란드의 화가 렘브란트였다. 음영이 뚜렷한 색채 기법과 전체의 강렬한 효과를 위해 세부 묘사를 생략하는 방식 등을 렘브란트의 작품을 통해 익혔다. 특히 렘브란트가 후기에 보여 준, 화면에 유화물감을 두껍게 칠해 질감 효과를 내는 임파스토(Impasto) 기법은 이후 표면의 질감을 과감하게 드러내는 고흐의 붓터치가 탄생하는 데 커다란 영향을 끼쳤다.

　　이 시기의 작품으로 〈감자 먹는 사람들〉이 있다. 그림 속에는 고된 노동을 마치고 집으로 돌아와 수확한 감자를 먹는 농부들의 모습이 담겨 있다. 고흐의 초기 작품에는 농부나 공장 노동자, 광부 등과 같이 시골의 가난한 노동자들이 주로 등장한다. 그는 극빈층 노동자의 삶을 멀리서 연민하는 것으로 그치지 않고 함께 가난의 고통을 체험하며 그들

의 일상을 작품에 담아냈다. 그에게 주제 면에서 영향을 준 작가가 바로 〈만종〉, 〈이삭 줍는 사람들〉 등으로 유명한 프랑스의 화가 장 프랑수아 밀레다. 〈감자 먹는 사람들〉에서도 역시 예술은 민중을 향해야 한다는 고흐의 인식이 드러난다. 이 작품에서는 일반적으로 고흐 하면 떠오르는 현란한 색감을 전혀 찾아볼 수 없다. 화면은 전체적으로 어둡고, 인물의 얼굴을 밝혀 주는 것은 중앙의 작은 등불뿐이다. 등불이 비춘 농부들의 얼굴을 보자. 그들의 얼굴은 마치 동물처럼 묘사되어 더욱 비참해 보인다. 당시 고흐는 사람들이 살아가는 모습을 여과 없이 사실적으로 그려 내는 것이 예술가의 의무라고 생각했던 것인데, 정작 이 작품의 실제 모델들은 너무도 혐오스럽게 표현된 그들의 모습에 대해 불만을 표출하며 그를 비난했다. 심지어 그림 속 주인공들이 생활하는 교구에서는 이후 고흐의 모델이 되는 것을 금지했고, 모두 암묵적으로 동의했다고 한다. 그들은 고흐가 표현한 자신들의 모습을 끔찍하게 여긴 것이다. 그러나 고흐가 동생 테오(Theo van Gogh, 1857-1891)에게 보낸 편지를 보면, 그는 작품 속 인물들이 '땅을 경작할 때 쓰는 바로 그 거친 손으로 식사를 한다는 사실을 전달하려고 애썼다'면서 '그렇기에 그들이 밥을 먹을 자격이 있다는 사실'을 나타낸 것이라고 언급하며 노동자를 향한 일종의 존경을 드러냈다.

고흐가 독학으로 그림을 익혔다는 이야기는 '고흐 신화화' 작업에 더욱 힘을 보태 준다. 그러나 실제로 고흐는 미술학교에 다닌 적이 있다. 1885년, 파리로 떠나기 위해 벨기에의 항구도시 안트베르펜(Antwerpen)에서 잠시 머무를 당시 왕립 아카데미에 등록해 몇 개월 동

빈센트 반 고흐
감자 먹는 사람들 The Potato Eaters
1885년
캔버스에 유채
81.5×114.5cm
암스테르담, 반 고흐 미술관

안 수학한 기록이 남아 있다. 비록 불성실한 태도로 금방 퇴학을 당하지만 이는 중요치 않다. 안트베르펜에서의 생활은 그에게 엄청난 수확이었다. 이곳에서 일본의 목판화인 우키요에(浮世繪)를 접한 것이다. 이는 에도시대에 유행한 일본의 풍속화로, 극도로 평면적인 화면 속에 축약된 이미지를 담고 있다. 우키요에에서 드러나는 흐릿하지 않은 확실한 그림체와 대담한 구도, 그림자의 부재 등의 특징은 회화에서 '대상의 사실적 재현'에 익숙했던 유럽 사람들에게 이색적인 매력으로 다가와 그들의 눈길을 사로잡았다. 곧이어 유럽 전역에 일본 문화 열풍이 불었고, 고흐 역시 이 열풍에 많은 영향을 받았다.° 우키요에를 보고 감탄한 고흐는 우키요에를 수집하는 것에서 더 나아가 유화로 직접 모사하기도 했다. 그 후 고흐의 작품에는 대각선 구도의 원근법이나 평면성을 강조하기 위한 윤곽선, 그림자의 부재 등 우키요에의 특징이 나타난다. 이러한 특징은 몇몇 작품이 아니라 고흐의 작품에 전반적으로 드러난다.

테오와 함께 살기 위해 이듬해 파리로 이주하면서 안트베르펜 생활은 끝이 난다. 파리에서 인상주의 작가들과 그들의 작품을 접하면서 고흐의 그림은 밝아졌다. 〈감자 먹는 사람들〉을 비롯한 초기 작품에서 주로 보이는 어두운 색조는 점차 노란색, 붉은색 등 원색의 밝은 화면

○ 우키요에는 19세기 말 일본이 해외로 수출하는 차나 도자기 등의 포장지에 인쇄하면서 유럽에 알려졌다. 이 판화는 당시 서구에서 볼 수 없었던 밝은 색채와 대담한 구성으로 유럽의 화가들에게 신선한 충격을 주었다. 이렇게 유럽 미술에 미친 일본 미술의 영향을 자포니즘(Japonism) 혹은 일본풍이라 불렀다.

우타가와 히로시게
아타케 다리에 내리는 소나기
Sudden Shower over Shin Ohashi Bridge and Atake
1857년
종이에 채색 후 목판 인쇄
35.7×24.7cm
도쿄 후지 미술관

빈센트 반 고흐
일본풍: 빗속의 다리(히로시게 목판화 모작)
Japonaiserie: Bridge in the Rain(after Hiroshige)
1887년
캔버스에 유채
73×54cm
암스테르담, 반 고흐 미술관

으로 변화했다. 또한 그림의 소재 역시 농부들의 현실적인 삶에서 인상주의자들이 즐겨 그리는 빛으로 가득한 야외 풍경으로 바뀌었다.

당시 테오는 파리의 구필 화랑에서 화상으로 승승장구하고 있었다. 별 볼일 없던 네덜란드 출신의 화가 지망생 고흐가 파리 예술계에 소개될 수 있었던 것은 바로 테오의 영향력 덕분이었다. 파리의 수많은 예술가와 친분이 있었던 테오 덕분에 고흐는 고갱을 만날 수 있었고, 경제적으로도 테오에게 평생 지원받으며 그에게 의지했다. 든든한 후원자로서 고흐를 응원한 테오는 형의 생활비를 책임지는 것은 물론이고 정신적 고민까지도 함께 나누었다. 그들의 우애는 서로 주고받았던 100여 통의 편지에서 고스란히 드러난다(그 편지들은 고흐의 삶과 예술을 이해하고 해석하는 데 결정적인 사료가 되고 있다). 하지만 예민한 성격의 반고흐는 미래에 대한 불안과 동생의 원조로 살아간다는 사실에 항상 의기소침해 있었다. 고흐가 쓴 편지에는 자신의 그림이 잘 팔리기를 간절히 바라는 대목이 자주 등장한다. 그는 작품을 많이 판매해 집안에 보탬이 되고 싶어 했으며, 가족에게 맏아들로서 그리고 예술가로서 인정받기를 원했다. 고흐가 자살한 후 6개월 만에 테오 역시 세상을 떠난다. 서로에게 유난히 각별했던 형제는 오베르 쉬르 와즈(auvers sur oise)에 나란히 묻혔다.

"너의 짐이 조금이라도 가벼워지기를, 될 수 있으면 아주 많이 가벼워지기를 바란다. 아무리 생각해도 나에겐 우리가 써 버린 돈을 다시 벌 수 있는 다른 수단이 전혀 없다. 그림이 팔리지 않는걸…… 그러나 언

젠가는 내 그림이 거기에 사용된 물감 값과 생활비보다 더 가치 있다
는 걸 사람들도 알게 될 날이 올 것이다."

_1888년 10월 24일, 고흐가 테오에게 보낸 편지

반 고흐,
그만의 세상이 탄생하다.

　　　　　2년간의 파리 생활에 지친 고흐는 도시를 떠나 작
고 조용한 마을에서 다른 예술가들과 모여 서로 토론하고 함께 작업할
수 있는 공동 생활을 꿈꾸게 된다. 그의 꿈은 역시나 테오의 후원으로
1888년 프랑스 남부의 아를(Arles)에서 이루어진다. 아를을 선택한 것
은 그가 에밀 졸라와 알퐁스 도데(Alphonse Daudet, 1840-1897)의 소설
을 통해 남프랑스에 친숙했으며, 그곳에서 자연과 투명한 빛, 강렬한 색
채를 발견할 수 있을거라 기대했기 때문이다. 고흐는 아를을 '푸른빛이
감도는 밝은 색채의 고장'으로 여겼다. 그리고 실제로도 그러했다. 아를
에서 3년간 머무르며 고흐는 그의 걸작으로 꼽히는 작품들을 쏟아 냈
다. 그리고 색채는 더욱 강렬해졌다.
　　고흐가 아를에서 처음으로 머물게 된 곳은 레스토랑 '카렐'이었다.
그리고 얼마 지나지 않아 '알카자르'라는 카페 겸 여관으로 거처를 옮
겼다. 알카자르는 밤을 새워 영업하는 곳으로, 여관에 갈 돈이 없는 사
람이나 건달, 창녀가 밤을 보낼 수 있는 카페였다. 이 카페를 그린 작품

별빛 뛰는 천제들의 만남

이 〈밤의 카페〉다. 고흐는 '광기의 장소'로서 이 카페를 표현하고자 했다. 그래서인지 전반적으로 어두운 느낌이다. 특히 붉은색과 노란색의 대조가 눈에 띄는데, 강렬하게 대비되는 색채와는 다르게 카페에 있는 인물들은 너무나 무기력하다. 술에 취한 듯 흐리멍덩한 기운이 모두에게 퍼져 있다. 이 공간 자체가 사람들을 타락시키는 음울한 분위기로 묘사되었다. 특히 짧은 선으로 일렁이듯 표현된 램프의 노란 불빛이 그들의 몽롱함을 더욱 배가하고 있다.

얼마 후 고흐는 '노란 집'으로 이사한다. 그는 그동안 꿈꿔 온 화가 공동체를 이곳에서 현실화하려 했다. 그가 꿈꾼 화가 공동체는 예술가들이 함께 생활하고 그림을 그리는 것뿐만 아니라 그림을 판매한 돈을 함께 나누는, 경제적으로 불안정한 화가들에게 이상적인 공간이었다. 고흐는 여러 예술가에게 제안했지만 그중에서도 고갱을 끈질기게 설득한 끝에 두 예술가는 함께 생활하게 되었다. 생활고에 시달리는 고갱에게 테오의 경제적 지원이 절실할 것이라는 사실을 고흐도 잘 알고 있었다. 하지만 초반에 거듭된 고갱의 거절로 고흐도 꽤나 마음이 상했다. 그는 노란 집을 더욱 매력적으로 꾸며 고갱의 환심을 사겠다는 생각으로 그를 위해 가구를 사들이고 집을 꾸미기 시작한다. 이 시기에 노란 집을 장식할 목적으로 그린 것이 바로 〈해바라기〉 연작이다. 그는 특히 노란색을 사랑의 색이라 여기며 무척 좋아했다. 또한 현실에 존재하는 사물만 묘사했던 그에게 꽃은 아주 좋은 소재였다. 그중에서도 해바라기는 그의 강렬한 색채를 담아내기에 가장 좋았다. 물론 파리에서도 해바라기를 그렸지만, 원색의 노란 꽃잎이 시선을 사로잡는 고흐 특유

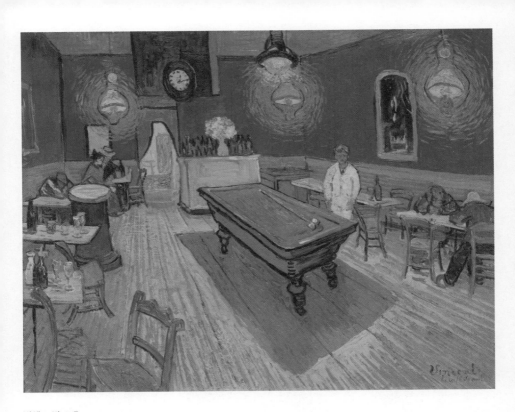

빈센트 반 고흐
밤의 카페 The Night Café
1888년
캔버스에 유채
70×89cm
뉴헤이번, 예일 대학교 미술관

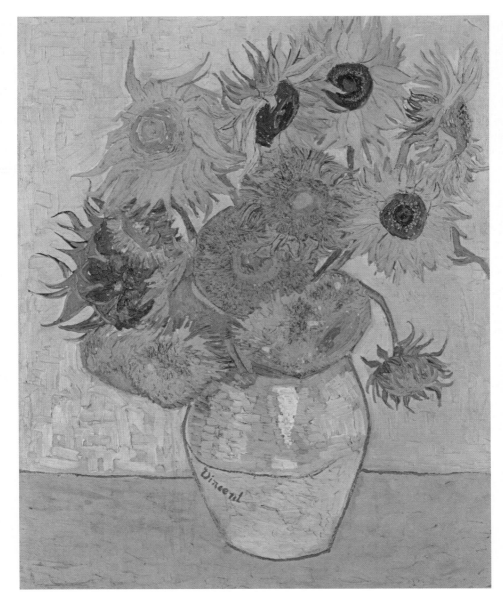

빈센트 반 고흐
꽃병에 꽂혀 있는 열두 송이 해바라기 Twelve sunflowers in a vase
1888년
캔버스에 유채
91×72cm
뮌헨, 노이에 피나코테크

의 해바라기 그림은 고갱과 공동 생활을 시작한 1888년부터 본격적으로 그리기 시작한 것이었다. 해바라기는 고흐의 또 다른 자아였다. 뜨거운 태양이 이글거리는 남프랑스의 상징이기도 하면서 영원불멸의 태양에게 영향을 받는 꽃이었다. 그에게는 끊임없이 그림을 그릴 수 있도록 힘이 되어 준 존재였다. 이때까지 고흐는 희망으로 가슴이 설레었다. 마침내 꿈꾸던 세계로 발을 들인 것만 같았다. 특유의 붓터치로 덧칠한 노란 꽃잎은 마치 살아서 꿈틀거리는 듯하다.

 1888년 12월 23일, 고흐의 자해 소동으로 그와 고갱의 인연은 끝이 난다. 고흐가 자신의 왼쪽 귓불을 자른 후 — 그가 왼쪽 귀 전체를 싹둑 잘라 낸 것으로 알려졌지만 실제로는 왼쪽 귓불 조금을 잘랐다고 한다 — 그것을 신문지로 감싸 근처 사창가의 매춘부에게 건넨 것이다. 잘린 귀를 본 여성이 그 자리에서 기절하자 고흐는 달아났고, 다음 날 이 사건이 지역 신문에 대서특필되었다. 그 후 고갱은 뒤도 돌아보지 않고 바로 고흐를 떠났고, 고흐 역시 마을에서 추방되었다. 자해 소동 이후로도 잦은 정신이상 증세로 고통받던 고흐는 1889년 5월에 생 레미(St. Rémy)의 정신병원 생 폴 드 모졸(Saint Paul de Mausole)에 스스로 들어간다. 아를의 주민들이 자신의 감금을 요청했다는 사실에 그는 크게 상처받았고, 유일하게 그의 옆에 있어 준 테오가 결혼을 하게 되자 철저히 소외됐다는 생각에 사로잡힌다. 하지만 병원에서도 그의 창작 활동은 끊이지 않았고, 창문이 있는 어두침침한 병실에서 그는 걸작을 탄생시킨다. 바로 그의 대표작인 〈별이 빛나는 밤〉이다. '모마 미술관'이라 불리는 뉴욕 현대 미술관(The Museum of Modern Art)에 전시되

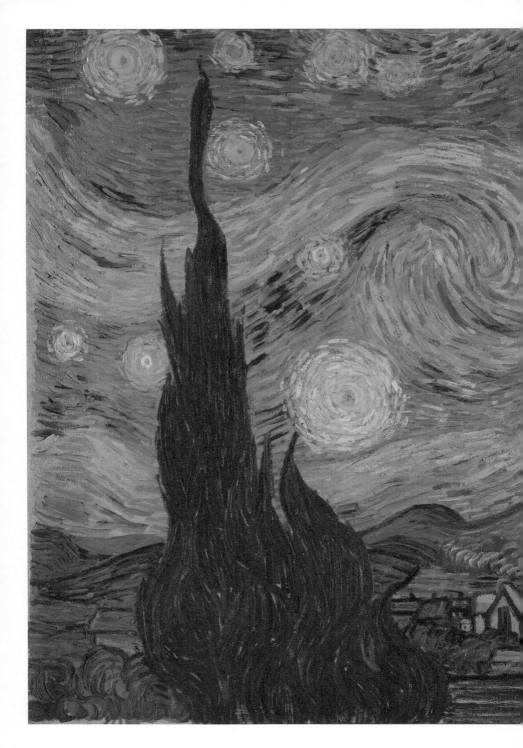

빈센트 반 고흐
별이 빛나는 밤 The Starry Night
1889년
캔버스에 유채
73×92cm
뉴욕 현대 미술관

빈센트 반 고흐
가셰 박사의 초상 Portrait of Dr. Garchet
1890년
캔버스에 유채
68×57cm
파리, 오르세 미술관

어 있는 이 작품은 고흐가 3일 밤을 새워 완성한 것이다. 파란빛과 보랏빛, 초록빛을 머금은 밤하늘이 힘차게 반짝이는 노란 별들을 품고 있다. 그러나 어딘가 모르게 쓸쓸함이 느껴진다. 짧지만 거친 선으로 드러나는 감각적인 붓터치로 칠흑 같은 밤하늘과 그 아래 조용히 잠든 마을을 그려 냈고, 밤의 풍경 한쪽에는 거대한 탑처럼 사이프러스 나무가 솟아 있다. 사이프러스 나무는 고흐가 이 시기에 즐겨 그리던 것으로, 서구 문화권에서는 이 나무가 주로 무덤가에서 자란다는 이유로 죽음이나 외로움, 고독을 상징하기도 한다. 반짝이는 밤의 풍경을 마치 검은 그림자처럼 가로막고 있는 사이프러스 나무에서 고흐의 소외감과 고독이 느껴지는 듯하다. 고흐는 색을 그 자체로 인간으로서의 화가를 드러내는 수단으로 생각했다. 이 작품에서 전해지는 원인을 알 수 없는 쓸쓸함과 처연함은 당시 작가의 내면 모습이 아니었을까.

병세의 호전이 없자 고흐는 1890년 5월경 오베르(auvers sur oise)로 이주한다. 몇몇 예술가의 우울증을 치료해 준 것으로 알려진 폴 가셰(Paul Gacher, 1828-1909) 박사의 도움을 받기 위해서였다. 고흐의 작품에도 등장하는 가셰 박사는 고흐의 주치의였을 뿐만 아니라 아마추어 화가이기도 했고, 괴로워하는 고흐를 끊임없이 격려하고 지원한 후원자이기도 했다.

안목이 남달랐던 가셰 박사는 고흐의 예술적 재능을 한눈에 알아봤다. 그는 기꺼이 외로운 고흐의 친구가 되어 그가 자신의 고통을 예술적으로 승화해 낼 수 있도록 곁에서 도왔다. 그러나 이들의 관계를 바라보는 상반된 시선도 존재한다. 고흐가 가셰 박사의 딸 마르그리트

에게 사랑을 느껴 가깝게 지내자 그때부터 박사가 고흐를 냉랭하게 대했다는 것이다. 그의 태도 변화가 고흐가 자살을 선택한 하나의 원인이 되었다는 설이 있다. 실제로 고흐는 마르그리트의 초상화를 여러 점을 그렸고, 마르그리트는 77세의 나이로 사망할 때까지 그 누구와도 결혼하지 않고 은둔해 살았다고 한다. 고흐가 사망하자, 가셰 박사는 정서적으로 불안정한 고흐에게 많은 작품을 그리도록 시키고 그 소유권을 가로챘다는 의혹과 함께 고흐의 그림을 베낀 위작 범인으로 의심받았다. 짧은 생을 스스로 마감한 예술가의 죽음은 이처럼 수많은 논란을 불러일으킨다.

1890년 7월 27일, 평소 자주 그렸던 오베르의 밀밭에서 고흐는 권총을 쏴 자살한다. 죽기 전 70여 일 동안 70여 점의 작품을 그렸을 정도로 그는 마지막으로 불꽃같은 창작열에 휩싸였다. 그의 마지막 종착지였던 오베르를 배경으로 고흐는 또 하나의 걸작을 남겼다. 까마귀가 날고 있는 밀밭, 중간에 툭 끊겨 버린 길 옆으로 펼쳐진 밀밭은 아마도 더 이상 앞이 보이지 않는다고 느낀 고흐의 심정을 대변한 유서가 아니었을까.

고갱, 고흐,
그리고 색채

고흐와 고갱, 고갱과 고흐. 두 예술가는 다른 듯 비슷한 모습을 가지고 있다. 아를에서의 일화를 통해 알 수 있듯 이들은 서로 상반되는 점이 많았지만, 각자의 예술세계에서 찾으려 애썼던 것은 하나의 길로 이어진다. 고갱과 고흐는 시각적 즉흥성을 화면 속에 담아내려 한 인상주의 예술가와는 다르게, 단단히 고정될 수 있는 근본적인 것을 찾아내고자 했다. 그것은 바로 색채였다. 예술가의 감정을 담아내는 색채, 그들만의 고유한 주관적 색채를 찾아가려는 여정이었다. 이들은 근본적으로 인간의 내면과 감정을 담아낸 그림을 그리고자 한 것이다. 강렬한 색채로 상징적이면서도 신비로운 분위기를 그려 낸 고갱은 그 속에 인간의 내면을 담아냈다. 그는 색채가 곧 생명이라 확신했다. 한편 고흐는 생동감 넘치는 그림에 밝고 순수한 색채로 자신을 표현했다. 고흐에게 색채는 그가 받아들인 현실에 대한 그만의 표현이었다. 형태는 리듬감을 주는 곡선의 움직임으로 단순화되었다. 두 예술가의 짧으면서도 길었던 여정, 당시에는 그리 성공적으로 보이지 않았던 여정은 이후에 '후기 인상주의'라는 이름으로 세상에 알려지고, 주관적 표현과 색채를 중시한 이들의 예술관은 후대의 미술가들에게 직접적인 영향을 주었다. 특히 20세기 초반에 등장한 표현주의 미술에 큰 영향을 미치며 작품에 작가의 사상을 담고 각자의 주관적 색채를 사용하는 흐름이 이어졌다.

빈센트 반 고흐
까마귀가 나는 밀밭 Wheatfield with Crows
1890년
캔버스에 유채
50.5×103cm
암스테르담, 반 고흐 미술관

인물로
살펴보는
미술사

후기 인상주의 Post Impressionism

후기 인상주의는 1890년에서 1905년 사이 프랑스에서 나타난 예술 사조를 가리킨다. 1910년, 영국의 비평가 로저 프라이(Roger Fry, 1866-1934)가 런던의 그래프톤 화랑에서 개최한 '마네와 후기 인상주의자들'이라는 전시회에서 처음 사용한 명칭으로, 당시에는 그저 인상주의 이후의 흐름을 뜻하는 것이었다. 비슷한 시기에 집단적 형태를 이룬 인상주의 그룹이 화단에 두각을 나타낸 이후, 고갱처럼 인상주의 그룹에 속했었거나 인상주의에 영향을 받았으면서도 차츰 그 영향에서 벗어나 개성적인 방향을 모색하며 인상주의에 반발을 꾀한 작가들, 대표적으로 고갱과 고흐, 그리고 폴 세잔을 후기 인상주의 작가로 꼽는다. 이들은 빛의 변화에 따른 순간적인 색채와 시각적 즉흥성을 추구하는 인상주의 화풍에 대해 무계획적이라며 비판했다. 인상주의가 다소 소홀하게 여겼던 형태에 다시 주목했고, 형태와 색채를 더욱 견고하게 결합하기 위해 노력했다. 또한 더 이상 한순간의 인상을 포착하는 데 매달리지 않고 사물의 본질에 집중하며 개별적으로 작가 개인의 특징을 찾아 나섰다.

고갱은 자의적으로 해석한 강렬한 색채를 사용해 그만의 감각적인 화면을 만들어 냈고, 인상주의 회화에서는 볼 수 없었던 주관적 감정이 표출되는 그림을 그렸다. 또한 그는 작품 속 개별적인 대상에 뚜렷한 윤곽선을 넣어 평면의 느낌을 부각했다. 고흐 역시 사실적인 묘사 방식을 거부하고 감정을 표현하는 수단으로서 그림을 그렸다. 그는 자신의 사실적이지 않은 그림이 사실 그대로 묘사한 그림보다 더욱 진실하게 보이기를

원했다. 특유의 짧게 끊기는 붓터치와 밝게 빛나는 보색대비는 고흐 작품에서 두드러지는 특징이며, 이는 이후 표현주의 기법의 바탕이 되었다. 한편 세잔은 사물의 겉모양을 그대로 모방하는 것을 거부하며 자연의 본질적 형태, 즉 기하학적 구조에 주목했다. 그는 자연을 원기둥, 구, 원뿔의 형상으로 해석해 사물의 외형을 단순화했으며, 본질에 가까운 추상적인 형태로 표현했다. 그가 추구한 기하학적 표현과 시점의 다양화는 이후 입체주의가 탄생하는 데 영향을 주었다.

이처럼 고갱과 고흐, 세잔은 후기 인상주의를 대표하는 화가들이지만 각자의 개성이 뚜렷해 그룹으로서의 공통점을 찾기는 힘들다. 후기 인상주의는 그룹전을 통해 하나의 집단으로 활동했던 인상주의 화가들과 다르게 개별 작가의 개인적 활동을 한데 묶어서 일컫는 용어로 이해해야 한다. 따라서 후기 인상주의의 공통된 화풍을 한마디로 규정하기는 어렵지만 이들은 각자의 위치에서 후대의 예술 양식, 즉 20세기 이후의 야수주의, 표현주의, 입체주의 등에 직접적으로 영향을 끼치면서 현대 미술의 새로운 지평을 열었다.

폴 고갱	연도	빈센트 반 고흐	
프랑스 파리에서 출생, 이듬해 페루 리마로 이주	1848		
	1853	네덜란드 쥔데르트에서 출생	
프랑스로 귀국	1855		
3등 항해사로 세계 각지 항해	1866		
	1869	구필 화랑 헤이그 지점에서 근무	
증권거래소 베르탱 상회 입사	1871		
메테 소피 가트와 결혼, 이후 다섯 명의 자녀 출생	1873		
아카데미 콜라로시에서 미술 공부	1874	구필 화랑 파리 지점으로 이동	
살롱전에 작품 출품, 첫 입선	1876	구필 화랑에 사표 제출	
	1878	탄광촌 보리나주에서 선교 활동 시작	
	1880	브뤼셀로 이주	
	1881	헤이그 안톤 마우베의 화실에서 미술 공부	
증권거래소 퇴사 후 전업 작가로 전향, 이듬해 코펜하겐으로 이주	1883		
차남 클로비스와 파리로 귀국	1885	〈감자 먹는 사람들〉, 안트베르펜에서 잠시 거주	
퐁타방으로 이주	1886	파리로 이주	
〈고흐를 위한 자화상〉, 〈해바라기를 그리는 고흐〉, 아를 노란 집에서 고흐와 공동 생활	1888	〈해바라기〉 연작, 아를로 이주, 노란 집에서 고갱과 공동 생활, 귓불 잘라 낸 자해 소동으로 아를에서 추방	
〈황색의 그리스도〉	1889	정신병원 생 폴 드 모졸에 입원	〈별이 빛나는 밤〉, 〈파이프를 물고 귀에 붕대를 한 자화상〉
	1890	오베르로 이주, 권총 자살	〈가셰 박사의 초상〉, 〈까마귀가 나는 밀밭〉
첫 번째 타히티 시절	1891	〈이아 오라나 마리아〉	동생 테오 사망
	1893		
파리 귀국(1893) 후 다시 타히티로 이주	1895		
딸 알린 사망 후 자살 시도, 〈우리는 어디서 왔는가? 우리는 누구인가? 우리는 어디로 갈 것인가?〉	1897		
사망	1903		

Leonardo da Vinci
Michelangelo Buonarroti

Rembrandt van Rijn
Johannes Vermeer

Diego Velazquez
Francisco Goya

Edouard Manet
Claude Monet

Paul Gauguin
Vincent Van Gogh

Auguste Rodin
Camille Claudel

Henri Matisse
Pablo Picasso

Salvador Dali
Rene Magritte

"19세기 조각계의 상황은 절망적이었다.
그러나 로댕의 등장으로 인해 모든 것이 변했다."

_콘스탄틴 브랑쿠시

"카미유 클로델, 당신은 결국 '당신 자신'이었습니다.
로댕의 영향력에서 완전히 벗어나 솜씨뿐만 아니라
상상력의 영역에서도 위대한 일가를 이루었습니다."

_외젠 블로

애증의 줄다리기 속에서
피어난 예술

/

오귀스트 로댕

/

카미유 클로델

우리에게 로댕은 턱을 괴고 깊은 상념에 빠져 있는 듯한 조각 〈생각하는 사람〉으로 유명한 작가다. 혹은 어여쁜 프랑스 배우 이자벨 아자니(Isabelle Adjani)가 등장하는 영화 〈까미유 끌로델〉(1988) 속 나쁜 남자로 익숙한 작가이기도 하다. 한편 카미유 클로델은 프랑스에서 그녀의 인생을 다룬 여러 편의 영화와 드라마가 제작되었을 정도로 대중적으로 인기 있는 작가다. 로댕과 클로델, 이 두 예술가는 각자 개별적인 작가로서 유명하기도 하지만 그들의 삶을 함께 살펴보는 경우가 많다. 43살의 잘나가는 중년 조각가와 그에게 다가온 아름다운 19살의 뮤즈, 또한 존경해 마지않는 예술적 스승과 사랑에 빠진 유망한 조각가로 그들의 관계를 설명할 수 있을 것이다. 로댕과 클로델이 함께한 시절은 10년 남짓에 불과하지만 이후 그보다 더 긴 시간 동안 서로

가 서로의 삶에 큰 영향을 끼치게 된다. 로댕은 클로델과 함께 지내는 동안 그의 대표적인 작품을 대부분 만들어 냈고, 조각에 재능이 뛰어난 클로델을 그의 모델이자 조수로 고용해 작품의 일부, 이를테면 손과 발 같은 부분의 조각을 맡기기도 했다. 이러한 사실이 호사가들 사이에서 부풀려지면서 그가 클로델의 아이디어를 가로채 자신의 작품으로 만들었다는 등의 소문이 퍼지기도 했다. 하지만 로댕이 클로델에게 받은 상처가 이 정도라면, 아직 작가로서 인정받지 못했던 클로델에게는 그와의 사랑과 이별이 평생 짊어져야 할 짐으로 남았다. 미술사에서 가장 많은 이야깃거리를 만들어 낸 이 커플의 만남은 로댕의 삶 속에서 들여다보는 것이 맞을 듯하다.

돌 속에 갇힌 인간의 신체를 꺼내다, 오귀스트 로댕Auguste Rodin, 1840-1917

오귀스트 로댕, 그는 어찌 보면 너무 유명해서 오히려 제대로 평가받지 못해 억울할 만한 작가다. 그의 이름은 조각을 전혀 모르는 사람들에게도 널리 알려져 있다. 그런데 로댕이 왜 이렇게 유명한, 아니 중요한 작가인지에 대해 관심을 가지는 사람은 별로 없다. 로댕은 최초의 현대 조각가다. 그렇기에 현대 조각의 아버지라 불린다. 근현대 조각의 역사는 로댕 전과 후로 나뉠 정도로, 그는 19세기 말 장식적인 요소로 전락해 버린 조각의 위상을 다시금 독자적인 예술 장르

로 격상시켰다. 16, 17세기를 거치면서 조각은 회화와 대결 구도를 형성하며 독립적 장르로 승승장구했으나 18세기에 들면서 점차 천편일률적인 공공 기념물이나 건축의 장식적 요소, 초상조각 등을 만드는 부수적인 장르로 치부되기 시작했다. 이러한 조각의 암흑기에 새롭게 빛이 되어 준 인물이 바로 로댕이다. 그는 누드를 이상적으로 표현한 고전주의적 전통을 버리고 현실적 인간의 희노애락을 담은 조각, 지극히 인간적인 표정과 자연스러운 인체를 넘어 살결과 숨결마저 느껴지는 듯한 조각을 만들어 냈다. 이는 조각의 오랜 전통과 결별한 과감한 시도였다. 이상화된 인간의 형태에 집착해 아무런 변화 없이 흘러갔던 조각의 역사에서 로댕은 그야말로 획기적인 전환점을 만들어 냈던 것이다. 더 나아가 그는 인간 내부의 격정을 담아낸 극적인 포즈를 표착해 내기 위해 노력했다. 역동적이면서도 순간적인 몸짓을 얻고자 캉캉댄서를 고용해 그의 작업실 안을 돌아다니게 했고, 그들의 뒤를 쫓아다니며 움직임 하나하나를 모두 포착하려 했다. 그렇게 그의 작업실은 다양한 춤을 추는 댄서들로 가득 찼으며, 그중에는 현대무용가 이사도라 덩컨(Isadora Duncan, 1877-1927)도 있었다.

로댕은 사실 처음부터 잘나갔던 예술가는 아니다. 오히려 마흔이 다 되어서야 인정받은, 대기만성형 작가에 가깝다. 파리 빈민가에서 말단 경찰관의 아들로 태어난 그는 일찌감치 그의 손재주를 발견한 삼촌의 권유로 1854년부터 3년간 쁘띠 에콜(Petit Ecole, 작은 학교)이라 불렸던 응용미술학교에서 공부하게 된다. 사실 쁘띠 에콜은 예술가를 양성하는 곳이라기보다는 솜씨 좋은 기술 장인을 배출하는 기술전문학교와

같은 곳이었다. 이곳에서 장식조각과 기념비를 만드는 기술을 익힌 로댕은 순수예술을 좀 더 공부하고 싶다는 열망을 가졌고, 그리하여 예술가 양성을 목적으로 설립된 파리의 국립 미술학교 에콜 데 보자르(Ecole des Beaux-Arts)에 들어가기 위해 입학시험을 준비한다. 그러나 야심만만했던 그는 입학시험에서 연이어 세 번을 떨어지면서 낙담하고 만다. 따라서 그가 공식적인 교육기관에서 미술을 배운 경험은 쁘티 에콜을 다닌 것이 마지막이다. 26살부터는 생계를 위해 당시 프랑스에서 명성 높았던 조각가 카리에 벨뢰즈(Albert-Ernest Carrier-Belleuse, 1824-1887)의 공방에 들어가 수십 명의 조수 중 한 명으로 일했다. 그리고 그곳에서 30대 중반까지 조수 생활을 이어 가는데, 그 와중에도 작가로서의 길을 포기하지 않고 지속적으로 작품을 제작해 살롱전을 비롯한 전시회에 출품하지만 번번이 예술계의 주목을 받는 데는 실패했다. 이쯤 되면 실패의 아이콘이라 할 수 있을 정도다. 그렇다면 이런 그에게 조각가로서의 명성을 안겨 준 작품은 과연 무엇일까?

1875년, 서른 여섯의 나이에 로댕은 떠나기로 결심한다. 자신의 부족한 부분을 깨닫기 위해 공방 일을 정리한 후 이듬해에 이탈리아로 여행을 떠난 것이다. 이탈리아의 여러 도시에서 그는 파리에서는 볼 수 없었던 조각의 화려한 역사를 만나게 된다. 르네상스의 거장들, 특히 미켈란젤로의 작품은 그에게 커다란 영향을 미친다. 로댕은 자신이 새롭게 개척해 나갈 조각의 뿌리를 미켈란젤로에게서 찾아냈다. 인간의 감정을 고스란히 담아내 살아 숨 쉬는 듯한 그의 조각에 경도된 로댕은 여기서 자신이 나아갈 방향을 결정한다. 특히 미켈란젤로의 후기 작업

에서 드러나는 특징들, 즉 역동적인 것을 넘어 연극적으로 표현된 몸짓과 뒤틀린 육체 속에서 뿜어져 나오는 인간의 내면세계에 매료되었다. 이렇게 예술적으로 많은 영감을 얻은 여행을 마치고 그가 처음 제작한 작품이 바로 〈청동 시대〉이며, 이는 로댕이 조각가로서 이름을 알린 첫 작품이기도 하다.

〈청동 시대〉는 미켈란젤로의 〈죽어 가는 노예〉에서 영감을 받아 제작한 작품이다. 〈죽어 가는 노예〉는 미켈란젤로가 교황 율리우스 2세의 무덤을 장식하기 위해 제작한 조각품 중 하나로, 정점의 어느 한 순간이 아니라 말 그대로 '죽어 가는', 인간의 가장 마지막 고통을 담고 있다. 그러나 오히려 평온한 얼굴이다. 어쩔 수 없는 운명을 받아들이는 인간의 숭고함마저 느껴진다. 로댕은 이렇듯 조각에 인간의 내면을 담아내는 동시에 인체의 움직임까지도 생생하게 표현한 이 작품에 주목했던 것이다. 〈청동 시대〉의 원래 제목은 〈정복당한 자〉였다. 1877년 1월, 브뤼셀 미술가 동인전(the Artistic and Literary Circle)에 처음 출품했을 때에는 보불전쟁 당시 전투를 치른 후 지쳐 쉬고 있는 벨기에의 소년 병사를 표현한 작품으로 〈정복당한 자〉라는 이름을 달고 있었다. 그러나 이후에 작품에서 느껴지는 패배감을 떨치기 위해 소년 병사가 왼손에 들고 있었던 창을 빼내고 〈청동 시대〉라는 이름으로 같은 해 5월 파리의 살롱전에 다시 출품했다. 기존의 전통적 인물 조각이 거대한 규모를 자랑했던 것과는 다르게 〈청동 시대〉는 약 180cm 정도의 높이로, 말 그대로 등신대의 크기였다. 게다가 오른쪽 팔을 머리 위로 올리고 있는 자세의 표현이 놀라울 정도로 사실적이다. 영웅의 모습이나 현실에 존

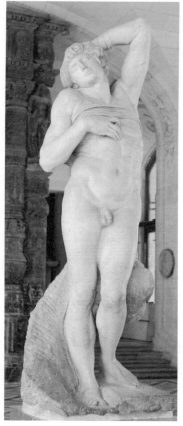

오귀스트 로댕
청동 시대 The Age of Bronze
1876년
청동
175.3×59.9×59.9cm
파리, 오르세 미술관

미켈란젤로 부오나로티
죽어 가는 노예 The Dying Slave
1513년경
대리석
높이 215cm
파리, 루브르 박물관

재하지 않을 것 같은 우락부락한 신의 모습이 아니라 평범한 인간의 살과 근육을 가진 남성을 표현한 것이다. 특히 조각의 팔과 등, 엉덩이는 너무도 사실적으로 표현되어서 청동으로 주조했음에도 불구하고 딱딱한 느낌이 들기보다는 만지면 부드럽고 말랑한 살일 것만 같다. 이렇게 사실적인 인체 조각은 과장되고 이상적인 형태의 조각에 익숙해 있던 당시 사회에서 충격 그 자체였다. 브뤼셀의 전시회에서 이 작품을 본 비평가들은 그 사실적인 모습에 경악하면서 온갖 비난을 퍼부었다. 심지어 로댕이 실제 사람의 몸에 석고를 발라 거푸집을 만든 후 청동으로 주조한 것이 아니냐고 의심하기에 이르렀고, 이 소문이 일파만파로 퍼지면서 사람들은 로댕을 사기꾼, 가짜 조각가라고 조롱했다. 사실 19세기의 보수적인 파리 예술계에서 지극히 현실적이고 사실적으로 묘사한 로댕의 누드 조각은 대중의 오해를 불러일으키기에 충분했다. 이에 격분한 로댕은 결국 작품의 실제 모델이었던 벨기에의 군인 오귀스트 네이(Auguste Neyt)의 사진을 공개했고, 모델보다 작품의 크기가 큰 것을 들어 자신의 무죄를 증명해 냈다. 이 작품을 통해 조각가로 인정받기를 기대했던 그로서는 매우 낙담할 수밖에 없는 일이었다. 그러나 정말 아이러니하게도 이 스캔들로 인해 로댕은 미술계에서 일약 스타가 되었다. 무명작가였던 그의 이름을 당시 프랑스 조각계와 대중에게 각인시켜 준 셈이다. 실제 모델과 너무도 똑같이 만들었기에 일어난 소동이 오히려 작가로서의 그의 재능을 증명해 준 것이다. 이를 시작으로 로댕은 이전의 조각들과는 달리 번뇌하고 사랑하며 고통받기도 하는 인간의 다양한 감정을 섬세한 손길로 조각에 담아내기 시작한다. 물론 그가

미술계로부터 〈청동 시대〉의 가치를 완전히 인정받은 것은 작품을 공개한 지 3년이 지난 1880년의 일이다. 마침내 살롱전에서 성공적으로 전시하고 프랑스 정부에서 작품을 구입하여 뤽상부르 미술관에 소장한 후부터였다. 1880년, 〈청동 시대〉로 조각가로서 인정받은 로댕은 바로 그해 일생일대의 작업을 의뢰받게 된다.

● 인생을 건 작업의 시작,
 〈지옥의 문〉

당시 로댕이 의뢰받은 작품은 조각가로서의 그의 삶을 결정지었다. 프랑스 정부가 건립을 계획하고 있던 파리의 장식 미술관에 필요한 대문을 그에게 의뢰한 것인데, 이탈리아 여행을 통해 르네상스에 심취해 있던 로댕은 19세기의 새로운 르네상스를 파리에서 꽃피우겠다는 원대한 포부를 가지고 이 작품을 제작하는 데 혼신의 힘을 쏟았다. 바로 16세기 르네상스의 발상지인 피렌체의 산 조반니 세례당에 있는 청동문, 로렌초 기베르티(Lorenzo Ghiberti, 1378-1455)의 일명 〈천국의 문〉°에서 영감을 얻어 그에 상응하는 〈지옥의 문〉의 제작을

○ 피렌체 산타 마리아 델 피오레 대성당(Santa Maria del Fiore,
 '꽃다운 성모 마리아 대성당'이라는 뜻)의 부속 세례당의 동쪽
 문이다. 10개의 패널로 구성된 이 문에는 구약 성서의 이야기
 가 부조 형태로 표현되어 있다.

오귀스트 로댕
지옥의 문 The Gates of Hell
1880–1888년
석고
552×400×94cm
파리, 오르세 미술관

구상한 것이다.

〈지옥의 문〉은 이탈리아의 대문호 단테의 〈신곡〉 중 '지옥 편'을 형상화한 것이다. 로댕은 〈신곡〉에서 단테가 베르길리우스와 지옥을 여행하며 만나는 여러 군상을 이 작품에 빚어내고자 했다. 여기에 그의 예술적 스승인 미켈란젤로의 〈최후의 심판〉에서 그 시각적 구도를 빌려 왔다. 약 6m가 넘는 거대한 문에는 — 실제로 열리지는 않지만 — 지옥으로 향하는 인간의 고통과 번뇌, 그리고 죽음을 보여 주는 인물들의 조각이 얽혀 있다. 1880년에 구상을 시작한 〈지옥의 문〉은 20년이 넘도록 수정이 반복되었으나 끝내 미완성으로 남았다. 뒤엉킨 인물들 사이에 또 다른 인물을 끼워 넣고 인물의 위치를 바꿔 보기도 하며 끊임없이 작업했지만 그가 담고자 했던 모든 것을 담아낼 수는 없었던 것 같다. 180여 개의 작은 조각상들이 문을 이루고 있는 이 작품은 1900년에 1차 완성작이었던 석고상을 최초로 대중에게 선보이게 되었다. 그러나 장식 미술관 건립 계획을 백지화한 정부가 1904년 이 작품에 대한 주문을 취소하면서 갈 곳 잃은 〈지옥의 문〉은 로댕의 개인 작업으로 안착한다. 로댕의 삶은 〈지옥의 문〉과 함께 성장하고 완성되어 갔다. 현재 우리가 로댕의 대표작으로 꼽는 〈세 망령〉, 〈아담〉, 〈이브〉, 〈우골리노와 그의 아들들〉, 〈키스〉 등은 〈지옥의 문〉을 위해 구상한 부속 조각이었다.

로댕은 1888년부터 〈지옥의 문〉에 등장하는 부속 조각들을 독립된 개별 작업으로 떼어 내 대형 조각으로 탈바꿈시켰다. 그의 손끝에서 탄생한 다양한 군상이 모여 있는 〈지옥의 문〉은 그에게는 단순히 의뢰

오귀스트 로댕
아담 Adam
1880년
청동
196×76.5×78cm
파리, 로댕 미술관

오귀스트 로댕
이브 Eve
1881년
청동
높이 173cm
뉴욕, 메트로폴리탄 미술관

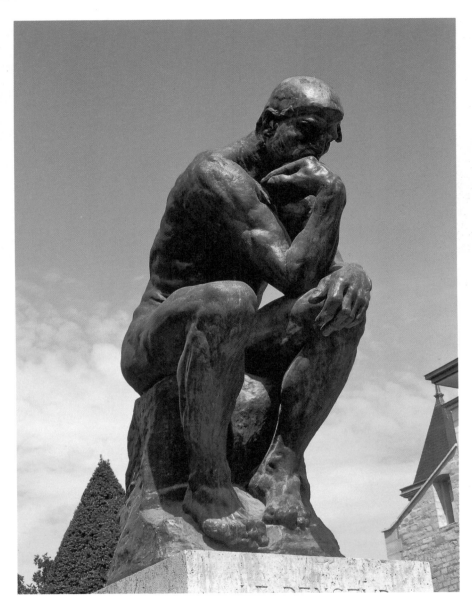

오귀스트 로댕
생각하는 사람 The thinker
1904년
청동
높이 186cm
파리, 로댕 미술관

받은 작품 중 하나가 아닌 그 이상의 가치가 있었을 것이다. 실제로 이는 그가 작품 속에 간절히 담아내려 했던 것, 즉 살아 숨 쉬는 듯한 인체와 내적 감정의 분출을 모두 갖춘 인물 조각의 집합이었으며, 따라서 로댕은 그 속의 인물 하나하나에 애정을 가질 수밖에 없었다. 그중에서도 그가 끝까지 고심한 인물이 바로 〈지옥의 문〉을 지키는 문지기였다. 이 문지기는 초기 작업에서는 흉물스럽고 섬뜩한 악마의 모습으로 표현되었으나 여러 번 수정을 거쳐 지금의 〈생각하는 사람〉으로 변화했다. 이 변화는 꽤나 극적인데, 그저 지옥의 문을 지키는 공포스러운 문지기가 지옥의 문 위에 턱을 괴고 앉아 지옥의 난장을 지켜보고 있는 보통의 남자로 변한 것이다. 다양한 죄목으로 지옥에 갇힌 인물들의 절규가 들릴 것만 같은 지옥의 처절한 모습과는 극히 대조적으로 상념에 빠진 듯한 남자의 모습은 고요함마저 느껴질 정도다. 어떠한 사건의 순간, 역동적인 한 순간을 포착하는 대신 인간의 내면에 주목한 로댕의 예술관이 고스란히 드러나는 대목이다. 특히 〈지옥의 문〉에서의 문지기가 아니라 독립된 작품으로 〈생각하는 사람〉을 마주하면 이 인물이 수많은 감정의 교차 지점에 머무르고 있구나, 하는 느낌이 더욱 강하게 전해진다. 〈생각하는 사람〉은 로댕의 표현을 빌리자면 '고전같이 박제된' 전통적 조각과는 다르게 감정이 스며든, 그의 조각만이 가지고 있는 위대한 가치를 아주 잘 보여 준다.

　현재 우리가 여러 소장처에서 볼 수 있는 〈지옥의 문〉 청동 버전은 사실 로댕이 완성한 것이 아니다. 이는 그가 사망한 후 1928년에 제자들이 주조한 것으로, 현재 전 세계에 〈지옥의 문〉 청동 버전은 총 7개가

있다. 회화 작품과 달리 조각은 작가가 최초로 제작한 작품의 틀이 있다면 얼마든지 청동상을 새로 찍어 낼 수 있기 때문이다. 필라델피아의 로댕 미술관을 비롯해 파리의 로댕 미술관, 도쿄 국립 서양 미술관, 취리히 쿤스트하우스, 스탠퍼드 대학교, 시즈오카 현립 미술관, 그리고 한국의 플라토 미술관에 7번째 청동상이 있다.

● 현대 조각의
문을 열다

로댕의 작품은 발표 초기에 논쟁에 휩싸이는 것이 많았는데, 그중 하나가 바로 〈칼레의 시민〉이다. 사회 지도층의 도덕적 의무와 책임을 뜻미하는 '노블레스 오블리주(nobless obilge)'라는 말을 들어 본 적 있을 것이다. 이를 단어 뜻 그대로 대변하는 듯한 프랑스의 역사적 일화가 바로 '칼레의 시민들' 이야기다. 14세기경 영국과 프랑스가 백년전쟁을 치르는 과정에서 1354년 영국의 에드워드 3세가 도버해협을 건너 프랑스의 항구도시 칼레(Calais) 지역을 점령한 후 봉쇄했다. 영국군과 칼레 시민의 대치 상태는 11개월 동안이나 지속되었으나 결국 칼레 시민들이 영국군에 항복하게 된다. 그 후 에드워드 3세는 칼레 시민들을 몰살하는 대신 시민을 대표해 6명이 희생을 자처하면 나머지 시민들을 살려 주겠다고 제안한다. 이에 가장 먼저 목숨을 내놓은 인물이 칼레의 제일가는 부자 외스타슈 드 생 피에르(Eustache de

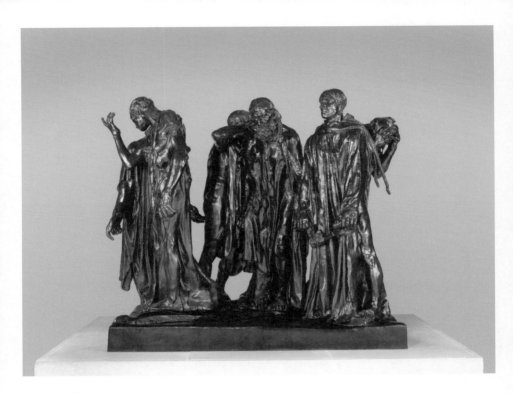

오귀스트 로댕
칼레의 시민 The Burghers of Calais
modeled 1884–1895, cast 1985
청동
209.6×238.8×241.3cm
뉴욕, 메트로폴리탄 미술관

Saint Pierre)였다. 그를 따라나선 나머지 다섯 인물도 칼레의 시장과 법률가 등 칼레를 대표하는 상류층이었다. 당시 임신 중이었던 에드워드 3세의 왕비가 간곡히 청하여 처형은 취소되었지만, 칼레시를 위해 스스로 죽음을 택한 이들의 희생정신은 지금까지도 노블레스 오블리주를 상징하고 있다.

1884년 칼레시(市)는 칼레의 영웅이기도 한 이들을 기념하기 위해 로댕에게 조각상을 의뢰한다. 아마도 칼레시에서 기대한 조각은 결연하게 죽음을 맞이하고 있는 칼레 시민들의 영웅적 모습이었을 것이다. 그러나 로댕이 완성한 〈칼레의 시민〉 속 인물들은 결코 영웅의 모습이 아니었다. 다소 미화되어 전해지는 이야기 속에서처럼 죽음에 당당히 맞선 모습이 아니라 손으로 머리를 감싸고 고통스러워하거나 멍한 눈빛으로 체념하는 모습 등으로 표현된 이들은 죽음을 두려워하는 여느 평범한 인간과 다를 바 없다. 기대와는 다르게 너무도 인간적으로 묘사된 조각의 모습에 실망한 칼레시 측은 강하게 반발했다. 더군다나 역사적 영웅을 기리기 위한 의도로 제작하는 공공 기념물은 대부분 거대한 사이즈로 만들거나 혹은 높은 받침대 위에 설치되어 사람들이 자연스럽게 우러러볼 수 있도록 구상해 왔던 것과 달리 〈칼레의 시민〉은 지면에 놓여 관람객이 그들의 눈높이에서 볼 수 있게 제작했다. 칼레의 시민들은 우리와 함께 서 있는 평범한 인간의 모습인 것이다. 이것 역시 논란거리가 되었다. 그러나 당시의 관습에서 벗어나 생각해 보면 이러한 장치가 오히려 그들의 영웅적 면모를 더욱 부각해 준다는 사실을 알 수 있다. 늠름한 영웅이 아니라 사실 지극히 평범한 인간임에도 죽음의

공포를 무릅쓰고 희생을 결심한 모습에서 그들의 고귀한 정신이 더욱 강조되는 것이다. 죽음을 결심했지만 공포감에 무력해질 수밖에 없는 인간의 고뇌가 절절하게 다가오는 듯하다.

이와 유사한 논란은 또 있다. 로댕은 1891년 문인협회로부터 프랑스의 위대한 소설가 발자크의 조각상을 의뢰받는다. 7년이 넘는 제작 기간 동안 발자크의 작품과 삶까지 연구하며 작업한 로댕은 마침내 그 결과물을 선보이는데, 이 작품을 접한 문학협회가 조각상의 인수를 거절한 것이다. 높이가 무려 약 3m에 달하는 거대 조각으로 표현된 발자크는 '비대한 괴물의 등장', '대형 펭귄의 모습'이라는 당시의 조롱 섞인 평가처럼 마치 커다란 포대를 걸친 듯한 모습이다. 〈칼레의 시민〉과 마찬가지로 협회와 대중이 기대하는 천재적 소설가의 모습과는 거리가 멀다. 소설가를 상징할 만한 그 흔한 펜이나 책 등의 소품 하나 없으며, 심지어 발자크의 손조차 표현되지 않았다. 많은 것이 생략된 조각인 것이다. 발자크의 강한 의지가 엿보이는 얼굴만 제대로 묘사되었고, 그 외의 부분들은 의도적으로 생략되었다. 아마도 이는 그의 얼굴에 시선을 집중시키기 위한 의도였을 것으로 파악된다. 로댕은 이러한 발자크의 조각상을 만들어 내기 위해 실제로 발자크와 닮은 모델을 섭외해 수많은 드로잉과 조각상을 제작하는 등의 예비 작업을 거쳤다. 예비 작업에서도 그는 등이 휘고 배가 나온 모습으로 발자크를 그려 냈다. 실제로 발자크는 매일 12시간이 넘도록 책상 앞에 앉아 집필 활동에 전념했으며, 하루에 커피를 50잔 이상 마시기도 해 배도 나오고 등은 완전히 휘어 버렸다고 한다. 로댕은 발자크의 실제 모습을 그대로 담아냈던 것이

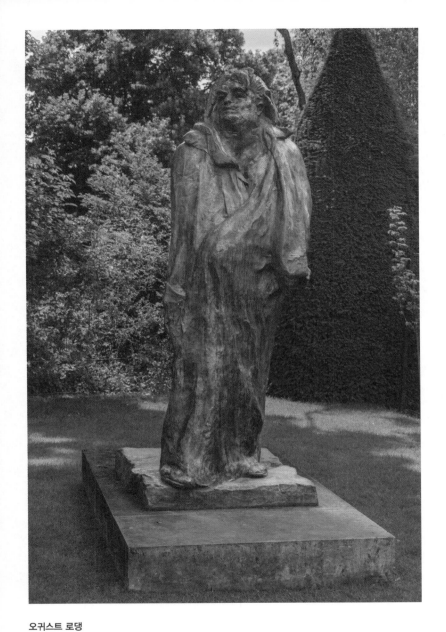

오귀스트 로댕
오노레 드 발자크, 작가 Honoré de Balzac, écrivain
1891–1898년
청동
270×121×128cm
파리, 로댕 미술관

다. 전통적인 인물 조각상의 영웅적, 이상적 요소는 전부 배제하는 대신 그 인물의 인간적 면모를 드러내는 데 집중했다. 그리고 로댕의 이러한 작업은 추상으로 나아갔다. 그는 인체의 생명력 넘치는 표현과는 달리 그 외의 것은 과감히 생략하고 단순화했는데, 발자크의 조각상에서도 얼굴의 특징만을 드러내고 옷을 걸치고 있는 몸은 세부 묘사를 생략한 채 하나의 덩어리로 표현했다. 이는 1900년대 이후에 본격적으로 등장하는 추상 조각의 전조로 볼 수 있다. 이렇듯 인간 그 자체와 개인의 경험에 집중한 로댕 덕분에 서양의 조각사는 현대 조각의 길로 접어들게 되었다. 많은 것을 생략함으로써 오히려 핵심을 담아낸 그의 시도는 현대 조각이 가진 비구상성의 기초를 이루어 냈다. 지극히 사실적인 표현이 돋보이는 초기의 작품에서 출발해 생략을 통해 본질을 찾으려는 시도로 발전한 그의 여정은 근대 조각과 현대 조각을 잇는 역사의 한 페이지였다.

"나는 발자크를 똑같이 묘사할 생각이 없다. 그건 사진이 하는 일이다."

● 영혼의 끌림,
 카미유 클로델 Camille Claudel, 1864-1943

　　　　　　로댕이 〈지옥의 문〉을 비롯한 대형 프로젝트를 의뢰받으면서 파리의 대표적인 조각가로 명성을 쌓아 가던 1883년, 동료

작가이자 친구였던 알프레드 부셰(Alfred Boucher, 1850-1934)가 자신이 맡고 있던 아카데미 콜라로시(Académie Colarossi)의 조각 수업을 로댕이 대신해 줄 것을 부탁한다. 여학생의 입학을 금지한 에콜 데 보자르를 대신해 이탈리아의 조각가 콜라로시가 설립한 미술학교 아카데미 콜라로시는 ― 사실 학원으로 보는 게 더 맞을 듯하다 ― 재능 넘치는 여성 미술가 지망생들이 수학했던 곳이다(모딜리아니의 부인 잔 에뷔테른도 이곳 출신이다). 로댕은 이곳 아카데미 콜라로시에서 영혼의 상대를 만나게 되는데, 그녀가 바로 19살의 조각가 지망생 카미유 클로델이었다. 서로에게 첫눈에 반한 두 사람은 1885년에 클로델이 로댕의 조수로 정식 채용되면서 그 관계가 급속도로 발전하게 된다.

파리 외곽의 시골에서 등기소 서기의 딸로 태어난 카미유 클로델은 오빠가 죽은 다음 태어난 아이라는 이유로 어머니의 애틋한 사랑을 받지 못하며 자랐다. 마찬가지로 어머니에게 사랑받지 못한 그녀의 남동생 폴 클로델(Paul Claudel, 1868-1955)과의 각별한 유대 관계 속에서 성장한 카미유 클로델은 또래보다 여러모로 성숙했다. 13살 때 가정교사로 들어온 알프레드 부셰 덕분에 일찍이 조각을 접할 수 있었는데, 그녀의 재능을 알아본 아버지 덕분에 17살부터 파리의 아카데니 콜라로시에서 본격적으로 조각을 공부하게 된 것이다. 그리고 그로부터 2년후 로댕을 만나면서 그녀의 삶은 격변한다. 자신에게 냉정했던 어머니와 달리 아버지에게는 남다른 애정을 받았던 그녀였기에 아버지 또래의 성공한 조각가 로댕에게 끌렸던 것은 어찌 보면 필연적이었다 할 수 있겠다. 클로델은 예쁘장한 외모와는 다르게 격정적인 기질을 가지고

있었는데, 여성에게 그리 호의적이지 않았던 당시 조각계에서 그녀의 이러한 열정은 반짝이는 젊음과 함께 빛났다. 그리고 그녀의 묘한 매력과 재능은 단번에 로댕의 마음을 사로잡았다. 로댕의 조수가 된 클로델은 실제로 〈지옥의 문〉에 등장하는 여러 인물의 손과 발을 제작할 정도로 실력이 뛰어났다. 인체 조각에서 손과 발은 움직임을 표현해 내는 중요한 요소라는 점을 감안한다면 이는 로댕이 조각가로서 그녀의 실력을 인정했다는 증거이기도 하다.

　로댕의 어린 연인 클로델은 그의 작품에 모델로도 등장하기 시작한다. 그녀는 로댕에게 새로운 영감을 주었던 뮤즈로, 1885년부터 1890년도까지 제작된 그의 작품 대부분 속 모델이 클로델이었다. 〈지옥의 문〉의 부속 조각으로 제작된 〈다나이드〉에서 클로델은 영원히 고통받는 여인의 절망감을 온몸으로 표현해 냈다. 다나이드는 그리스 신화에 나오는 다나오스(Danaus) 왕의 딸로, 사위가 자신을 제거하고 나라를 가로챌 거라 생각한 아버지의 지시대로 첫날밤에 남편을 살해한다. 단테의 〈신곡〉에서는 그 죄로 지옥에 간 다나이드가 밑 빠진 독에 물을 채우는 형벌을 받은 것으로 묘사되고 있다. 로댕은 영원한 형벌속에서 아무리 노력해도 끝나지 않는 고통에 절망하는 모습으로 다나이드를 나타내고자 했던 것이다. 그리하여 클로델은 몸을 잔뜩 움츠린채 바닥에 얼굴을 파묻은 모습으로 가련해 보이는 다나이드를 표현했다. 그녀의 뒷모습에서는 끝나지 않을 것 같은 고통이 드러난다. 하지만 아이러니하게도 매끄러운 곡선으로 하얗게 빛나는 여인의 가냘픈 몸과 거꾸로 늘어뜨린 풍성한 머리카락에서 우리는 아름다움을 느끼게 된다.

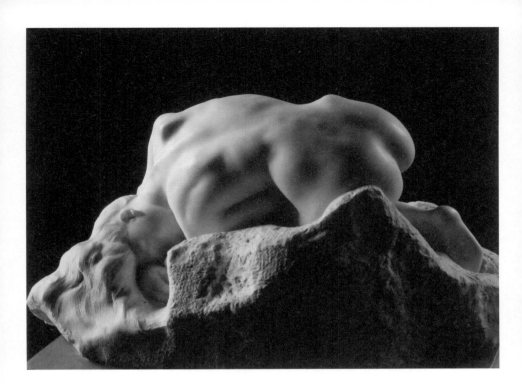

오귀스트 로댕
다나이드 La Danaïde
1890년
대리석
35×72.4×22.5cm
파리, 로댕 미술관

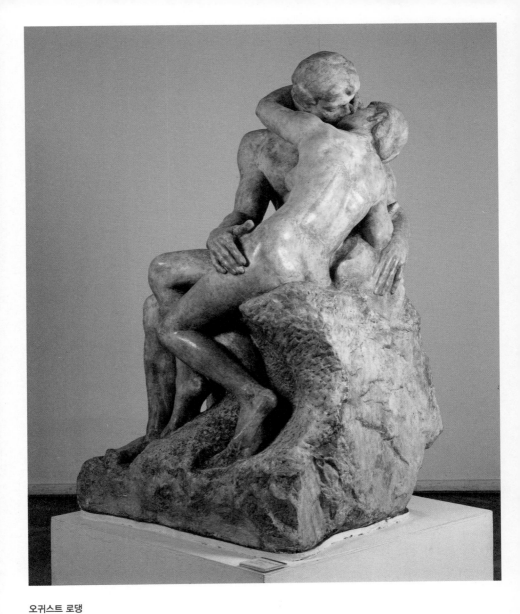

오귀스트 로댕
키스 The Kiss
1886년경
대리석
117×112.3×181.5cm
파리, 로댕 미술관

절망감에 휩싸인 다나이드의 고통과 동시에 여체의 아름다움을 함께 곱씹어 볼 수 있는 것이다. 〈키스〉 역시 클로델이 모델로 등장한 작품이다. 상대의 목을 감싸 안은 채 키스에 몰두하고 있는 여인에게서 클로델의 흔적을 찾아볼 수 있다. 이 작품도 〈지옥의 문〉의 부속 조각으로 구상한 것이었지만 지옥의 참담한 모습과는 어울리지 않는 데다가 격정적으로 키스를 나누는 연인의 모습이 당시의 시대적 분위기에서는 지나치게 관능적으로 느껴져 결국 〈지옥의 문〉에서 제외되었다. 그 후 독립된 작품으로 제작된 〈키스〉는 나이와 현실의 제약을 모두 넘어선 로댕과 클로델의 사랑을 그대로 보여 주는 듯하다. 이렇듯 그들은 함께한 시절 속에서 열정으로 불타고 있었다.

● 나의 삶이 꾸는 꿈은
 악몽입니다

클로델은 1888년에 발표한 〈사쿤탈라〉로 살롱전에서 최고상을 수상하면서 한 명의 조각가로서 미술계에 발을 들이는 듯했다. 사쿤탈라는 인도의 신화에 등장하는 인물로, 그녀는 두시얀타라는 왕을 만나 사랑에 빠지지만 신의 심기를 건드려 눈이 머는 저주를 받게 된다. 클로델은 〈사쿤탈라〉에서 연인 두시얀타가 눈이 먼 사쿤탈라와 재회하고 그들의 사랑을 확인하는 순간을 그려 냈다. 무릎을 꿇은 채 연인을 끌어안는 남자와 그런 그를 위해 고개를 숙여 살며시 기대

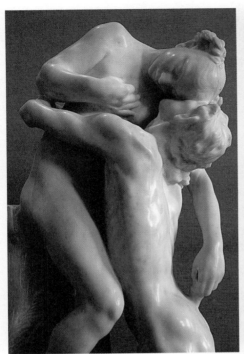

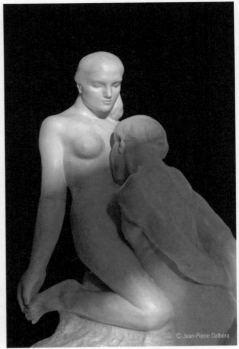

카미유 클로델
사쿤탈라 Sakuntala
1905년
대리석
91×80.6×41.8cm
파리, 로댕 미술관

오귀스트 로댕
영원한 우상 The Eternal Idol
1889년
대리석
73.2×59.2×41.1cm
파리, 로댕 미술관

어 있는 여인의 모습은 애절하면서도 아름답다. 20대 중반에 만들어 낸 이 작품을 통해 우리는 클로델의 천재성을 짐작할 수 있다. 하지만 이 작품으로 이름을 알리게 된 것과 동시에 그녀는 이미 거장이었던 로댕의 정부라는 비난과 로댕이 작품을 손봐 주었다는 의혹까지 함께 받게 되었다. 더 큰 문제는 이듬해에 로댕이 〈영원한 우상〉을 공개하면서 발생했다. 〈영원한 우상〉을 본 사람들은 1년 전 발표된 클로델의 〈사쿤탈라〉와 유사하다는 이유로 이번에는 반대로 로댕이 클로델의 작품을 베꼈다는 의혹을 제기한 것이다. 사실 〈영원한 우상〉은 작품의 전체적인 구조와 분위기, 인물의 포즈 등이 〈사쿤탈라〉와 매우 흡사하다. 물론 이에 대해서는 아직까지도 명백히 입증된 바가 없어 그저 합리적인 의심으로 남아 있지만, 이로 인해 로댕과 클로델의 관계에 금이 가기 시작했다는 점은 부인할 수 없다.

그러나 이들의 관계에서 가장 큰 문제는 따로 있었다. 로댕과 클로델 사이에는 이미 오래전부터 로댕 옆을 묵묵히 지키고 있는 나무 같은 여인이 있었던 것이다. 로댕은 조각가 지망생 시절에 이 여인, 로즈 뵈레(Rose Beuret)를 만났다. 그들은 이후 아주 오랫동안, 아니 사실상 평생을 함께하게 된다. 클로델이 로댕의 곁을 떠나게 된 직접적인 이유가 바로 끝날 듯 끝나지 않는 로댕과 로즈의 관계였다. 로즈는 가난한 조각가 지망생이었던 로댕을 위해 세탁부로 일하며 개인 작업실 비용 등을 대 주며 그를 뒷바라지했다. 로댕이 어려웠던 시절부터 한결같이 그의 옆에서 그의 꿈을 지지했으며, 잘나가는 작가가 된 로댕이 다른 여자들과 염문을 뿌리고 다닐 때에도 여전히 그의 곁을 지킨 조강지처였

다. 로댕 역시 숱한 여자를 만나고 다녔지만 결국에는 로즈에게 돌아가
곤 했다. 그러나 클로델은 다른 어떤 여자들과도 달랐다. 본능적으로 클
로델에게 빠진 로댕은 그녀에게서 쉽게 헤어나지 못했다. 그리고 그들
곁에 로즈가 버티고 있었던 것이다.

　　하지만 클로델은 로즈와 달랐다. 로댕이 무슨 짓을 하든 마냥 순종
하며 그를 바라보고만 있을 수는 없는 노릇이었다. 로댕과 로즈의 끊어
지지 않는 관계 사이에서 클로델은 점점 지쳐 갔고, 결국 온전히 자신
의 사랑이 되지 못하는 로댕을 떠나 서른에 완전히 혼자가 된다. 그녀
가 생각한 그들의 관계는 〈중년〉이라는 그녀의 작품에서 극명하게 드
러난다. 한 남자가 늙고 추해 보이는 어느 노파에게 이끌려 힘없이 발
걸음을 옮기고 있고, 그렇게 떠나는 늙은 남자의 손끝이 향한 곳에는
젊고 아름다운 여인이 무릎을 꿇은 채 그를 올려다보며 가지 말라고 애
원하듯 두 손을 내밀고 있다. 이는 클로델이 바라본 그들의 관계이며,
그녀 스스로 자신을 내쳐진 사랑의 패배자로 인식했음을 알 수 있다.

　　그렇게 로댕의 곁에는 결국 로즈만이 남았지만, 로즈가 공식적으
로 로댕의 부인이었던 기간은 고작 2주에 불과하다. 결혼이라는 제도
를 혐오했던 로댕은 로즈와 결혼은 하지 않고 동거인으로서 50여 년을
함께 살았다. 또 그녀가 낳은 자신의 아들에게 로댕이라는 성도 주지
않는 나쁜 남자였다. 그러나 1917년 2월, 악화된 건강을 직감한 로댕은
그럼에도 불구하고 자신을 떠나지 않았던 로즈에게 보답이라도 하듯
뒤늦게 결혼식을 치르고 법적으로 부부가 된다. 홀로 남을 로즈를 위한
선택이었으리라. 하지만 불행히도 결혼 2주 만에 로즈 뵈레가 먼저 사

망했고, 그해 11월에 로댕도 그 뒤를 따랐다. 어찌 되었든 로댕의 진정한 동반자는 흔들리지 않고 그의 곁을 지킨 로즈가 아닐까.

한편 로댕과 결별한 클로델은 조각가로서 자신의 작업에 몰두한다. 로댕과 함께일 때 그녀는 자신의 작품이 아닌 로댕의 작품만을 제작할 수밖에 없었다. 그렇기에 작가로서 자신만의 예술세계를 키워 나가려는 의지 역시 그녀가 로댕을 떠난 이유 중 하나일 것이다. 그러나 그런 그녀에게 돌아온 것은 로댕의 정부였다는 꼬리표와 그녀의 작업에서 로댕의 흔적을 찾으려는 대중의 따가운 시선뿐이었다. 좌절한 클로델은 이러한 상황을 애써 비웃기라도 하듯 작업실에 처박혀 계속해서 작품을 제작했지만 점차 광적으로 변하고 말았다. 1905년, 결국 정신병까지 얻게 된 그녀는 로댕이 자신의 작품을 시샘해 훔쳐 간다는 망상에 시달렸으며 심지어 자신을 죽이기 위해 사람을 보낸다고 주장하는 지경에 이르렀다. 총명함과 아름다움으로 반짝이던 여인은 그렇게 피폐해 갔고, 주변 사람들과도 단절되면서 점점 더 파괴적인 성격으로 변해 갔다. 피해망상에 사로잡힌 클로델은 자신의 손으로 그녀가 만든 작품들을 부숴 버리기도 했는데, 이러한 증상은 끝까지 그녀를 지지해 주었던 아버지가 사망한 1913년 이후 더욱 극심해졌다. 그렇기에 현재 남아 있는 클로델의 작품은 90여 점뿐이다. 딸에 대한 애정이 부족했던 어머니는 결국 그녀를 정신병원에 보냈고, 48살에 들어간 정신병원에서 클로델은 죽을 때까지 약 30년을 갇혀 있게 된다. 그토록 오랜 수용기간 동안 가족들 중 아무도 그녀를 찾지 않고 방치했다. 그렇게 조각가로서의 클로델의 삶도 거기서 멈춰 버렸다.

카미유 클로델
중년 The Age of Maturity
1893–1903년경
청동
114×163×72cm
파리, 오르세 미술관

누구의 제자도
연인도 아닌

　　　클로델이 로댕의 그늘에서 벗어나 조각가로서 도
약하기 위해 고군분투했으나 결국 처참히 시들어 버리는 동안, 작가로
서 로댕의 삶은 승승장구였다. 1900년도부터 본격적으로 작품의 진가
를 인정받은 그는 더 이상 논란의 대상이 아닌 프랑스를 대표하는 조
각가, 모두에게 추앙받는 예술가로 우뚝 서게 되었다. 1917년 사망한
로댕의 장례를 국가장으로 치를 정도였다. 아마도 로댕의 이러한 눈부
신 성공은 클로델을 더욱 자극했을 터. 그녀는 로댕이 세상을 떠난 후
로도 17년간을 정신병원에서 생활했고, 끝까지 그가 자신을 폄하했다
는 망상에서 벗어나지 못했다. 물론 로댕의 인품을 좋게 평가하기는 어
렵다. 특히나 클로델의 입장에서는. 그러나 로댕이 보이지 않는 곳에서
예술가로서의 클로델의 앞날을 응원해 주었던 것은 분명해 보인다. 세
상 사람들이 그들의 관계를 소란스럽게 비난할 당시에도 로댕은 비밀
리에 클로델의 작품을 구입하며 그녀를 지원했다. 또한 1908년부터 약
10년 동안 파리 시내의 호텔 비롱(Hotel Biron)에 머물렀던 그는 자신의
작품을 기증하는 조건으로 그곳을 미술관으로 만들어 줄 것을 파리시
에 제안했는데, 그렇게 설립된 로댕 미술관의 마지막 전시실에는 그의
요청에 따라 클로델의 작품이 전시되어 있다. 전 세계를 순회하며 열리
는 로댕 개인전의 마지막 섹션에도 늘 클로델의 작품이 있다. 그리고
2017년, 카미유 클로델의 미술관이 그녀가 유년 시절을 보냈던 프랑스

노장쉬르센에 개관했다. 죽어서도 로댕과 함께 묶일 수밖에 없었던 그녀가 드디어 그의 그늘에서 벗어났다고 해야 할까. 그녀의 유작 90여 점 중 절반을 전시하게 된 이 미술관의 설립은 누구의 제자도 연인도 아닌 예술가 클로델로서 마침내 인정받았음을 의미할 것이다.

18세기 이후 서구의 조각은 주로 역사적 인물의 기념 동상이나 초상 조각 등을 만들어
내는 천편일률적 공공미술의 형태로 전락했다. 르네상스 이후 회화가 우위를 쌓아 간
것과는 대조적으로 조각은 점차 장식적 요소로 치부되었다. 그렇게 19세기 중반까지
지나치게 이상적인 형태이거나 기념비적 성격이 명백한 대형 작품들, 그리고 지극히
장식적인 용도의 조각이 난립했다. 조각의 영역에서는 아직 19세기 이후 '근대'라 부르
는 새로운 시대의 사회적 분위기를 받아들이지 못한 것처럼 보였다. 이때 조각의 위상
을 다시금 독립된 장르로 일으켜 세우고 근대 조각의 가치를 새롭게 정립한 예술가가
바로 로댕이다. 로댕이 보여 주었던 근대적인 요소들 때문에 그의 조각 작품을 '인상주
의적 조각'으로 부르기도 한다. 비록 인상주의는 회화에 국한되어 발전했으나 기존의
전통적 관습을 거부하고 혁신을 이루어 낸 인상주의 작가들의 행보를 로댕에게서 그대
로 찾아볼 수 있기 때문이다. 이러한 이유로 로댕을 인상주의 미술의 흐름 안에서 함께
살펴보기도 한다.

로댕의 뒤를 이어 현대 조각을 이끌어 간 작가는 앙투안 부르델(Antoine Bourdelle,
1861-1929), 아리스티드 마욜(Aristide Maillol, 1861-1944) 등이다. 부르델은 에콜 데 보
자르의 고전적인 조각 교육 시스템을 거부하고 로댕의 작업실에서 제자로 지내며 그에
게서 조각을 배웠다. 오랜 기간 로댕의 조수로 있었지만 그와는 반대로 고전의 재생을
추구했다. 부르델은 고대 그리스와 가장 프랑스답다고 일컫는 중세 조각을 창조적으로

재해석해 새로운 흐름을 만들었다. 전통적으로 건축의 아래에 있던 조각을 독립적 예술 분야로 키워 나간 로댕과 달리 그는 조각의 건축적 구성과 양식에 주목했다. 그리고 로댕이 보여 주었던 인간의 감정이 담긴 조각에 건축의 요소를 넣어 자신의 작품을 구축했다. 로댕이 '미래의 등불'이라 칭찬한 부르델의 대표작으로는 〈활 쏘는 헤라클레스〉, 〈베토벤〉 등이 있다. 그의 작품은 이후 알베르토 자코메티(Alberto Giacometti, 1901-1966), 콘스탄틴 브랑쿠시(Constantin Brancusi, 1876-1957)와 같은 현대 조각가들에게 영향을 끼쳐 본질을 찾기 위해 형상을 제거해 나가는 단순화 작업의 흐름이 이어졌다.

한편 로댕이 "그의 작품은 호기심을 일으킬 요소가 없기 때문에 그토록 아름답다. 내가 죽으면 그가 나를 대신할 것이다."라며 극찬한 마욜은 사실 고갱의 영향을 받은 반인상주의 그룹 나비파(Nabis)의 화가로 예술계에 등장했다. 하지만 시력이 악화되는 탓에 40살에 조각가로 전향했다. 주로 여성의 누드 조각을 시리즈로 제작했으며, 다양한 소재로 단순한 구조를 추구해 나갔다. 그의 작품은 헨리 무어(Hennry Moore, 1898-1986)의 인체 조각에 영향을 끼치며 20세기 추상 조각이 등장하는 데 발판이 되었다.

당신 곁의 화가들

오귀스트 로댕	연도	카미유 클로델
프랑스 파리에서 출생	1840	
쁘띠 에콜에서 미술 공부	1854-1856	
로즈 뵈레와 만남	1864	프랑스 빌뇌브 쉬르 페르에서 출생
카리에 벨뢰즈의 공방에서 조수 생활 시작	1865	
아들 오귀스트 외젠 뵈레 출생	1866	
이탈리아 여행	1875	
〈청동 시대〉	1876	
〈지옥의 문〉 구상 시작	1880	아카데미 콜라로시에서 조각 공부
아카데미 콜라로시에서 클로델과 만남	1883	아카데미 콜라로시에서 로댕과 만남
〈칼레의 시민〉 구상 시작	1884	
	1885	로댕의 조수로 정식 채용
〈키스〉	1886?	
레종 도뇌르 슈발리에 훈장 수상	1887	
	1888	〈사쿤탈라〉로 살롱전에서 최고상 수상
〈영원한 우상〉	1889	
〈다나이드〉	1890	
	1891	
〈발자크〉 　클로델과 결별	1893	로댕과 결별
	1898	〈중년〉
〈지옥의 문〉 석고상 발표	1900	
	1903	
〈생각하는 사람〉	1904	
	1905	〈사쿤탈라〉 완성, 개인전 실패 후 정신병 악화
	1913	아버지 사망 후 정신병원에 수용
로즈와 로마로 이주	1914	
2월, 로즈와 결혼식 11월, 사망	1917	
	1943	사망

Leonardo da Vinci
Michelangelo Buonarroti

Rembrandt van Rijn
Johannes Vermeer

Diego Velázquez
Francisco Goya

Edouard Manet
Claude Monet

Paul Gauguin
Vincent Van Gogh

Auguste Rodin
Camille Claudel

Henri Matisse
Pablo Picasso

Salvador Dalí
René Magritte

"내 그림을 피카소 그림과 함께 전시하지 말아 달라.
불꽃같이 강렬하고 번득이는 그의 그림들 옆에서
내 그림이 초라해 보이지 않게."

_앙리 마티스

"나의 그림이 뼈대를 형성하는 데
가장 큰 영향을 준 사람이 마티스다.
그는 나의 영원한 멘토이자 라이벌이다."

_파블로 피카소

가장 요란한 작가와
가장 과묵한 작가

/

앙리 마티스

/

파블로 피카소

20세기 전반기의 미술사에서 가장 중요한 작가를 두 명만 꼽으라고 한다면 앙리 마티스와 파블로 피카소를 말할 것이다. 이 두 미술가는 각자 다른 방식으로 회화의 전통적 규칙을 전복하고 그것에서 해방을 시도한 현대 미술의 두 축이라 할 수 있다. 하지만 그들은 N극과 S극이라는 흔한 비유처럼 서로 함께할 수 없는 정반대의 인물이었다. 이들의 관계는 회화의 역사에서 오랫동안 이어졌던 색채와 형태의 대결 구도의 연장선상에 있었다. 두 거장은 예술적 지향점뿐만 아니라 그 외의 거의 모든 면에서도 반대 지점에 있었기에 세기의 라이벌로 견줄 만하다. '미술 신동'으로 자란 타고난 천재형 예술가 피카소와 달리 마티스는 20대의 나이에 우연히 미술에 대한 열정을 깨닫고 작가의 길을 걷기 시작한 노력형이었다. 실제로 마티스가 매일 10시간 이

상 정해진 시간에 규칙적으로 작업했던 것과는 대조적으로 피카소는 소위 마음이 내킬 때, 주로 밤에 자유롭게, 즉흥적으로 작업했다고 전해진다. 또한 마티스는 진중하다 못해 지루할 정도여서 교수라는 별명이 붙었던 반면 피카소는 상당히 사교적이고 시끄러울 정도로 자기표현이 많은 인물이었다.

이렇게 완전히 상반되는 두 작가의 만남은 1900년대 초 파리의 미술계를 배경으로 시작되는데, 그 중심에 있던 인물이 바로 문인이자 당시 예술계의 대표적 후원자였던 거트루드 스타인(Gertrude Stein, 1874-1946)이다. 스타인의 응접실은 당시 예술가들의 아지트 같은 곳이었고, 마티스와 피카소는 그곳에서 처음 서로의 존재를 위협적으로 인식했다. 미국의 소설가이자 시인이었던 거트루드 스타인은 오빠 레오 스타인과 함께 유럽을 오가다가 특히 파리의 매력에 흠뻑 빠져 정착하게 되었고, 이곳에서 여러 예술가를 후원하며 그들의 작품을 구입했다. 당시 스타인의 응접실에는 폴 세잔, 오귀스트 르누아르 등의 작품이 걸려 있었다. 마치 파리 미술계의 생생한 축소판과도 같았다. 스타인 남매는 젊은 예술가들에게 관심이 많았는데, 이들의 눈에 먼저 띈 자는 마티스였다. 레오 스타인이 마티스의 〈모자를 쓴 여인〉이라는 작품을 구입하면서 마티스는 스타인 남매가 후원하는 작가군에 포함되었다. 그런데 1906년, 아직 무명이었던 피카소가 그린 거트루드 스타인의 초상화가 그의 응접실에 자신의 작품과 함께, 아니 자신의 작품보다 위쪽에 걸려 있는 것을 발견한 마티스는 자존심에 상당한 상처를 받았다. 마티스는 1904년에 당시 파리 최고의 미술상이었던 앙브루아즈 볼라르(Ambroise

Vollard)의 화랑에서 개최한 첫 개인전에서 '강렬하고 명료한 시각을 가진 화가'라는 호평을 받았다. 경제적으로 성공한 개인전은 아니었지만 피카소와 달리 작가로서 이미 인정을 받은 상태였으므로 자존심이 상할 법도 했던 것이다. 그 후 스타인 남매와 함께 피카소의 작업실이었던 몽마르트르의 바토 라부아르(Bateau-Lavoir)°를 방문한 것이 그들이 실제로 대면한 첫 만남이었다. 피카소 역시 마티스의 작품에 경외감을 느꼈고, 그렇게 숙명의 라이벌 관계가 시작되었다.

● 보이는 색채에서 느끼는 색채로,
앙리 마티스 Henri Matisse, 1869-1954

미술사에 끼친 영향력에 비해 대중적 인지도는 피카소보다 상대적으로 낮은 앙리 마티스. 1869년 프랑스 북부의 르 카토 캉브레지(Le Cateau-Cambrésis)에서 출생한 그는 놀랍게도 무려 20살 때까지 미술을 전혀 접하지 못했다. 1887년에 파리로 건너와 20대 초반까지 법률사무소에서 사무관으로 일했는데, 당시 맹장염을 앓았던 그가 회복기에 어머니에게 화구를 선물 받은 것을 계기로 미술에 흥미

○ 20세기 초 무명이었던 피카소와 조르주 브라크(Georges Braque, 1882-1963), 후안 그리스(Juan Gris, 1887-1927) 등의 예술가들이 생활했던 몽마르트르 중턱의 허름한 아파트를 말한다.

를 가지기 시작했다. 훗날 마티스는 "물감을 손에 넣었을 때의 생생한 느낌을 잊을 수 없다"라고 말하며 그날의 운명적 순간을 회상하기도 했다. 그렇게 운명에 이끌리듯 미술가의 길로 들어선 마티스는 23살에 에콜 데 보자르에 입학했고, 27살에는 귀스타브 모로(Gustave Moreau, 1826-1898)의 눈에 띄어 그의 지도하에 색채를 탐구하기 시작했다. 귀스타브 모로는 현실 속 이미지의 묘사에 집중했던 사실주의, 인상주의 화풍에서 벗어나 신화적 소재나 환상적 세계, 신비롭고 이국적인 세계를 화면에 담아낸 상징주의 화가였다. 그는 마티스뿐만 아니라 조르주 루오(Georges Rouault, 1871-1958) 등도 제자로 두었는데, 특정 화풍을 강요하기보다 제자들이 스스로 자신의 화풍을 자유롭게 찾아갈 수 있도록 지도했다. 특히 마티스에게는 사물을 단순화하는 능력이 있다고 평하며 그의 재능을 알아봐 주었다. 실제로 마티스는 직관력이 뛰어났으며, 이러한 재능은 객관적인 시각으로 대상을 단순화해 배치하는 구상 능력으로 발전했다. 이는 미술가로서 마티스가 가진 최고의 자산이었다.

　　모로가 사망한 후 마티스는 잠시 세잔° 스타일의 구조적 형태가 보

○　　폴 세잔(Paul Cezanne, 1839-1906)은 엑상프로방스(Aix-en-Provence) 출신의 프랑스 화가로, 초기에는 인상주의 작가들과 교류했으나 점차 이 사조에서 벗어나 사물의 본질적인 구조와 형상을 탐구하기 시작했다. 자연의 모든 형태를 원기둥과 구, 원뿔로 해석해 독자적인 화풍을 개척해 나갔다. 후기 인상주의 화가로서 이후 입체파 화가들에게 지대한 영향을 끼쳤다.

이는 화면에 다소 어두운 톤으로 그림을 그렸다. 그 후에는 폴 시냐(Paul Signac, 1863-1935) 등의 신인상주의° 작가들과 교류하면서 다듬지 않은 강렬한 원색에 주목하게 되었다. 1904년 앙드레 드랭(André Derain, 1880-1954)과 모리스 드 블라맹크(Maurice de Vlaminck, 1876-1958)를 만난 이후부터 마티스는 본격적으로 좀 더 강렬하고 인위적인 색에 빠져들었다. 그리고 1905년 11월, 마티스와 드랭, 블라맹크, 알베르 마르케(Albert Marquet, 1875-1947) 등은 해마다 가을에 개최되는 프랑스의 전시회 '살롱 도톤(Salon d'Automne)'에 작품을 출품했다. 1903년부터 시작된 살롱 도톤은 아카데믹한 화풍의 작품을 전시했던 보수적인 살롱전과는 다르게 실험적인 작품을 전시할 목적으로 만든 진보적 성향의 전시회였다. 마티스를 중심으로 한 제3회 살롱 도톤에서는 대상의 '고유색'이라는 관념에서 벗어난 작품, 즉 색채에 대한 새로운 도전이 눈에 띄었다. 그러나 낯선 색채로 뒤덮인 그들의 그림은 좋은 평가를 받지 못했다. 대중의 반응은 냉랭했으며, 비평가 루이 복셀(Louis Vauxcelles)이 '마치 야수가 발에 물감을 묻히고 지나간 것처럼 거칠다'라며 야유

○ 신인상주의는 조르주 쇠라(Georges Seurat, 1859-1891)와 폴 시냐 등이 중심이 되어 인상주의를 과학적으로 발전해 나가려는 시도에서 시작되었다. 색채에 대한 과학적 방법론으로 점묘를 제시했으며, 원색으로 점을 무수히 찍어 화면을 구성해 냈다. 순색만을 사용해 팔레트에서 색을 섞지 않고 캔버스에 각각의 순색을 함께 찍어 시각적 혼합으로 중간색이 형성되도록 작업했다. 그렇기에 이들의 화면은 강렬하고 밝은 색채가 특징이다.

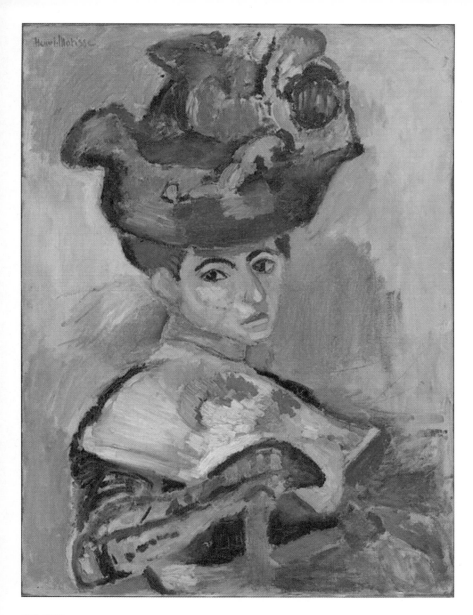

앙리 마티스
모자를 쓴 여인 The Woman with the Hat
1905년
캔버스에 유채
80.6×59.7cm
캘리포니아, 샌프란시스코 현대 미술관

한 이후부터 그들은 '야수파'라는 명칭을 얻게 되었다.

마티스는 이 전시에 앞서 언급한 〈모자를 쓴 여인〉을 출품했는데, 특히나 이 작품이 비난의 표적이 되었다. 그도 그럴 것이 작품 속 모델인 마티스 부인의 얼굴이 초록색과 노란색, 붉은색 등으로 뒤범벅되어 있었던 것이다. 분명 초상화인데 얼굴 등의 피부에 살색 물감을 전혀 사용하지 않았고, 얼굴을 뒤덮은 다양한 원색은 그녀의 옷과 배경에도 반복적으로 사용되었다. 따라서 얼굴과 배경의 경계가 뚜렷하지 않고 평면적으로 보인다. 야수파 작가들은 더 이상 사실적이거나 다수가 그렇다고 여기는 객관적 색채를 사용하지 않았다. 그들에게는 캔버스 속 대상이 현실에서 어떤 색채를 띠는지 중요하지 않았다. 대신 자신의 감정이 해석한 대로 주관적인 색채를 만들어 냈다. 보라색 피부, 빨간색 나무, 초록색 하늘 등은 현실에서 보이는 그대로의 색이 아니라 작가의 경험과 감정의 표현이었다. 이렇듯 색채의 독립을 꿈꾼 〈모자를 쓴 여인〉은 스타인 남매의 손으로 들어갔고, 이 문제작 덕분에 마티스는 야수파를 이끄는 선구자가 되었다.

그 후 마티스를 비롯해 앙드레 드랭, 모리스 드 블라맹크, 조르주 루오, 조르주 브라크 등의 작가 12명은 야수파 전시회를 열게 되는데, 동료 작가들이 이 전시회에 마티스가 출품한 그의 부인의 초상화를 주인공인 마티스의 부인이 발견하지 못하도록 고분분투했다는 흥미로운 일화가 전해진다. 〈마티스 부인의 초상, 녹색 선〉이라는 이 작품은 〈모자를 쓰고 있는 여인〉보다 훨씬 더 충격적이다. 심지어 여성인지 남성인지 구분하기조차 어렵다. 사실상 남성에 더 가까워 보이는 그녀의 얼

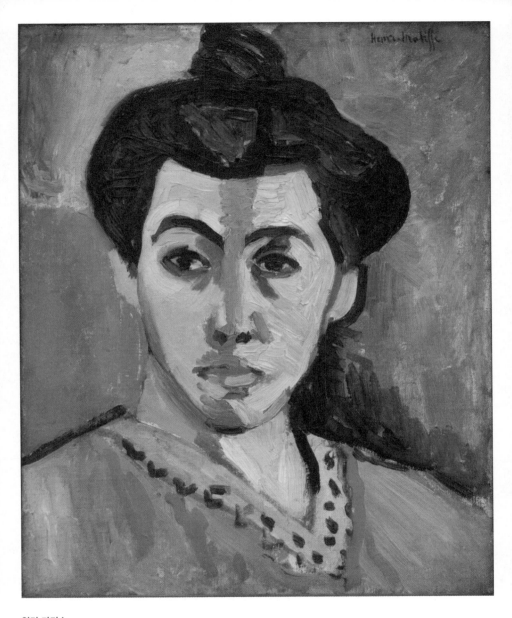

앙리 마티스
마티스 부인의 초상, 녹색 선 Portrait of Mme Matisse, The Green Line
1905년
캔버스에 유채
40.5×32.5cm
코펜하겐 국립 미술관

굴 중앙에는 녹색의 경계선이 그어져 있다. 녹색 선을 기준으로 노란색과 분홍색 등의 색채가 분할되어 칠해졌고, 얼굴에 사용된 녹색과 노란색, 붉은색 등은 그녀의 옷과 배경에도 짝을 이루어 채색되었다. 그림의 모델도 불쾌감을 느꼈다는 이 작품에 대해 마티스는 그저 그림을 그렸을 뿐이라고 언급했다. 그는 아름다운 초상화에는 관심이 없었던 것이다. 그에게는 색채의 표현이 그 자체로 회화였다. "색채는 결코 자연을 모방하라고 우리에게 주어진 것이 아니다. 우리는 자신의 감정을 색채를 통해 표현할 수 있다."라는 그의 언급 그대로다. 이렇듯 마티스는 원색의 대담한 표현을 즐겼다. 색채의 사실적 재현이라는 회화의 전통적 표현 방식에서 색을 해방시켜 고정관념을 깨트렸다. 이러한 자유로운 색채 표현에도 그의 작품이 무질서로 치닫지 않은 것은 견고한 구성 덕분이다. 강렬한 색채의 포착에 집중한 나머지 구성에는 소홀했던 다른 야수파 작가들과 달리 마티스는 구성의 중요성을 간과하지 않았다. 주관적인 감각으로 색을 표현했으나 그의 화면은 혼란스럽거나 유치하지 않았다. 즉 강렬한 색채를 통제하고 그와 조화를 이루는 절제된 형태 덕분에 안정적인 화면을 구현할 수 있었던 것이다. 객관적인 시각으로 사물의 본질을 꿰뚫어 단순화해 내는 마티스의 직관력이 바로 여기서 돋보인다. 그의 화면에서는 색채가 드로잉을 압도하지만, 그 색채를 든든히 뒷받침해 준 것은 견고한 구성의 힘이다. 다른 야수파 작가들이 1908년에서 1910년 사이를 기점으로 그들만의 거친 색채를 포기한 것과 달리 마티스는 끝까지 야수파의 색채 표현을 사수했는데, 이것 역시 색채와 균형을 이룬 형태의 본질이 있었기에 가능한 일이었을 것이다.

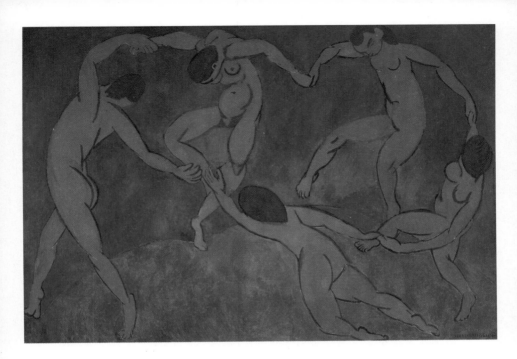

앙리 마티스
춤 The Dance
1909–1910년
캔버스에 유채
260×391cm
상트페테르부르크, 에르미타슈 미술관

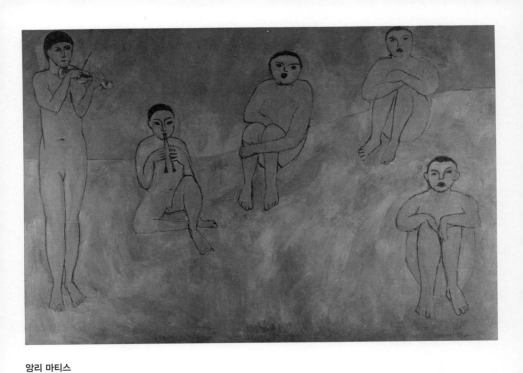

앙리 마티스
음악 The Music
1910년
캔버스에 유채
260×389cm
상트페테르부르크, 에르미타슈 미술관

마티스는 매일 13시간가량 작업하는 동안 회화에서 원근법을 의도적으로 파괴하고 볼륨감을 없애며 간단한 몇 번의 드로잉만으로 형태를 만들어 내고자 꾸준히 연습했다. 불필요한 것을 제거하고 가장 기본적인 형태만 남겨 색채를 더욱 돋보이게 하려는 노력이었다. 실제로 그는 10번의 붓놀림만으로 여성의 누드를 그릴 수 있게 되었을 때 스스로 작가로서 완숙기에 접어들었다고 생각했다고 한다.

〈춤〉과 〈음악〉은 강렬한 색채와 절제된 형태가 잘 드러나는 작품이다. 마티스의 친구이자 그의 후원자였던 러시아의 무역상 세르게이 슈추킨(Sergei Shschukin)이 모스코바의 저택을 장식할 대형 그림을 주문했고, 그의 의뢰에 마티스는 〈춤〉과 〈음악〉을 완성했다. 우선 〈춤〉을 살펴보자. 마티스는 흥겨운 춤사위의 정수를 담아내기 위해 일부러 형태를 단순화했고, 원근법을 생략해 인물의 위치와 거리에 관계없이 화면 안에서 움직임이 일렁거리듯 보인다. 그림 전반에 걸쳐 사용한 푸른색과 초록색, 진한 살구색의 강렬한 대비는 그 자체로 활기찬 힘을 발산하며, 정말 몇 번의 터치로 완성한 듯 단순하게 표현된 인체가 푸른색과 초록색에 둘러싸여 움직임을 극대화해 보여 준다. 그의 색채는 서로 간의 조합이 중요하다. "초록색을 칠한다고 풀을 의미하는 것은 아니다. 마찬가지로 파란색을 칠한다고 하늘을 그리는 것은 아니다. 내가 쓰는 모든 색은 마치 합창단처럼 한데 어우러져 노래한다."라는 그의 말처럼. 색채의 조화가 이루어 내는 리듬감은 〈음악〉에서도 나타난다. 푸른색과 진한 살구색 사이의 강렬한 대비는 조화로운 듯 어색한 리듬을 만들어 내는 것이다. 〈춤〉에서 사용된 색채가 동일하게 나타나는 이 그림에

서도 각각의 강렬한 색채는 이상할 만큼 조화롭게 배치되어 있다. 또한 〈춤〉에서는 강강술래를 하듯 서로 손을 맞잡고 원을 그리며 춤추는 여성들을 표현했다면, 〈음악〉에서는 ― 명확히 구분할 수는 없지만 ― 정면을 향한 남성들이 앉거나 가만히 서서 연주하는 모습을 개별적으로 그렸다. 마치 이 두 작품은 서로 대응 관계를 이루고 있는 것 같다. 춤추는 인물들의 동적인 형상과 앉거나 서 있는 인물들의 정적인 형상, 한 덩어리로 표현된 인물들과 각자 고립되어 있는 인물들, 그리고 시각적 예술인 춤과 청각적 예술인 음악이 두 작품 속에 대구(對句)처럼 연결되어 있다. 그러나 대응적 구도의 두 작품을 결정적으로 이어 주는 것은 바로 리듬감이다. 강렬하고 독립적인 각각의 요소와 그것을 조화롭게 아우르는 균형미는 마티스의 작품에서 드러나는 특별한 힘이다.

● 가위로
　그리다

　　　마티스는 지속적으로 회화에서 색채와 형태의 관계를 모색해 왔다. 그러나 1943년부터 그는 더 이상 붓을 들 수가 없었다. 1941년에 십이지장 수술을 받은 후 여러 합병증에 시달리게 되고, 관절염까지 심해져서 더 이상 앉은 상태에서 힘주어 붓을 잡고 그림을 그릴 수 없었던 것이다. 하지만 그는 작업을 포기하지 않았다. 어찌 보면 그가 평생을 추구해 온 것, 즉 단순화한 형태 속에서 강렬하게 피어

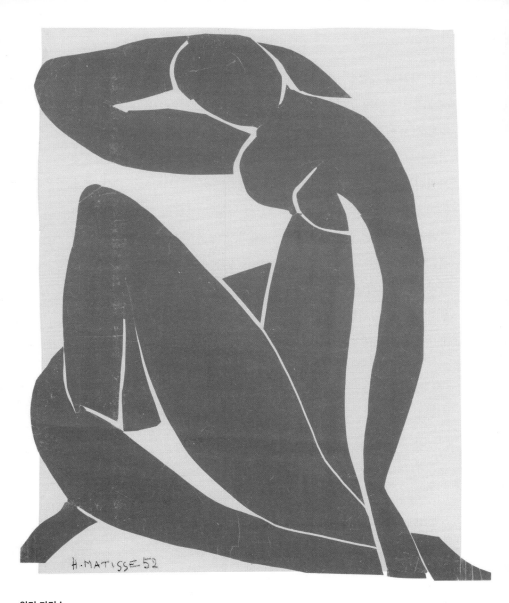

H.MATISSE-52

앙리 마티스
푸른 누드 II Blue Nude II
1952년
오린 종이 위에 구아슈
116.2×88.9cm
파리, 조르주 퐁피두 센터

오르는 색채의 향연을 완성하기 위한 시기로 접어들었다 해도 과언이 아니다. 건강이 악화된 그는 붓으로 그림을 그리는 대신 종이를 오려 붙이는 컷아웃(cut-out) 방식을 고안했다. 흰 종이에 원하는 색의 구아 슈(Gouache)를 칠한 후 물감이 마르면 가위로 오려서 다른 종이에 붙이는 방법이었다. 물론 종이에 물감을 칠하는 작업을 도와주는 조수가 있었다. 그중 리디아 델렉토르스카야(Lydia Delectorskaya, 1910-1998)라는 여인은 마티스의 만년에서 매우 중요한 인물이다. 그녀는 프랑스로 망명한 러시아인으로, 1932년 무렵 마티스의 조수로 고용되어 작업의 허드렛일을 돕다가 후에는 가정부로 인연을 이어 갔다. 처음에는 그저 그렇게 그의 작업과 집안일을 도왔을 뿐이었으나 어느 순간 모델로서 마티스의 눈에 띄었고, 마티스의 부탁으로 모델 일을 시작한 후에는 오랜 기간 뮤즈로서 그에게 영감을 주는 존재가 되었다. 특히 1935년에서 1939년 사이의 작업에서는 리디아가 마티스의 거의 유일한 모델이었다. 그렇게 리디아와 마티스는 40살의 나이 차에도 불구하고 끈끈한 우정을 쌓아 간다. 모델과 수없이 염문을 퍼트렸던 피카소와는 다르게, 이들은 순수하게 서로를 존중하는 화가와 모델의 관계였다. 하지만 둘의 관계를 의심한 마티스의 아내 아멜리 파레르는 1939년에 결국 그의 곁을 떠난다. 그렇게 혼자 남은 마티스가 사망하는 순간까지 그의 곁을 지킨 것은 리디아였다.

마티스가 오려 붙이기 위해 만들어 낸 종이의 색채는 무척 다양했다고 전해진다. 파란색과 붉은색, 노란색 등이 여러 톤으로 다채로웠다. 특히 그의 작품에 자주 등장하는 살구색은 무려 열일곱 종류나 있었다

고 한다. 마티스는 이렇게 만든 색종이를 오려서 캔버스에 붙이는 방식으로 마치 가위로 데생을 하듯 새로운 화면을 창조했다. 이러한 작업 방식에 대해 그는 '가위로 오리는 작업이 아니라 가위로 그리는 회화'라고 주장했다. 그리고 회화보다 단순한 형태의 구성이 필요했던 이 작업을 통해 마침내 색채와 형태의 완벽한 결합을 이루어 냈다. 그의 작품에서 강렬한 색채와 단순한 형태는 서로 균형을 이루며 조화롭게 결합했다. 총 네 점의 〈푸른 누드〉 시리즈는 극도로 단순해진 형상과 간결하지만 강렬한 색채의 조화가 잘 드러나는 작품이다. 푸른색으로 표현된 여성의 누드는 한편으로는 날카롭고 또 한편으로는 부드러운 곡선으로 단순화되어 있다. 이는 또한 추상으로 향하는 과도기적 작품이라는 의의가 있다. 그 외에도 그가 죽기 1년 전에 완성한 〈달팽이〉와 같이 마치 추상화처럼 어떠한 구체적 형상도 보이지 않고 그저 선명한 색채를 담은 종이들이 캔버스 위를 부유하는 듯한 작품을 만들어 냈다. 당시 사람들은 그의 이러한 작업을 늙은 작가의 유치한 취미 정도로 치부했다. 그러나 이것의 가치를 알아본 이가 바로 피카소다. 마티스의 작업실을 방문해 그의 '종이 그림'들을 직접 본 피카소는 "그 나이에도 이렇게 새로운 걸 할 수 있다니, 마티스 당신은 정말 나를 계속 놀라게 하는군."이라며 극찬했다고 전해진다. 현재 마티스의 색종이 작업은 그리기, 오리기, 붙이기라는 별개의 활동을 조화롭게 연결한 새로운 장르로 평가받고 있다. 그는 생을 마감하기 전까지도 병상에 누워 색종이 작업에 몰두했다.

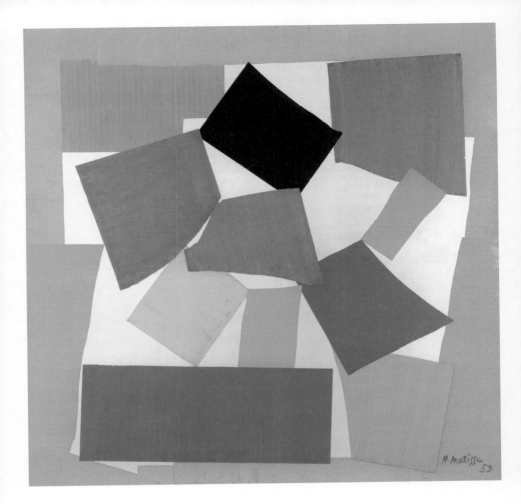

앙리 마티스
달팽이 The Snail
1953년
오린 종이 위에 구아슈
287×288cm
런던, 테이트 갤러리

나의 작품은 내 삶의 일기장이다,
파블로 피카소 Pablo Picasso, 1881-1973

　　파블로 피카소만큼 열정적으로 삶을 살아간 예술가는 찾아보기 힘들 것이다. 그 이름 자체로 모더니즘의 아이콘인 피카소는 92살에 심장마비로 죽음을 맞이한 그날까지도 작업실을 떠나지 않았다고 전해진다. 평생 동안 5만 점이 넘는 작품을 만들어 내며 지금까지도 미술사에서 가장 많은 작품을 남긴 작가로 손꼽히는 피카소. 그는 미술계에 파장을 일으킨 그의 새로운 스타일이 고정된 사조로 채 자리 잡기도 전에 또 다른 스타일을 만들어 내며 세상을 놀래 주었다. 1881년 10월, 스페인 남부의 휴양도시 말라가에서 태어난 피카소는 무명 화가이자 미술 선생이었던 아버지의 영향으로 — 그의 말에 따르면 — 말을 배우기도 전에 그림을 그릴 줄 알았고, 태어나 처음으로 입 밖에 낸 단어는 '엄마'나 '아빠'가 아닌 '연필'이었다고 한다(2살 때의 일이다). 자신만만하고 자기애로 똘똘 뭉친 그의 성격을 생각하면 이는 아마도 자신이 타고난 미술가라는 점을 강조하기 위한 발언이었을 것이다. 1946년에 어느 아동미술 전람회에 참석한 피카소는 자신의 어린 시절을 회상하며 이렇게 말하기도 했다. "나는 10살 때 이미 라파엘로처럼 그릴 수 있었다. 나에게는 어린아이처럼 그리는 게 가장 어려운 일이었고, 그것을 배우는 데 수년이 걸렸다."

　　1900년에 바르셀로나에서 첫 번째 전시회를 연 피카소는 성공을 꿈꾸며 당시 예술가들의 집결지였던 파리로 이주한다. 그리고 1901년

부터는 아버지의 성인 루이스(Ruiz)를 떼어 버리고 어머니 쪽 성인 피카소만 붙여서 그림에 파블로 피카소라고 서명하기 시작했다. 무명 화가였던 아버지의 그늘에서 벗어나겠다는 의지가 아니었을까. 그러나 바로셀로나에서는 신동으로 불리며 자신감 넘쳤던 피카소이지만, 그의 파리 생활은 그리 낭만적이지 않았다. 특히 초반에 힘든 시기를 보냈는데, 이는 함께 파리로 온 절친한 친구 카사헤마스가 실연의 고통으로 자살하면서 시작되었다. 게다가 화가로서 인정받지 못하고 경제적 궁핍까지 겪으며 절망감에 빠진 그는 밑바닥 삶의 근원적 외로움을 짙은 청색으로 표현하기 시작했다. 청색시대(1901-1904년)라고 불리는 이 시기에 그의 캔버스에는 맹인, 알코올 중독자, 걸인 등의 인물이 등장한다. 피카소에게 그림은 자신의 생각을 나타내는 수단이었기에 청색으로 표현되는 이 시기의 우울한 작품들은 당시 그의 내면을 대변하는 것과 다름없다.

〈맹인의 식사〉를 보면 밝고 희망찬 푸른색이 아니라 우울이 감도는 차갑고 검푸른 색채가 전체적인 분위기를 지배하고 있다. 그가 선택한 청색은 바로 이런 색이었다. 화면 가득 길쭉하게 표현된 인물 역시 침울한 느낌이다. 특히 상대적으로 크고 기다란 맹인의 손이 그림의 절망적인 분위기에 더욱 힘을 싣고 있다. 메마른 손길로 물병을 더듬는 듯한 모습은 앞이 보이지 않는 맹인의 심정을 짐작하게 한다. 한편 이렇게 인물을 길쭉하게 그리는 표현 방식은 피카소가 스페인의 대표적인 화가 엘 그레코(El Greco, 1541-1614)에게 영향을 받았다는 사실을 보여 주기도 한다.

파블로 피카소
맹인의 식사 The Blind Man's Meal
1903년
캔버스에 유채
95.3×94.6cm
뉴욕, 메트로폴리탄 미술관

극도의 우울과 패배감으로 가득 차 있던 청색시대를 벗어날 수 있었던 것은 그의 첫 번째 애인 페르낭드 올리비에(Fernande Olivier) 덕분이다. 피카소에게 영감을 준 대상은 일생에 걸쳐 한결같이 여성이었다는 것은 널리 알려진 사실이다. 장밋빛시대(1905-1906)라 불리는 이 시기에 그의 화폭은 점차 따뜻한 색조로 밝아진다. 1905년의 작품 〈곡예사 가족 The Family of Saltimbanques〉이나 〈광대들(어머니와 아들) Tumblers(Mother and Son)〉에서 보이듯 등장인물 역시 곡예사나 무용수 등으로 대체되었다. 물론 여전히 하층민의 삶을 다루고 있지만 분위기는 확연히 다르다. 청색시대의 무기력한 절망감에서 벗어나 민초들의 생명력과 아름다움을 담아낸 것이다. 피카소도 더 이상 외롭고 고통스럽지만은 않았다. 이 시기에 그는 실제로 친구들과 함께 서커스 보러 다니는 것을 즐겼고, 이를 소재로 다양한 작품을 그려 냈다.

● 보이는 것이 아니라
알고 있는 것을 그린다

1907년 여름, 몽마르트르 언덕의 바토 라부아르에서 피카소는 미술사의 흐름을 바꾸어 놓은 대작 〈아비뇽의 처녀들〉을 탄생시킨다. 알몸으로 등장하는 그림 속 여인 5명은 절친한 친구였던 조르주 브라크마저도 "불을 뿜기 위해 등유를 마신 것 같다"라고 표현할 정도로 추한 모습이다. 특히 화면 오른쪽 두 여인의 얼굴은 아프

리카 가면의 모습이며, 몸은 각 부분이 평면으로 분할된 형태로 배경과 결합된다. 당시 피카소는 아프리카 미술, 그중에서도 가면에 사로잡혀 있었으며, 이때를 니그로시대(1906-1908)라고도 부른다. 이 작품에서 가장 눈길을 끄는 여인은 오른쪽에 쪼그려 앉아 있는 인물이다. 그녀의 눈, 코, 입은 각각 다른 방향으로 비뚤어져 있다. 하나씩 다른 방향에서 따로따로 보고 그린 것처럼 왜곡되어 있다. 실제와 근사하게 재현하는 그림이 아니라 기존의 통념을 깨고 대상의 형태를 재구성해 내는 파격적인 시도였다. 바로 이 지점에서 입체주의가 시작된다. 즉 〈아비뇽의 처녀들〉은 입체주의 탄생의 태동으로 볼 수 있다. 보는 것과 보이는 것에 대한 관념을 완전히 전복한 이 작품은 원근법을 철저히 무시하고 여러 각도에서 바라본 시점을 평면에 중첩해서 담아낸 기하학적 형태로 완성되었다. 세잔의 작품에서 드러나는 기하학적 형태에 영향을 받은 피카소는 대상의 진실된 외형을 다시점으로 분해해 사방에서 동시에 분석해 냈다. 그는 대상을 완전히 이해하기 위해 사물의 모든 측면을 해체하고 재구성했다. 그렇게 그는 2차원의 화면에 3차원의 입체 형태를 구현해야 한다는 미술가의 오랜 과제에서 해방된다. 그러나 마티스를 비롯해 친구였던 미술평론가 펠릭스 페네옹, 시인 기욤 아폴리네르 모두 이 그림에 비판적이었고, 이에 의기소침해진 피카소는 이 작품을 거의 10년 동안 방치한다. 하지만 독일 출신의 화상이자 미술평론가 칸바일러(Kahnweiler, 1884-1979)가 긍정적으로 평가하고, 당시 야수파였던 조르주 브라크도 이 작품에서 가능성을 발견하면서 새로운 조형 실험에 동참했다.

파블로 피카소
아비뇽의 처녀들 Les Demoiselles d'Avignon
1907년
캔버스에 유채
243.9×233.7cm
뉴욕 현대 미술관

1910년대 중반에 이르러 〈아비뇽의 처녀들〉이 크게 주목받기 시작하면서 비로소 피카소도 미술가로서 명성을 쌓고 경제적으로 안정적인 삶을 누리게 된다. 이 작품을 시작으로 그는 불안정하게 해체된 형태와 문자 등의 비회화적 요소를 가지고 실험을 시작했다. 그리고 한때는 야수파 동지였으나 후에 피카소와 뜻을 함께한 브라크의 풍경화를 본 마티스가 "이것은 '작은 입방체들(petit cubes)'일 뿐이다"라고 언급한 부정적인 평에서 입체주의(Cubism)라는 명칭이 탄생했다. 입체주의는 미술을 모방이 아닌 창조로 바라보는 현대 미술의 시작을 알린 사조다. 피카소에게 그림은 보고 그리는 것이 아니라 알고 있는 것을 새롭게 배치하는 일이었다. 1차 세계대전 이후에도 피카소는 다양한 스타일을 실험했다. 신고전주의풍의 그림을 그리기도, 사실주의적 화풍과 입체주의적 스타일을 결합하기도 하고, 1920년대 중반에는 입체주의와 초현실주의를 결합한 화면을 만들어 냈다. 그렇게 다양한 스타일을 변주하며 자신만의 독보적인 세계를 구축해 나갔다. 그리고 작가로서의 인기는 승승장구했다.

● 　　　그림은 더 이상
　　　장식용품이 아니다

　　　파리에서 미술계의 거장으로서 자신만의 스타일을 발전시키고 있던 피카소는 1937년 신문을 통해 자신의 조국 스페인

에서 일어난 비극적인 사건을 접하게 된다. 당시 스페인에서는 내전이 발생했는데, 이때 프란시스코 프랑코의 독재 정권이 나치의 폭격기를 동원해 스페인 북부 바스크 지방의 작은 도시 게르니카를 무자비하게 폭격한 것이다. 3시간 동안의 무차별적 맹폭격으로 2천 명이 넘는 무고한 시민이 학살당했고, 수천 명의 부상자가 속출했다. 그해 개최되는 파리 만국 박람회의 스페인 관에 전시할 벽화를 준비하고 있던 피카소는 당시 그의 연인이었던 사진가 도라 마르(Dora Maar, 1907-1997)의 정신적 독려를 받으며 한 달 반 만에 게르니카의 비극을 대형 화폭에 담아 냈다. "그림의 용도는 집을 장식하는 데 그치지 않는다. 적을 공격하고 그로부터 방어하는 무기가 될 수도 있다"라고 언급한 그는 〈게르니카〉를 통해 우회적으로 메시지를 전달했다.

작품 속 여러 형상은 일그러져 있고 시선 역시 각기 어긋난 모습이다. 수많은 상처와 비극을 암시하는 이 그림은 단순한 충격 이상의 울림, 즉 파괴된 세상에 대한 격렬한 감정을 불러일으킨다. 특히 감정의 분산을 억제하고자 모노톤으로 그려 낸 화면에서는 절망을 넘어선 분노의 외침이 느껴진다. 실제로 폭격은 대낮에 발생했으나 의도적으로 어둡게 표현한 화면에서 당시의 비극적 상황이 더욱 강조되는 것이다. 작품 속 이미지들을 살펴보자. 절규하는 인물들 가운데 무심한 눈빛으로 정면을 응시하는 황소는 힘을 가진 존재로, 프랑코 독재 정권과 독일군의 폭력성을 상징한 것이다. 이에 대응하는 이미지로 울부짖는 말은 그 폭력에 희생당하는 약자, 즉 게르니카 민중을 상징적으로 보여 준다. 유럽에서 황소는 남성성의 상징물로서 전통적으로 힘과 권력을

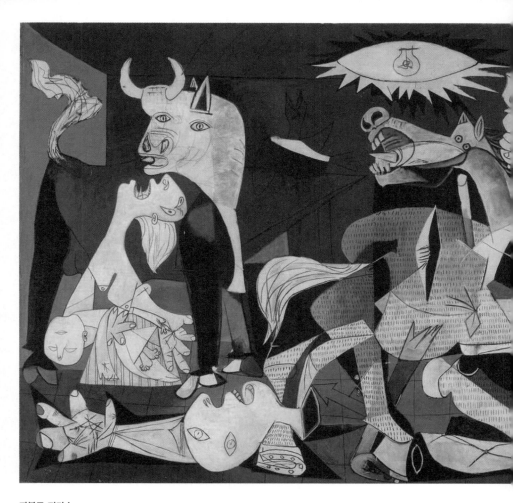

파블로 피카소
게르니카 Guernica
1937년
캔버스에 유채
349.3×776.6cm
마드리드, 레이나 소피아 국립 미술관

가진 존재를 나타냈다. 반면에 말은 질긴 생명력을 가진 민초를 대변하는 이미지다. 그림 윗부분에 있는 가스등과 길게 늘어진 팔이 들고 있는 작은 촛불 역시 강자와 약자 혹은 폭력과 그에 대항하는 존재로 해석할 수 있다. 그림 아래쪽에는 잘려 나간 팔이 두 개 그려져 있는데, 하나는 부러진 칼을 손에 쥐고 있고 다른 하나는 손바닥에 별 모양 비슷한 무엇이 그려져 있다. 부러진 칼은 민중의 저항이 실패했다는 것을 의미하고, 손바닥의 별 모양은 흡사 스티그마타(stigmata, 성흔)처럼 보인다. 힘없는 민중이 죽음을 맞이했지만 이는 헛된 죽음이 아닌 고귀한 희생이라고 외치는 듯하다.

〈게르니카〉는 프랑코 정권이 스페인을 지배하는 동안 전 세계를 떠돌다가 1981년이 되어서야 스페인으로 돌아왔다. 실제 사건을 배경으로 탄생한 이 그림은 이후 반전(反戰)을 의미하는 그림으로서 역할했다. 태피스트리(tapestry)로 제작된 이 그림은 평화의 상징물로 뉴욕 UN 본부에도 걸렸는데, 9.11테러에 대한 보복으로 2003년 미국이 이라크 침공을 결정했을 때 UN 본부에서 열린 당시 국방부 장관의 기자회견 생중계를 위해 평화의 상징 〈게르니카〉가 잠시 천으로 가려지기도 했다.

피카소는 1944년 파리가 독일군에 해방되자 파리 공산당에 가입했으며, 전쟁과 평화를 주제로 계속해서 정치적인 그림을 그려 냈다. 그중에는 한국전쟁 당시 황해도 신천에서 벌어진 대학살을 소재로 그린 〈한국에서의 학살〉도 있다. 고야의 〈1808년 5월 3일〉과 마네의 〈막시밀리안의 처형〉 속의 이분화된 구도를 빌려 그림 오른쪽에 힘 있는 자를, 왼쪽에는 희생자를 배치했다. 마치 기계처럼 표현된 무장한 군인이

반대편의 벌거벗은 아이와 여인들에게 총구를 겨눈 모습이다. 이념을 떠나 전쟁의 잔혹함과 야만성에 대한 피카소의 분노가 순수하게 드러나 있다. 그러나 그가 공산당원이라는 이유로 이 그림은 공산주의를 옹호한다는 정치적 프레임에 갇혔고, 그렇게 1980년대까지 국내에 소개되지 못했다.

●　　　그의
　　　　　여인들

　　　미술가로서 명성을 쌓은 피카소는 일생 동안 수많은 여인과 염문을 뿌렸다. 공식적으로 결혼한 것이 2번뿐이라는 사실이 놀라울 정도로 그는 당대 예술계의 소문난 바람둥이였다. 여기서 잠시 피카소 편을 들자면 그에게 여성은 예술을 창조하게 하는 원동력이자 영감의 원천이었다. 평생 여러 차례에 걸쳐 예술적 변화를 주도한 그의 삶 한가운데에 그가 사랑한 여인들, 뮤즈가 있었다. 수많은 여인 중에서도 그의 뮤즈로 꼽히는 일곱 명이 있다.

　　　첫 번째 뮤즈는 청색시대를 벗어나게 해 준 페르낭드 올리비에다. 친구의 자살 이후 음울한 청색이 피카소의 화폭을 물들였지만 그녀와 사랑에 빠지고 난 후부터는 따뜻한 장밋빛 기운이 감돌기 시작했다. 그녀와 함께한 1904년에서 1912년 사이는 피카소의 예술적 변천사 중에서도 매우 중요한 시기다. 장밋빛시대를 포함해 〈아비뇽의 처녀들〉을

그려 낸 니그로시대, 그리고 입체주의의 탄생까지 다양한 예술적 발전을 이루어 냈다. 두 번째 뮤즈는 1912년에서 1915년까지 피카소와 함께한 에바 구엘(Eva Gouel)로, 이 시기에 피카소는 회화에 콜라주 기법을 도입해 종합적 입체주의의 절정을 이끌어 낸다. 입체주의의 발전 양상은 시기에 따라 3단계로 구분할 수 있는데, 초기의 기하학적 입체주의(Geometric cubism, 1907-1909)는 여러 시점에서 바라본 대상의 형태를 입방체로 표현했다. 〈아비뇽의 처녀들〉이 이에 해당한다. 여기서 더 나아가 입방체를 완전히 해체해 평면으로 재구성해 낸 것이 바로 분석적 입체주의(Analytical cubism, 1910-1911)다. 그다음 단계가 바로 후기의 종합적 입체주의(Synthetic cubism, 1912-1914)로, 해체와 분할에서 한 걸음 더 나아가 대상을 기호화하거나 신문지, 천, 나뭇조각 등 실제 사물의 소재를 사용하는 등의 다양한 시도가 이어졌다. 앞선 시기보다 추상성이 짙어졌으나 그렇다고 해서 완전히 추상적이지는 않다. 형태는 극단적으로 해체되었지만 대상을 연상케 하는 실제의 사물을 화면 속에 가져온 것이다. 그렇게 평면성을 상실하지 않으면서도 색채와 감각적 요소를 회복했다. 다시 말해 해체된 입체주의의 화면에 현실감을 주기 위해 비회화적 재료를 붙여 새로운 효과를 만들어 내는 파피에 콜레(papier collé, '풀로 붙이다'라는 뜻) 기법을 탄생시킨 것이다. 우리가 잘 알고 있는 콜라주(Collage)는 파피에 콜레에서 발전한 기법이다. 당시 피카소는 신문지의 글자를 오려 붙이거나 실제로 글자를 적기도 하며 그림 속에 글자가 보이는 것을 금기시했던 기존의 관습을 깨뜨렸다. 에바 구엘과의 관계는 그녀가 폐결핵으로 사망하면서 약 3년 만에 끝난다.

피카소의 첫 번째 부인은 러시아의 귀족 출신인 발레리나 올가 코홀로바(Olga Khokhlova)였다. 그녀는 1921년에 피카소의 첫 아들인 파울로를 낳는다. 입체주의 양식을 주도하며 전통적 형태의 회화를 철저히 파괴해 오던 피카소는 이 시기에 다시 라파엘로와 앵그르가 연상되는 고전주의 화풍으로 눈을 돌렸다. 급진적으로 예술의 혁신을 이끌던 그가 고전적 전통으로 회귀한 것에 대해서는 올가의 영향이 컸다고 볼 수 있다. 올가와 결혼한 후 자유로웠던 방랑 생활을 접고 상류층 사람들과도 어울리는 등 삶의 방식이 변화화였고, 그러한 변화가 그의 화폭에도 고스란히 반영된 것이다. 이렇게 평화로운 듯 사치스러웠던 그들의 결혼 생활은 곧 파경에 이르지만, 올가는 사망할 때까지 피카소와 이혼하지 않는다.

그 후 피카소는 우연히 만난 17살의 마리 테레즈 왈테르(Marie-Therese Walter)에게 빠진다. 사랑스러운 금발의 미녀 마리 테레즈는 피카소의 뮤즈들 가운데서도 특히나 매력적이었으며, 그의 여러 작품 속에서 잠에 빠져 있는 몽환적 여인 또는 거울을 보는 여인으로 표현되었다. 피카소에게 피난처가 되어 준 그녀는 화려하면서도 온화한 색채와 부드러우면서도 생동감 있는 곡선으로 화면에 등장한다. 잠든 마리 테레즈를 그린 〈꿈〉은 인체를 평면으로 분할하고 재구성한 입체주의의 특징이 드러나면서도 온통 원색을 사용한 점에서 야수주의 화풍이 연상되기도 한다. 이 시기에는 첫눈에 반한 연인의 모습을 바라보는 그의 애정 어린 눈길이 짐작될 정도로 아름다운 그림들이 탄생했다. 그러나 이들의 관계도 영원하지는 않았다. 의존적이고 너무도 순진했던 그녀에게

파블로 피카소
꿈 The dream
1932년
캔버스에 유채
130×97cm
개인 소장

싫증이 난 피카소는 그의 다섯 번째 뮤즈인 도라 마르를 만나게 된다. 사진가였던 그녀는 지적인 매력으로 피카소의 마음을 사로잡았다. 그녀를 만나면서 피카소는 그림이 가진 정치적, 사회적 영향력에 대해 깨닫게 되고, 〈게르니카〉를 비롯해 당시 유럽 사회에서 벌어진 끔찍한 상황을 고발하는 정치적인 그림을 그리기 시작했다. 그녀는 피카소의 그림 속에서 마리 테레즈와는 다르게 울고 있는 여인으로 등장했다. 당시의 사회적 상황에 분노하고 슬퍼하는 주체적 여인의 모습인 것이다.

피카소에게 먼저 이별을 고하고 떠난 유일한 여인은 그의 여섯 번째 뮤즈 프랑수아즈 질로(Francoise Gilot)였다. 법대를 그만두고 화가의 길을 택한 그녀는 7명의 여인 중에서 가장 독립적이었다. 피카소와 이별한 후에는 책을 출판해 그의 화려한 여성 편력을 적나라하게 고발했고, 이는 피카소가 대중에게 '나쁜 남자'로 각인되는 결정적 계기가 되었다. 마지막으로 피카소의 일곱 번째 뮤즈는 자클린 로크(Jacqueline Roque)로, 그녀는 30살의 나이에 80살이었던 피카소의 두 번째 부인이 되었다. 그녀는 피카소와 함께 프랑스 남부의 도시 무쟁(Mougins)으로 이주해 그가 사망할 때까지 곁에서 헌신한다. 피카소는 다른 어느 연인보다도 자클린을 그림으로 많이 남겼다.

안타까운 것은 피카소와 얽힌 여인들은 프랑수아즈 질로를 제외하고는 모두 비참한 생애를 살았다는 점이다. 그렇기에 피카소는 예술 창작의 에너지를 얻기 위한 수단으로서 여성을 대했다는 비난에서 완전히 자유로울 수 없다. 실연의 고통으로 피카소가 사망하고 4년 후에 자살한 마리 테레즈, 피카소에게 버림받은 후 정신착란을 일으켜 정신병

원에서 쓸쓸하게 삶을 마감한 도라 마르, 그리고 피카소가 사망하자 극
도의 외로움과 비탄에 빠져 자살한 자클린 로크까지. 사랑하는 여인들
로부터 미술사의 위대한 걸작이 탄생했지만, 그에 따른 그녀들의 희생
은 너무나도 컸다.

●　　　　　　라이벌,
　　　　　　　그 이상의

　　　　　　　수많은 미술관에서 마티스와 피카소의 작품이 같
은 전시 공간 내에 걸린 것을 볼 수 있다. 물론 이들이 공통적으로 1900
년대 전반기를 대표하는 작가라는 이유도 있지만, 더 큰 이유는 두 작
가가 각각 색채와 형태라는 회화의 두 요소를 가지고 철저히 새로운 시
각으로 실험적인 작품을 선보인 선구자들이었기 때문일 것이다. 회화
를 구성하는 주요한 두 축, 즉 색채와 형태의 대결적 구도는 서양 미술
사에서 16세기부터 시작되었다. 16세기의 색채를 중시한 베니스 화파
와 형태(드로잉)를 중시한 피렌체 화파를 시작으로 17세기의 색채파 루
벤스와 형태를 중시한 니콜라 푸생, 19세기에 들어서는 인간의 감정 표
출 수단으로 색채의 효과를 강조한 낭만주의와 이성적 화면을 구축하
기 위해 철저한 구성과 균형 잡힌 형태를 중요시한 신고전주의 회화에
이르기까지 오랜 시간 지속되어 온 미술계의 쟁점이었다. 이렇듯 색채
와 형태라는 경쟁 구도의 프레임 안에서 두 작가를 바라본다면 마티스

와 피카소는 벗어날 수 없는 라이벌이 된다. 또한 달라도 너무 다른 그들 각자의 삶이 이러한 경쟁 구도에 불을 붙인다. 그러나 이 두 작가를 단순히 라이벌의 관계로 평가하는 순간 우리는 많은 것을 놓치게 된다. 이들은 서로를 위협적으로 인식한 초반에도 상대에게 자신의 작품을 보여 주고 적극적으로 조언을 구하기도 하며 교류했다. 물론 한참 어린 피카소가 독창적 스타일로 승승장구하며 점차 독보적인 지위를 차지해 갔기에 마티스의 자존심이 꽤나 상했던 것도 사실일 터다. 마티스는 피카소의 콜라주 기법을 비웃기도 했고 피카소는 마티스의 틀에 짜인 듯한 생활 방식을 지루하게 여겼다. 그러나 그들은 결국에는 서로의 실력을 인정하고 인간적으로 존중했다. 또한 서로에게 영향을 주고받았다는 점도 분명해 보인다. 사실 색채와 형태라는 두 요소는 야수주의와 입체주의로 나눈 사조 안에서만 뚜렷이 구분된다. 강렬한 색채를 사용한 마티스의 작품이 유치하거나 혼란해 보이지 않는 것은 직관적으로 단순화된 형태 덕분이다. 한편 피카소의 작품, 특히 마리 테레즈와 함께한 시기의 그림을 보면 보색의 대비와 강렬한 색채의 사용이 나타나는 것을 알 수 있다. 피카소의 작품세계에서 각 시기마다 그의 내면을 드러내는 데 사용된 결정적인 요소도 바로 색채다. 이렇게 서로에게 자극을 받고 상대의 장점을 수용하기도 하며 두 작가는 더욱 풍성한 예술세계를 구축해 나갔다. 1945년에는 런던에서 합동 전시회를 열어 우애를 다지기도 했다.

　　1954년, 마티스의 사망 소식을 접한 피카소는 차마 그의 장례식에 참석하지 못할 정도로 슬퍼했다고 전해진다. 대신 작업실에 틀어

박힌 채 그를 회상하며 〈칸의 작업실 '라 칼리포르니' The Studio 'La Californie' at Cannes〉를 완성해 평생 자극제가 되어 주었던 마티스에 대한 경의를 표했다. 라 칼리포르니는 피카소가 말년에 자클린 로크와 함께 지낸 칸의 저택으로, 이 작품 속 그의 작업실에는 그림이 몇 점 보인다. 그 그림들은 마티스의 선과 색채다.

생전에 마티스는 "내 그림을 피카소 그림과 함께 전시하지 말아 달라. 불꽃같이 강렬하고 번득이는 그의 그림들 옆에서 내 그림이 초라해 보이지 않게."라며 피카소를 위대한 화가로 인정했고, 그런 마티스가 죽음을 맞이하자 피카소는 "나를 괴롭히던 마티스가 사라졌다. 나의 그림이 뼈대를 형성하는 데 가장 큰 영향을 준 사람이 마티스다. 그는 나의 영원한 멘토이자 라이벌이다."라고 말하며 그를 애도했다. 또한 그는 '사실상 마티스만이 진정한, 유일한, 화가'라는 찬사를 남기기도 했다. 20세기 미술의 흐름을 주도한 두 거장은 그렇게 서로에게 인정받은 라이벌로 남았다.

> "세상에 나만큼 마티스의 그림을 세심하게 바라본 사람은 누구도 없
> 다. 또한 마티스만큼 나의 그림을 세심하게 바라본 사람은 세상 어디
> 에도 없다."
>
> _파블로 피카소

야수주의^{Fauvisme}, 입체주의^{Cubisme}

20세기 초에 등장한 예술 사조의 두 축, 야수주의와 입체주의는 후기 인상주의에서 파생되었다. 고갱과 고흐, 세잔이 서로 다른 예술가들에게 영향을 주어 새로운 흐름이 탄생한 것이다. 고갱과 고흐의 작품은 새로운 색채를 향한 열정을 품은 마티스에게, 기하학적 형태와 다수 시점을 담은 세잔의 작품은 피카소와 브라크에게 각각 영향을 주었다. 야수주의와 입체주의는 전통적 회화의 기법을 완전히 파괴한 혁신적인 흐름이었다. 회화의 기본 요소이자 그 자체로 오랜 시간 경쟁 구도를 만들어 왔던 '색채'와 '형태'는 마침내 전혀 새로운 방식으로 화면에 등장했다.

　색채를 대하는 새로운 태도는 마티스로부터 시작되었다. 눈에 보이는 대상의 객관적 색채, 즉 고유색에서 벗어나 작가 개인의 경험과 감정에서 비롯된 주관적 색채를 사용한 그의 그림은 실로 충격적이었다. 마티스와 앙드레 드랭, 모리스 드 블라맹크 등이 출품한 1905년 가을의 살롱 도톤(Salon d'Automne)에는 이렇듯 강렬한 색채로 눈길을 사로잡는 작품들이 걸렸고, 앞서 살펴보았듯 이 전시회에서 '야수주의'라는 명칭이 탄생했다. 색채의 가능성에 주목한 야수주의 화가들은 원색으로 대담한 표현을 즐겼으며, 이는 주관적 표현과 형식의 해방이라는 점에서 표현주의에 직접적으로 영향을 주었다. 비록 야수주의 그룹은 오래 유지되지 못했지만 그 영향력은 컸기에 제1차 세계대전 이후 등장한 다다이즘과 이에 영향을 받은 초현실주의 역시 야수주의에 바탕을 두고 탄생했다. 후대의 이 예술 사조들 역시 전통적 미술의 거부라는 동일한 지향점을

가장 요란한 작가와 가장 과묵한 작가

가지고 발전해 갔다.

한편 피카소는 형태에 관심을 두었다. 그는 르네상스 이래로 서양 회화를 지배해 온 원근법과 고전적인 인물 표현법 등을 철저히 무시하고 새로운 시선으로 대상의 형태를 바라보았다. 그의 화면에서 형태는 잘게 분할되어 파편으로 등장했고, 다수 시점의 형태가 평면에 중첩되어 나타났다. 그렇게 시작된 입체주의는 1907년부터 1914년 사이에 파리에서 매우 빠른 속도로 전개되었다. 초기의 기하학적 입체주의에서 분석적 입체주의, 후기의 종합적 입체주의로 변화하며 발전하는 양상도 매우 빨랐다. 그 변화의 중심에는 피카소뿐만 아니라 그와 깊은 우정을 나눈 브라크가 있었다. 한때 야수파의 일원으로 활동했던 그는 피카소의 그림에 매료된 후 입체주의로 노선을 바꾸었다. 그들은 거의 매일 만나 예술에 관한 이야기를 나누었고, 이들의 우정과 함께 입체주의가 발전할 수 있었다. 하지만 당시의 대중은 입체주의 작품을 단번에 받아들이지 못했다. 엎친 데 덮친 격으로 제1차 세계대전이 발발했고, 전시의 무질서 속에서 예술 사조로서 입체주의의 명맥은 끊어진다.

야수주의는 '색채'에서, 입체주의는 '형태'에서 출발했다. 전혀 다른 방향에서 출발했으나 두 사조는 르네상스 이후로 이어진 서구 미술의 전통과 관습에 철저히 도전해 이를 전복한 최초의 현대적 예술 사조라는 점에서 공통된 가치를 지닌다.

앙리 마티스	연도	파블로 피카소	
프랑스 르 카토 캉브레지에서 출생	1869		
	1881	스페인 말라가에서 출생	
	1888	무명 화가였던 아버지에게	
파리의 법률사무소에서 사무관으로 근무	1889	그림 배우기 시작	
맹장염 수술 후 회복기에 우연히 그림 그리기 시작	1890		
아카데미 쥘리앙에서 공부	1891	라 코루냐로 이주	
	1892	라 코루냐의 미술학교 입학	
딸 마르그리트 출생	1894		
에콜 데 보자르에서 귀스타브 모로의 제자로 색채 탐구 시작	1895	바르셀로나로 이주	
마르그리트의 생모 아멜리 파레르와 결혼	1898		
스승 모로 사망 이후 에콜 데 보자르를 떠남, 첫 아들 장 출생	1899		
둘째 아들 피에르 출생	1900	첫 번째 전시회 개최, 10월에 친구 카사헤마스와 파리로 이주	
볼라르의 화랑에서 첫 단독 전시회 개최(1904)	1901-1904	카사헤마스 자살(1901) 〈맹인의 식사〉, 〈비극〉(1903) 바토 라부아르에 작업실 마련, 페르낭드 올리비에와 연애 시작	청색 시대
살롱 도톤에 〈모자를 쓴 여인〉 출품(1905)	1905-1906	〈곡예사 가족〉, 〈광대들(어머니와 아들)〉	장밋빛 시대
	1906-1908	〈아비뇽의 처녀들〉로 입체주의 시작(1907)	니그로 시대
	1909		
슈추킨의 의뢰로 〈춤〉, 〈음악〉 작업	1910		
	1911	페르낭드와의 갈등 이후 에바 구엘과 연애	
	1912	파피에 콜레, 콜라주 작업 시도	
피카소와 합동 전시회 개최	1918	마티스와 합동 전시회 개최, 올가 코흘로바와 결혼	
	1921	첫 아들 파울로 출생	
레지옹 도뇌르 훈장 수상	1925		
	1927	마리 테레즈 왈테르와 연애	

가장 요란한 작가의 가장 화려한 절기

당신 곁의 화가들

Leonardo da Vinci
Michelangelo Buonarroti

Rembrandt van Rijn
Johannes Vermeer

Diego Velázquez
Francisco Goya

Edouard Manet
Claude Monet

Paul Gauguin
Vincent Van Gogh

Auguste Rodin
Camille Claudel

Henri Matisse
Pablo Picasso

Salvador Dalí
René Magritte

달리가 자신의 공포를 드러내고 해소하기 위해
의도적으로 기이한 화면을 만들어 냈다면
마그리트는 일상의 친숙한 이미지를
낯설게 배치해 충격적인 반전을 선사했다.
이렇듯 두 작가는 비슷한 듯 다르다.
아니 사실은 많이 다르다.

상식에 끊임없이
도전하다

/

살바도르 달리

/

르네 마그리트

　　　　　다리가 네 개 달린 사람, 녹아서 물렁해진 시계, 하늘에서 우수수 내려오는 남자들. 앞 문장의 이미지를 떠올려 보자. 마치 꿈속이나 어린 시절 상상 속에서나 본 것 같다. 이러한 상상력 넘치는 이미지를 찾아 평생을 몰두한 두 작가가 있다. 살바도르 달리와 르네 마그리트다. 이들은 무의식과 꿈의 세계, 즉 비이성적 세계를 시각화한 20세기의 예술 사조 초현실주의를 대표한다.

　　　　초현실주의는 1920년대 프랑스 파리를 중심으로 시작되었다. 1900년에 지그문트 프로이트(Sigmund Freud, 1856-1939)의《꿈의 해석》이 출간되면서 꿈과 무의식에 대한 유럽인의 관심이 과거와 다르게 높아졌다. 프로이트는 꿈을 인간이 의지를 가지고 이성적으로 통제할 수 있는 것이 아니라 억제할 수 없는 무의식과 연결된 욕망의 표출이라고

보았다. 그렇게 당시의 예술가들 역시 꿈과 무의식에 관심을 가지기 시작했고, 제1차 세계대전을 겪고 난 후의 정신적 황폐함과 문명, 이성에 대한 반발을 표현하기 위해 '논리에 맞지 않는', '이성적으로 이해할 수 없는' 무언가를 만들어 내려고 했다. 이러한 배경 속에서 초현실주의는 탄생했다. 자신의 존재가 초현실주의 그 자체라고 주장한 살바도르 달리와 오브제의 전치로 비이성적인 화면을 담담하게 그려 낸 르네 마그리트. 두 예술가의 상상력은 지금까지도 수많은 문화콘텐츠에서 활용되면서 호기심의 대상이 되고 있다. 특히 다른 초현실주의 작가들이 추상적 이미지를 가지고 무엇인지 가늠하기 힘든 화면을 만들어 낸 반면 달리와 마그리트는 익숙한 소재를 낯설게 만드는 데 탁월한 연출가들이었다. 두 예술가는 현실과 유사한 이미지로 현실 너머를 표현했다는 공통점이 있지만 작품의 세부적인 특징은 매우 다르다. 달리가 과시하듯 넘치게 표현했다면 마그리트는 그의 성품 그대로 절제하며 담담하게 그려 냈다.

● 억제되지 않는 환상과 충동,
 살바도르 달리 Salvador Dali, 1904-1989

스페인의 카탈루냐(Cataluna)에서 태어난 달리는 공증인이었던 아버지 덕분에 풍요로운 가정에서 어린 시절을 보냈다. 그의 고향 카탈루냐는 스페인 내에서도 독립적인 지역으로, 독자적인

언어를 사용했으며 스페인의 다른 지역보다 개방적인 분위기였다. 달리는 자신이 카탈루냐인인 것을 무척 자랑스럽게 생각했고, 카탈루냐는 그의 작품 속에서 종종 공간적 배경으로 등장하기도 한다. 그의 어린 시절은 그가 예술가로 성장하는 데 무척 중요한 역할을 했다. 억제되지 않는 열정을 타고난 그는 경제적인 어려움 없이 넉넉한 환경에서 자랐지만 자신에게 드리운 억압의 틀에서 벗어나기 위해 노력해야만 했다. 그가 태어나기 8개월 전에 큰아들을 잃은 달리의 부모는 그에게 죽은 아들의 이름을 그대로 물려주었고, 과잉보호 속에서 그를 애지중지 키웠다. 예민했던 달리는 죽은 형과 자신을 동일시하기도 하면서 자신도 형처럼 죽을지 모른다는 두려움에 시달리면서 형과는 다른 모습을 보여야 한다는 강박에 사로잡힌다. 그가 보였던 기이한 생활 방식은 아마도 이러한 강박에서 시작되었던 것 같다. 또한 권위적인 아버지는 정해진 틀 안에 두는 방식으로 달리를 사랑했는데, 이것이 달리에게는 억압으로 다가왔으며 아버지를 넘어서야 하는 존재로 인식하게 된다.

1921년에 고향을 떠나 마드리드로 향한 달리는 산 페르난도 왕립 미술 아카데미(Royal Academy of Fine Arts of San Fernando)에 입학했다. 기이한 복장과 걸음걸이, 독특한 말투로 초반부터 주목을 받은 그는 선생님보다 자신의 실력이 뛰어나다며 미술사 시험에서 답안 제출을 거부하는 등 기행을 일삼았다. 이 시기에 달리는 사실적이면서도 신비로운 분위기가 감도는 작품을 그렸다. 〈창가에 서 있는 소녀〉나 〈등을 돌려 앉은 소녀〉가 그렇다. 당시 그는 여성의 뒷모습을 많이 그렸는데, 여성의 신체 중에서도 등과 엉덩이에 특히 매혹되었던 것 같다. 1923년에

살바도르 달리
창가에 서 있는 소녀 Figure at the Window
1925년
혼응지에 유채
105×74.5cm
마드리드, 레이나 소피아 국립 미술관

서 1926년 사이에 그가 그린 소녀들은 달리의 여동생 안나 마리아가 실제 모델이다. 〈창가에 서 있는 소녀〉에서 배경이 되는 공간은 이들 남매가 어린 시절을 보낸 카다케스의 집으로, 당시 달리가 작업실로 사용했던 방이다. 열린 창을 통해 카탈루냐의 바다를 하염없이 바라보는 소녀의 뒷모습. 그런데, 창문이 좀 이상하다. 왼쪽 창문이 보이지 않는 것이다. 그러나 바다를 내다보는 소녀의 뒷모습과 바다의 풍경이 너무도 사실적으로 묘사되어 한쪽 창문이 없다는 것을 쉽사리 눈치챌 수 없다. 사실상 더 눈길이 가는 것은 제목에서 소녀라고 칭하고 있는 이 그림의 주인공인데, 그녀의 뒷모습은 소녀라고 하기엔 너무 풍만하고 관능적으로 보인다. 또한 푸른빛 커튼과 유사한 톤의 옷을 입은 그녀의 뒷모습에서는 십 대 소녀의 풋풋함이 아니라 오히려 쓸쓸한 느낌이 드는 것이다. 이 그림은 1925년 바르셀로나에서 개최한 달리의 첫 개인전에 전시한 작품으로, 파블로 피카소가 격찬을 아끼지 않은 작품이기도 하다.

결국 아카데미에서는 퇴학당하지만 달리는 그곳에서 자신의 예술적 토대를 형성하는 데 도움이 되는 중요한 인물들을 만난다. 영화감독 루이스 브뉴엘(Luis Bunuel, 1900-1983)과 시인 페데리코 가르시아 로르카(Federico Garcia Lorca, 1898-1936)가 그들이다. 이들과 함께한 학창 시절의 추억은 이후 달리의 삶과 예술에 큰 영향을 미친다.° 무언가 새로운 것을 시도해야 한다는 게 그들의 공통된 생각이었다. 달리는 브뉴엘과 함께 초현실주의 영화 〈안달루시아의 개〉(1929)를 제작하기도 한다. 〈안달루시아의 개〉는 충격적인 오프닝 장면으로 유명한데, 소녀의 눈동자를 면도날로 가르는 이 장면은 영화사에서도 인상적인 오프

닝 중 하나로 꼽힌다. 그들은 초현실주의자들이 사용하는 자동기술법 (Automatisme), 즉 이성의 통제나 일체의 고정관념, 습관적 기법 없이 손이 움직이는 대로 그리는 방식을 참고해 의도적으로 충격적인 이미지들만 나열해 영화를 만들었다.

파리로 건너간 달리는 초현실주의 예술가들과 어울려 지냈다. 그리고 파리에서 개인전을 열면서 본격적으로 초현실주의 그룹에 합류한다. 이성과 논리에서 해방되기 위해 현실 너머의 무엇인가를 발견하고자 했던 초현실주의 양식은 꿈과 무의식의 세계를 찾아가는 여정이었다. 그러나 달리는 초현실주의 그룹에 속한 후에도 그들과는 또 다른 방식으로 초현실을 추구했다. 초현실주의 예술가가 대부분 자신의 무의식이나 꿈의 장면을 캔버스에 구현해 지극히 개인적인 초현실의 언어를 갖는 것과는 다르게 달리의 화면은 좀 더 실재적이었다. 그는 실재하는 사물을 양식적으로는 사실적인 방법론을 사용해 결국에는 환상적으로 혹은 비이성적인 대상으로 바꾸어 냈다. 이것이 합리적이고 이성적인 사고에 도전하는 그의 방식이었다.

당신 곁의 화가들

○　이 시기 달리와 브뉴엘, 로르카의 관계는 달리의 삶을 다룬 영화 〈리틀 애쉬 Little Ashes〉(2010)에서 잘 드러난다. 동명의 달리의 그림에서 제목을 따온 이 영화는 달리의 젊은 시절에 집중하는데, 달리와 로르카가 서로 사랑하는 사이라는 설정을 제외하고는 영화 내용 대부분이 고증된 것이다. 실제로 달리와 로르카는 서로에게 매력을 느끼지만, 달리의 언급에 따르면 로르카가 그에게 우정 이상의 감정을 내비치자 '정중히 거절했다'고 한다. 참고로 로르카는 남자다.

한편 달리는 극심한 나르시시스트였다. 그의 표현을 따르자면 '아침에 눈을 뜰 때마다 내가 살바도르 달리라는 사실이 너무 기뻤던' 그는 어머니의 자궁 속에 있던 시절을 또렷하게 기억한다며 떠벌리고 다니기도 했다. 초현실주의 그룹의 수장인 앙드레 브르통(Andre Breton, 1896-1966)과 갈등을 빚어 퇴출당했을 때에도 "나는 초현실주의 그 자체다. 그러므로 아무도 나를 배제할 수 없다."라며 오히려 큰소리쳤다.○ 엉뚱하고 유별났던 그는 정상적인 생활이 어려울 정도로 평생 수많은 공포와 노이로제에 시달리기도 했다. 그는 횡단보도를 건너지 못했으며, 기차나 비행기, 지하철과 같은 교통수단도 이용하지 못했다. 말 그대로 '기인' 그 자체였다. 그렇게 자신만의 독특한 방식으로 세상을 보았고, 예술을 통해 무의식이라는 실체 없는 실체에 다다를 수 있다고 믿었다. 달리 스스로 자신이 사용한 기법을 '편집광적 비판(Paranoiac Critic)'이라 칭했는데, 이를 두고 정신착란을 연상케 하는 비이성적 인식의 즉흥적인 방법이라 설명했다. 다시 말해 편집광 환자가 환각 증상

<div style="text-align: right">상식에 돈일없이 도전하다</div>

○ 달리는 1939년 초현실주의 그룹에서 퇴출되었는데, 표면적 이유는 그가 너무도 상업적인 작가라는 것이었다. 브르통은 달리의 이름에서 철자를 바꾸어 'Avida Dollars(돈에 환장한 인간)'라고 불렀다. 그는 상업예술로 여겨졌던 영화를 제작하기도 했고, 알프레드 히치콕(Alfred Hitchcock, 1899-1980)의 영화나 월트 디즈니의 애니메이션 작업에 합류하기도 했다. 그러나 갈등의 또 다른 내부적 이유는 초현실주의자 대부분이 프랑스 공산주의였던 것과 다르게 달리는 정치적으로 그들과 뜻을 공유하지 못했기 때문이다. 그는 특정한 정치색은 없었으나 히틀러를 두둔하는 발언으로 브르통을 비롯한 초현실주의자들에게 비판받았다.

으로 인해 하나의 물체를 전혀 다른 형태로 왜곡해서 본다는 사실에서 착안해 이를 작품에 응용한 것이다. 이는 달리의 작품 속에서 이중적 이미지로 나타난다. 실재하는 사물의 변형으로 이루어진 그의 화면은 익숙한 듯하지만 낯선, 아니 더욱 낯설기만 한 이미지로 다가온다.

> "나는 평생 동안 '정상'이라는 것에 익숙해지는 게 몹시 어려웠다. 내가 접하는 인간들, 세상을 가득 메우고 있는 인간들이 보여 주는 정상적인 그 무엇이 내게는 혼란스러웠다."

● 익숙한 듯
낯선 풍경

　　　　무더운 날씨에 땅 위의 모든 사물이 햇볕에 녹아버리는 장면을 상상한 적 있을 것이다. 이러한 상상이 캔버스에 구현된 것이 바로 달리의 대표작 〈기억의 지속〉이다. 1931년 여름, 벤치에서 점심을 먹던 중 더운 날씨에 녹아내린 치즈를 발견한 달리는 그 자리에서 스케치를 시작했다. 그의 역작이 탄생하는 순간이었다. 카탈루냐의 해변이 배경으로 등장하는 이 작품에서는 멀리 바다와 해안선, 황금빛으로 빛나는 절벽의 풍경이 보인다. 앙상한 나뭇가지에도, 각진 모서리에도, 그리고 감은 눈을 연상케 하는 바닥의 신체 일부에도 녹아내리는 시계가 걸쳐져 있다. 왼쪽 하단 구석의 녹지 않은 회중시계에는 먹이를

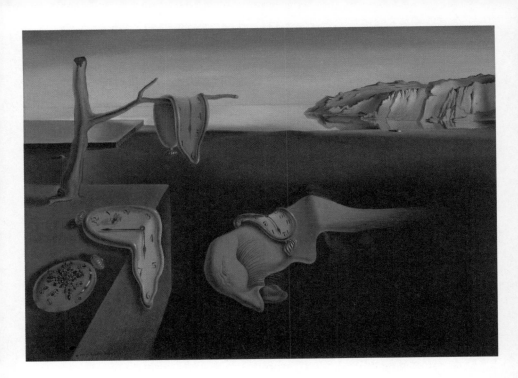

살바도르 달리
기억의 지속 The Persistence of Memory
1931년
캔버스에 유채
24.1×33cm
뉴욕 현대 미술관

찾아 모여든 개미가 떼를 이루고 있다. 일반적으로 달리의 작품에는 그의 무의식이 반영되어 있다고 해석하는데, 이 작품에는 죽은 형을 대신하는 존재로서 오랫동안 달리가 느껴 온 죽음에 대한 공포가 드러나는 듯하다. 녹아 없어질 것처럼 연약한 형상으로 표현된 시계에서 마치 죽음이 임박한 것 같은 느낌이 드는 것이다. 한편 병적으로 벌레를 무서워한 달리의 작품에 종종 개미가 등장하는 것을 볼 수 있는데, 그림 속 개미는 그의 억눌리고 비틀린 성적 욕망을 보여 준다. 달리는 스스로 발기불능이라 밝혔고, 그의 많은 작품에서 외설적 암시가 드러난다. 영화 〈안달루시아의 개〉에서 떼를 지어 등장하는 개미가 체모로 가득한 여성의 겨드랑이로 변하는 장면이나 그의 그림 〈위대한 자위행위자 El Gran Masturbador〉에 등장하는 개미 떼는 달리가 가지고 있었던 성적 불안함의 표현이다. 실제로 달리의 성 정체성과 성적 취향에 대해서는 추측이 무성하다.

〈밀레의 건축적 만종〉, 〈갈라의 만종〉 등의 작품에서도 달리의 기이한 세계관이 드러난다. 달리의 작품에 자주 출현하는 단골 모티프들이 있는데, 〈만종〉 역시 그러하다. 그는 프랑스 바르비종파를 대표하는 밀레의 〈만종〉에 깊은 인상을 받아 이 두 작품을 그린다. 19세기 중반 파리의 농촌을 배경으로 그린 〈만종〉은 이후 판화와 인쇄물로 제작되어 유럽에서 가장 인기 있는 회화 중 하나가 되었다. 달리는 어린 시절 이 그림을 보고 공포를 느꼈다고 전해진다. 그는 수확물을 담은 것으로 묘사된 그림 속 바구니를 두고 죽은 아이의 관이라고 주장했다. 워낙 엉뚱했던 이유로 당시에 그의 말을 새겨들은 사람이 없었지만, X선이

발명된 후 루브르 박물관에서 이 그림을 촬영해 본 결과 바구니의 밑그림으로 아이의 관처럼 보이는 상자가 그려져 있다는 사실이 밝혀졌다. 물론 이것이 달리의 주장대로 진짜 죽은 아이의 관인지는 알 수 없다. 그러나 달리는 이 작품에서 느껴지는 긴장감과 공포에 대해 지속적으로 주장하며 〈만종〉을 모티프로 한 그의 작품들에서 반복적으로 재해석을 시도했다. 달리의 '만종' 시리즈에는 아이를 잃은 부모의 상실감 같은 것이 존재한다. 그는 밀레의 〈만종〉을 보고 느꼈던 알 수 없는 공포감을 자신의 작품 속에서 죽음과 상실에 대한 공포로 확장해 나갔다.

● 진정한 뮤즈 혹은
악랄한 포식자

러시아 카잔(Kazan) 출신의 갈라(Gala, 1894-1982)는 달리와 53년간 해로한 그의 아내다. 잦은 스캔들과 남다른 여성 편력을 자랑하는 다른 화가들과 비교하면 달리와 갈라의 오랜 결혼 생활은 위대해 보이기까지 한다. 그러나 이들의 관계도 그리 평범하지는 않다. 1929년, 첫 개인전을 위해 파리에 머물던 달리는 초현실주의 회화를 전문으로 거래하는 화상 카미유 괴망(Camille Goemans, 1900-1960)의 소개로 초현실주의 운동의 정신적 지도자였던 시인 폴 엘뤼아르(Paul Eluard, 1895-1952)를 만난다. 폴 엘뤼아르와 만난 이때가 달리의 인생에서는 결정적인 순간이 된다. 그에게 호감을 느낀 달리가 여름휴가로

머물게 된 카다케스(Cadaques)에 엘뤼아르와 그의 아내였던 갈라를 초대한 것이다. 갈라는 달리보다 10살이 많았지만 두 사람은 첫 만남에서 이미 영혼의 끌림을 느낀다. 이들은 그 후로도 계속해서 만남을 이어 갔고, 1934년에 갈라가 엘뤼아르와 이혼하면서 동시에 정식으로 부부가 되었다. 이 과정에서 달리에게 실망한 그의 아버지는 부자의 인연을 끊겠다는 편지를 보낸다. 그러자 달리는 자신의 머리를 삭발하고 머리카락을 땅에 묻는 행동으로 아버지에게 절연을 응답한다. 그리고 아버지의 권위로부터 벗어났다고 생각한다. 갈라와 결혼한 후 달리는 이전의 위협적인 성적 불안에서 벗어나는데, 이는 그의 작품에서도 드러난다. 그는 갈라에게 어머니의 사랑을 갈구하듯 유아기적 집착을 보였고, 이후의 작품 속에서 갈라는 달리의 뮤즈이자 여신으로 등장한다. 갈라는 달리의 작품 속 유일한 여인이었다. 갈라는 신화 속의 레다(Leda)가 되었다가 성모 마리아가 되기도 했다.

갈라는 사교적인 성격에 사업 수완도 뛰어났다. 갈라를 만난 후 달리는 새로운 작업을 시작한다. 시장에서 잘 팔리지 않는 초현실주의 회화를 제작하면서 동시에 그 속에 등장하는 다양한 이미지를 상품화한 것이다. 그렇게 달리는 순수예술과 상업예술의 경계를 넘나들기 시작했다. 그리고 그가 만들어 낸 〈바닷가재 전화기〉나 〈메이 웨스트의 입술 소파〉 등의 초현실주의 오브제는 세계적으로 명성을 얻게 된다. 〈메이 웨스트의 입술 소파〉는 당시 할리우드에서 관능미를 대표했던 배우 메이 웨스트(Mae West, 1893-1980)의 입술을 본떠 제작한 것이다. 메이 웨스트의 관능미는 사실상 그녀의 도톰한 입술에서 기인한다 해도 과

살바도르 달리
메이 웨스트의 입술 소파 Mae West Lips Sofa
1938년
혼합 매체
92×215×66cm
로테르담, 보이만스 반 뵈닝겐 미술관

언이 아니었는데, 초현실주의의 후원자였던 에드워드 제임스의 요청으로 달리는 그녀의 빨간 입술을 소파라는 오브제로 확장시켰다. 소파를 생각하면 자연스레 그것의 폭신한 촉감을 떠올리게 되는데, 그는 그 대상을 입술로 연결한 것이다. 얼마나 관능적인 해석인가? 달리는 가구 중에서도 신체와 접촉 빈도가 가장 높은 소파에 투영한 본능을 거침없이 형상화한 것인데, 작품의 형상 그 자체만 봐도 매력적이며 유머러스하다.

그러나 사람들은 상업적으로 변질됐다며 달리에게 손가락질했고, 그 배후에 사치스러운 생활을 고집하는 갈라가 있을 것이라고 비난했다. 실제로 갈라는 달리와 결혼한 후 젊은 남성들과 염문을 뿌리고 다니며 달리에게는 작품 생산을 강요했다. 항간에는 그녀가 달리의 작업실 문을 밖에서 잠가 그를 통제하고 작업에 몰두하도록 만들었다는 소문이 떠돌 정도였다. 실제로 이들의 관계가 어땠는지 속속들이 알 수는 없다. 하지만 분명한 것은 늘 강박에 시달리며 스스로를 통제하지 못했던 달리에게 갈라는 어머니이자 지도자, 그리고 뮤즈였다는 사실이다. 갈라가 사망한 지 몇 년 후 화재로 극심한 화상을 입어 결국 심장마비로 세상을 떠나기 전까지 달리는 단 한 점의 그림도 새로 그리거나 완성하지 못했다. 사람들은 달리가 스스로 목숨을 끊은 것이라 추측한다. 갈라의 죽음은 그에게 그저 사랑하는 뮤즈의 상실로 그치지 않았을 것이기 때문이다. 아마도 그에게는 작가로서의 사망 선고와도 같았을 것이다. 갈라에 대한 당시의 부정적인 소문에도 불구하고 달리와 갈라는 삶의 결이 같은 한 몸이었다.

일상 속 꿈의 마법사
르네 마그리트 René Magritte, 1898-1967

벨기에 레신(Lessines)에서 태어난 르네 마그리트는 브뤼셀에 있는 왕립 미술 아카데미에서 공부했다. 1910년대에는 입체주의와 미래주의 화풍의 그림을 그리다가 25살에 이탈리아 화가 조르조 데 키리코(Giorgio de Chirico, 1888-1978)의 작품을 보게 된다. 몽환적이고 형이상학적인 양식을 구축해 나갔던 키리코의 작품은 그 안의 문학적 요소와 환상적 화면으로 마그리트의 눈길을 사로잡았다. 그의 '형이상회화'는 마그리트뿐만 아니라 달리, 막스 에른스트(Max Ernst, 1891-1976) 등의 초현실주의 작가들에게 영향을 주었다. 1927년에 파리로 건너간 마그리트는 그곳에서 마침내 초현실주의를 접한다. 당시 초현실주의 예술가들은 인간의 무의식에 숨어 있는 진실을 표현해 내기 위해 의도적으로 비합리적이고 우연적인 요소를 다루어 인간의 욕망을 표출하고 있었다. 그들은 억압에 저항하고 자아를 구속하는 것에서 벗어나려 애썼다. 그중에서도 마그리트는 인간의 내적 사유를 그림으로 가시화하는 데 탁월한 예술가였다. 막스 에른스트나 호안 미로(Joan Miro, 1893-1983) 등 당시 초현실주의를 대표하는 작가들이 자동기술법으로 매우 주관적이고 추상화된 화면을 구성했던 것과 다르게 마그리트는 일상의 장면을 사실적으로 묘사하는 방법을 택했다. 대신 현실 속의 대상을 뜻밖의 공간으로 전치해 끊임없이 상식에 도전하는 방식인 것이다. 이것이 바로 마그리트만의 비이성적 초현실 세계였다.

르네 마그리트
연인들 The Lovers
1928년
캔버스에 유채
54×73.4cm
뉴욕 현대 미술관

그렇게 그는 자신만의 독특한 작품세계를 구축해 나갔다. 이는 또한 살바도르 달리와도 공통되는 예술적 여정이었다.

　마그리트에게는 커다란 트라우마가 있었는데, 그가 13살 때 우울증에 시달리던 어머니가 강에 투신해 자살한 사건이 바로 그것이다. 물 밖으로 건져진 어머니의 얼굴은 당시 그녀가 입고 있었던 옷으로 덮여 있었고, 어린 마그리트가 이를 목격한다. 이러한 과거의 심상이 그의 작품 속에 지속적으로 등장한다. 그 대표적인 예가 〈연인들〉이다. 천으로 얼굴이 덮인 연인이 키스를 나누고 있다. 이 작품은 그림 속 연인이 서로의 존재를 알지 못한다고 해석하기도 하고 혹은 서로에 대해 알 필요가 없다는, 사랑의 맹목성을 보여 주는 것으로 해석하기도 한다. 마치 서로를 확인할 필요조차 느끼지 못하는 절대적 관계로 보이는 작품 속 연인은 두 사람이지만 하나의 영혼인 것처럼, 혹은 두 영혼의 결합처럼 느껴지기 때문이다. 마그리트의 작품은 열려 있다. 얼마든지 다양한 시각으로 볼 수 있다는 점이 마그리트 그림의 힘이다. 하지만 한편으로 그의 예술은 논리적이고 철학적이다. 그는 작품을 통해 상식과 고정관념을 깨부수고 우리가 속한 세계를 새로운 시선으로 바라보도록 인도해 주는 것이다.

●　환상 속에
　　나를 숨기다

하늘에서 남자들이 비처럼 우수수 내려온다. 영화

〈브리짓 존스의 일기 Bridget Jones's Diary〉(2001) 속 노처녀 르네 젤위거의 애타는 외침이 아니다. 마그리트의 대표작 중 하나인 〈골콘다〉다. 그림을 보면 검은색 트렌치코트를 입고 중절모를 쓴 신사들이 하늘에서 내려온다. 아니, 다시 보면 허공에 가만히 떠 있는 것 같기도 하다. 어디서 본 듯 익숙한 이유는 이 작품이 우리의 대중문화 속에서 자주 변형되어 활용되었기 때문이다. 영화 〈매트릭스 The Matrix〉(1999) 속 키아누 리브스의 변신 장면이나 〈토마스 크라운 어페어 The Thomas Crown Affair〉(1999)에서 피어스 브로스넌이 도주할 때 중절모를 쓴 수십 명의 신사들이 탈출을 돕는 장면, 그리고 한국의 영화 〈전우치〉(2009)에서 강동원이 여러 명으로 동시에 등장하는 장면 등에서 볼 수 있듯 그동안 다양하게 해석되고 소비되어 온 이미지다. 그렇다면, 우리가 이 그림에 열광하는 이유는 무엇일까?

다시 〈골콘다〉를 보자. 멀리서 보면 화면 속 신사들이 모두 똑같아 보인다. 그러나 가까이 다가가면 신사들은 저마다 조금씩 다른 표정과 자세로, 서로 다른 방향을 향해 서 있다. 어떤 이는 선 자세 그대로 정면을 응시하고, 다른 이는 코트 주머니에 한 손을 찔러 넣고 허공을 바라본다. 또 어떤 이는 뒷짐을 지고 측면으로 서 있다. 중절모를 쓴 신사는 마그리트의 다른 작품에서도 빈번하게 등장하는 그의 대표적인 아이콘으로, 마그리트는 이 이미지를 반복적으로 사용해 도시를 살아가는 획일화된 익명의 삶과 그에 따른 소외를 보여 주었다. 불안정하게 공중에 떠 있는 인물들은 그저 사회가 나열해 놓은 개성 없는 도시인의 모습, 그러니까 현대를 살아가는 우리들 그 자체다. 그렇기에 이 작품은 관람

르네 마그리트
골콘다 Golconda
1953년
캔버스에 유채
80×100.3cm
휴스턴, 메닐 컬렉션

자의 쓸쓸한 공감을 불러일으키는 것이다. 마그리트는 인터뷰에서 변장의 첫 단계가 중절모를 쓰는 것이며, 중절모는 모든 사람을 동일하게 만든다고 털어놓았다. 그가 떠올린 집단적 익명성의 이미지가 바로 중절모를 쓰고 단정한 양복을 입은 신사였던 것이다. 그의 작품에서 개성 있는 얼굴을 찾기란 쉽지 않다. 그들은 뒤돌아 있거나 마그리트의 시그니처 표식이기도 한 초록색 사과 또는 비둘기가 얼굴을 가리고 있기도 하다. 설령 얼굴이 묘사되어 있다 하더라도 몸과 단절된 형태인 것이다. 그에게 특정 개인의 초상은 중요하지 않았다. 또한 마그리트의 작품 속 평범해 보이는 인물들은 대부분 소통에 문제를 겪고 있다. 그는 평생에 걸쳐 상실의 문제, 소통의 부재라는 주제를 다양하게 변형해 캔버스에 담아냈다.

중절모를 쓴 신사는 마그리트 자신이기도 하다. 그는 다른 초현실주의 예술가들과는 매우 대조적인 삶을 살았다. 그들은 대중의 눈에 띄고자 스캔들을 일으키고 기이한 행동을 보였다. 살바도르 달리가 대중에게 자신을 드러내는 것을 좋아해 괴상한 행동으로 그들의 시선을 사로잡고 당시 가장 유명한 작가 반열에 오른 반면 르네 마그리트는 조용히 생활하고자 노력했다. 1930년에 브뤼셀로 돌아가기 전까지 파리에서 초현실주의 그룹과 직접적으로 교류하던 시기가 작가로서 대외적으로 가장 활발하게 활동한 때였다. 다시 브뤼셀에 가서는 화려했던 예술가의 삶을 정리하고 평범한 소시민의 반복적이고도 지루한 일상 속에서 작품 활동을 이어 갔다. 자신의 작품 속 인물들처럼 매일 중절모를 쓰고 양복을 잘 차려입은 후 부엌을 개조한 작업실에서 그림을 그렸다

고 전해진다. 자유로운 복장으로 작업하는 여느 화가들의 모습을 생각해 보면 — 이것 역시 통념일지 모르나 — 마그리트의 모습은 그의 작품 속 이미지만큼이나 생경하면서도 신선하다. 그는 매일 아침 애완견 룰루와 함께 식료품을 사러 가고 오후에는 카페에 가서 체스 두는 사람들을 관찰하는 평범한 일과를 반복하며 정해 둔 시간 동안에만 작업했다. 아마도 사람들에게 일상적 삶을 지향하는 예술가의 모습으로 비치기를 바랐던 것 같다. 당시 초현실주의 예술가들 꿈속 이야기에 주목할 때 마그리트는 꿈의 영역이 아닌 깨어 있는 현실의 세계를 담담하게 담아내려 애썼다.

● 결코 양립할 수 없는
 것들의 공존

일상의 익숙한 대상을 비이성적인 맥락에 불안하게 배치한 그의 화면은 현실의 논리를 뛰어넘어 새로운 시각을 제공한다. 마그리트의 작품 속에서 보이는 환상적이면서도 다소 도전적으로 표현된 이미지는 눈앞에 보이는 세계의 신비, 즉 미스터리를 나타낸 것이다. 그는 시각적 충격을 불러일으키기 위해 데페이즈망(Dépaysement) 기법을 이용해 작품을 선보였다. 데페이즈망이란 추방의 의미를 가진 단어로, 사물을 원래 있어야 할 공간에서 뚝 떼어 내 이질적인 환경으로 옮겨 서로 이상한 관계에 두는 초현실주의의 기법을 말한다. 이는

작은 사물을 과장된 크기로 확대하거나 양립할 수 없는 두 개의 이미지를 한 화면에 배치하는 등의 방식으로 관람자의 감각 깊숙한 곳에 충격을 준다. 또한 이 기법은 사물 혹은 공간 사이에 비상식적인 관계를 설정함으로써 시각적 충격과 심리적 긴장감을 조성한다.

먼저 〈집단적 발명〉을 보자. 반은 인간이고 반은 물고기인 이미지가 그림 한가운데 누워 있다. 하지만 우리가 통상적으로 상상하는 아름다운 인어의 모습이 아니다. 마그리트의 작품 속 인어는 상반신이 물고기의 모습이고 하반신은 여성의 하체로 표현되었다. 여기서 통상의 비현실적 상상과는 또 다른 충격이 야기되는 것이다. 익숙한 이미지를 전혀 새로운 단계로 확장하는 능력, 마그리트의 작품이 빛나는 이유다. 익숙한 것들이지만 결코 서로 양립할 수 없는 이미지를 함께 배치해 만들어 낸 낯선 화면은 많은 이야기를 품고 있다. 그의 또 다른 대표작 〈빛의 제국〉 연작에서는 낮과 밤이 공존한다. 대낮의 하늘 아래 어두운 밤 풍경이 펼쳐지는 것이다. 이 작품의 시간적 배경은 낮인가, 밤인가? 낮과 밤이 공존하는 비현실적 이미지인데도 불구하고 매우 사실적으로 묘사된 풍경은 마치 실제의 모습처럼 생생하게 느껴진다. 하지만 결국에는 성질이 다른 두 이미지의 결합에서 부조리함이 연출되는 것이다. 명확하게 정의할 수 없는 시간과 공간을 다룬 마그리트의 작품은 수수께끼 같다. 어둠과 함께 있어 빛이 더욱 밝게 보이기도 하고, 빛과 함께 있어 어둠이 더욱 짙게 보이기도 한다.

르네 마그리트
집단적 발명 Collective Invention
1934년
캔버스에 유채
97.5×73.5cm
뒤셀도르프, 노르트라인베스트팔렌 미술전시관

르네 마그리트
빛의 제국 2 The Empire of Light, II
1950년
캔버스에 유채
78.8×99.1cm
뉴욕 현대 미술관

이것은 그림이 아니다
현실을 넘어선 현실인 것이다

〈이미지의 배반〉을 마주하면 생각에 잠기게 된다. 보란 듯이 파이프를 그려 놓고 그 아래 '이것은 파이프가 아니다.'라고 적은 이 기이한 그림을 이해하기 위해서는 철학적 사고가 필요하다. 그럼 이것이 파이프가 아니면 무엇이란 말인가, 파이프를 파이프라 부르기 전에는 그것은 아무런 의미가 없다는 뜻인가? 이 작품에서도 마그리트는 우리의 일반적인 인식과 지성을 뒤흔든다. 그려진 파이프로는 담배를 피울 수 없다. 이것은 파이프가 아니라 파이프 그림일 뿐이다. 단지 그 대상의 재현일 뿐이라는 뜻이다. 실제로 그는 이 작품에 대해 "만약 내 그림 아래에 이것은 파이프다, 라고 썼다면 내가 거짓말을 한 것이다"라고 언급했다. 이 그림이 언어철학자들 사이에 논쟁을 불러일으켰다는 머리 아픈 이야기는 내버려 두자. 시각적 충격만으로도 이 작품은 충분히 우리의 관심을 받고 있다. 광고에서도 이러한 카피가 빈번하게 사용된다. 〈이미지의 배반〉에서 사용한 표현 방식이 대중의 시선을 사로잡는 데 얼마나 효과적인지 이미 입증된 셈이다. 침대를 두고 '이것은 침대가 아닙니다'라고 말하는 광고에서 마그리트를 떠올린다면 그것은 우연이 아니다.

벨기에의 초현실주의자 르네 마그리트는 환상 속으로 우리를 이끈다. 우리는 그가 짜 놓은 계획대로 따라가며 시각적 황홀감을 경험하고, 그동안 인식하지 못했던 부조리에 한 발짝 다가간다. 꿈의 공간을 사실

적이면서도 비현실적으로 그려 낸 마그리트의 상상력은 반세기가 지난 지금까지도 우리의 생활 속에 깊게 자리하고 있다. 그의 작품은 시대를 초월해 사람들에게 사랑받았고, 앞으로도 많은 이들의 상상력을 자극할 것이다.

살바도르 달리와 르네 마그리트, 두 작가는 심오한 철학적 주제를 동화의 한 장면처럼 환상적이고 신비롭게 표현했다. 이들은 추상적인 화면을 사실적으로 그려 냈다는 점에서 초현실주의 예술, 그 넓은 흐름 속에서 교집합을 형성한다. 생전에 작가로서 부와 명성을 누렸다는 점도 비슷하다. 어디서나 기행을 일삼았던 시끄러운 작가 달리, 그와 대조적으로 예술가로서의 독특한 삶의 방식 대신 조용한 생활을 택했던 마그리트. 달리가 자신의 공포를 드러내고 해소하기 위해 의도적으로 기이한 화면을 만들어 냈다면 마그리트는 일상의 친숙한 이미지를 낯설게 배치해 충격적인 반전을 선사했다. 이렇듯 두 작가는 비슷한 듯 다르다. 아니 사실은 많이 다르다. 그러나 이들의 작품은 각자의 자리에서 지금도, 그리고 앞으로도 우리의 상상력을 자극하는 촉매제 역할을 톡톡히 해낼 것이다.

르네 마그리트
이미지의 배반(이것은 파이프가 아니다) The Treachery of Images(This is Not a Pipe)
1929년
캔버스에 유채
60.33×81.12cm
로스앤젤레스 카운티 미술관

현실 너머의 그 무엇인가를 보고 찾고 표현하려고 한 흐름, 바로 초현실주의다. 이 문예사조는 20세기 초 제1차 세계대전의 틈에서 프랑스를 중심으로 나타났다. 1924년, 시인이자 비평가인 앙드레 브르통이 《초현실주의 선언》을 발표하면서 초현실주의는 공식적으로 출범되었다. 그러나 현실 너머에 대한 관심, 즉 이성이 통제하지 못하는 영역에 대한 관심은 프로이트가 《꿈의 해석》(1900)을 발간하면서부터 이미 시작된 셈이다. 프로이트는 꿈을 의미 없는 무의식의 파편들이 아니라 현실에서 억압된 욕망의 발현으로 보았다. 초현실주의 예술가들은 프로이트의 저서에 열광한 이들 중 한 무리였다. 이들은 비이성적인 무의식과 꿈의 세계에 주목했으며, 환상적 표현과 상상력으로 시각예술의 새로운 시도에 앞장섰다.

　사실 초현실주의는 문학운동으로 출발했다. 초현실주의 그룹의 수장이었던 앙드레 브르통을 비롯해 주요 멤버들 역시 대부분 문인이었던 것이다. 그들은 주로 의식의 자유로운 흐름에 따라 말을 내뱉거나 빠르게 적는 방식의 '자동기술법'으로 작품을 만들어 냈는데, 화가들이 이러한 기법을 시각적으로 표현해 내면서 초현실주의는 회화의 영역에서도 활발하게 나타나기 시작했다. 그들이 고안해 낸 기법에는 현재 우리에게 너무나 익숙한 데칼코마니나 콜라주, 사물 위에 종이를 대고 연필 등의 도구로 문질러 무늬를 얻는 프로타주 등이 있다. 이러한 기법은 의식의 검열 없이 우연한 효과를 이끌어 낸다는 점에서 초현실주의 예술가에게 사랑받았다. 이들은 이성의 지배를 원천적으

로 거부하면서 이해하기 힘든 기이하고 모순적인 이미지를 화면에 담아냈다. 한편 일상의 친숙한 이미지를 엉뚱한 공간에 배치해 낯선 화면을 만들어 내는 초현실주의 기법 '데페이즈망'은 대표적으로 르네 마그리트가 즐겨 사용했다. 회화에서 초현실주의는 이후 막스 에른스트와 호안 미로가 보여 준, 마치 어린아이의 그림같이 추상적이고 모호한 이미지를 창조하는 흐름과 살바도르 달리와 르네 마그리트의 작품처럼 매우 사실적인 표현으로 낯설고 비현실적인 이미지를 창조하는 흐름 두 갈래로 나뉘어 발전한다. 1930년대에 들어서면서 초현실주의는 절정을 맞이하지만, 제2차 세계대전 이후 브르통을 비롯한 작가 대부분이 흩어지면서 막을 내린다. 그 후 초현실주의는 1940년대 뉴욕을 중심으로 미국에서 다시 유행했고, 특히 자동기술법이 잭슨 폴록(Jackson Pollock, 1912–1956)을 비롯한 추상표현주의 예술가들에게 영향을 미친다. 살바도르 달리와 르네 마그리트의 사실적, 재현적 이미지의 초현실주의 회화는 이후 팝아트의 시각적 표현에 직접적인 영향을 주었다.

살바도르 달리	연도	르네 마그리트
	1898	벨기에 레신에서 출생
스페인 카탈루냐의 피게레스에서 출생	1904	
	1912	어머니 자살
	1916	브뤼셀 왕립 미술 아카데미 등록
어머니 사망, 산 페르난도 왕립 미술 아카데미 입학	1921	
	1922	마리 조르제트 베르제와 결혼
〈창가에 서 있는 소녀〉, 〈앉아 있는 소녀의 뒷모습〉	1925	
미술 아카데미 퇴학 처분	1926	〈길 잃은 가수〉
군 복무	1927	브뤼셀에서 첫 개인전 개최, 파리로 이주
파리로 이주	1928	초현실주의 첫 단체전에 참여, 〈연인들〉
파리에서 개인전 개최, 갈라와 첫 만남 루이스 부뉴엘과 영화 〈안달루시아의 개〉 제작	1929	〈이미지의 배반(이것은 파이프가 아니다)〉
영화 〈황금시대〉 제작	1930	브뤼셀로 귀환
〈기억의 지속〉	1931	
〈밀레의 건축적 만종〉	1933	파리에서 초현실주의 전시회 참여
〈윌리엄 텔의 수수께끼〉 발표, 뉴욕에서 개인전을 성공적으로 개최, 갈라와 결혼	1934	〈집단적 발명〉
〈갈라의 만종〉	1935	
〈바닷가재 전화기〉	1936	최초의 뉴욕 전시회 개최
〈메이 웨스트의 입술 소파〉	1938	
초현실주의 작가들과 절교	1939	
초현실주의 그룹에서 퇴출된 후 뉴욕으로 이주	1940	
뉴욕 현대 미술관에서 '달리-미로'전 개최	1941	
《살바도르 달리의 숨겨진 생애》 출간	1942	
	1945-1948	르누아르 스타일로 작업
갈라와 함께 유럽으로 귀환	1949	
	1950	〈빛의 제국 2〉
'신비주의 선언서' 발표	1951	
	1953	〈골콘다〉
	1965	뉴욕 현대 미술관에서 회고전 개최
	1967	사망
아내 갈라 사망, 푸볼 성에 입주	1982	
마지막 그림 〈제비 이야기〉 제작	1983	
푸볼 성에서 발생한 화재로 화상을 입음	1984	
사망	1989	

참고문헌

- Fred Kleiner and Christin J. Mamiya, *Gardner's Art Through the Ages*, twelfth ed., vol. 2 (Belmont: Wadsworth/Thompson Learning, 2005)

- 에른스트 H. 곰브리치 저, 백승길·이종숭 역,《서양미술사》, 예경, 2002.

- 캐롤 스트릭랜드 저, 김호경 역,《클릭, 서양미술사》, 예경, 2012.

- 로버트 램 저, 이희재 역,《서양문화의 역사》, 사군자, 2007.

- 호스트 월드마 잰슨·앤소니 F. 잰슨 저, 최기득 역,《서양미술사》, 미진사, 2008.

- 이은기 저,《서양미술사》, 미진사, 2006.

- A. 하우저 저, 백낙청 역,《문학과 예술의 사회사》, 창작과비평사,

- 제라르 르 그랑저, 정숙현 역,《르네상스-라루스 서양미술사2》, 생각의 나무, 2004.

- 데브라 J 외 공저, 조주연 외 공역,《게이트웨이 미술사》, 이봄, 2017.

- 스테파노 추피 저, 한성경 역,《미술사를 빛낸 세계 명화》, 마로니에북스, 2010.